1960-80年代
日本漫畫的
嶄新想像

四方田犬彥
Yomota Inuhiko

邱香凝—譯

漫畫的厲害思想

台灣版 序

一九六四年秋天，在剛創刊不久的日本漫畫雜誌《GARO》十月號的讀者專欄中，刊載了以下的來信：

白土老師您好：

您的漫畫非常優秀，讓我非常感動。說到漫畫，我很有興趣也很喜歡。

但是在台灣這邊的店裡找不太到老師的作品。

我想直接從青林堂購買，但是匯款的方法比較困難，所以我想是不是能寄送台灣特產的水果鳳梨過去？

春安

左圖為來自台灣的讀者投書、右圖為《GARO》1964 年 10 月號
／ 四方田犬彥提供

寄信人是「中華民國龔政良」，由於《GARO》的第一期是一九六四年九月出版，這位台灣讀者應該是拿到了第一期之後，就馬上把信寄出來的；另一方面，該頁下方編輯部的回覆是：

「謝謝大家。讓我們寄送漫畫給中華民國的友人來交換鳳梨。」

中華民國的友人！當時我還是十一歲的小學生，東京奧運剛結束，一切即將回歸日常；當我入迷地看著從弟弟同學家裡借來的《GARO》直到最後的的讀者專欄時，我感到非常驚訝。台灣也有人在看這本雜誌！台灣也有人像我一樣喜歡忍者漫畫！我們明明沒見過面也沒談過話，但是我們都沉迷於同樣的漫畫裡！

當時無論香蕉還是真正的（不是罐頭）鳳梨在日本都不便宜，除非因為探病送禮，否則小孩連香蕉都沒這麼容易吃到；龔政良先生後來是否把鳳梨寄給東京的出版社？而出版社是否收到並將《GARO》寄到台灣呢？從那之後，我又繼續閱讀《GARO》雜誌將近四十年，不知道龔先生的情況又是如何？從那以後，他看了哪些漫畫？又有怎樣的漫畫體驗？

當我聽到拙作《漫畫裡的厲害思想》要在台灣翻譯出版時，立即想起五十六年前這位先生所寫的信。如果他還在看漫畫，而且在台北的時髦書店裡找到我的書，那會是多麼讓人高興的事！

我真的很想去台灣跟他聊聊。

這本書已經是我的第四本漫畫論了。

最初的《漫畫原論》（漫画原論，筑摩書房，一九九四）從符號學的角度分析了構成漫畫的

語法、記號和符碼。何謂畫面？將一頁紙面分割成好幾個畫格來操縱讀者的視線，這是怎麼回事？就像眼睛裡的星星符號☆、流汗和速度線又是如何豐富了漫畫的敘事方式？本書的目的在於闡述漫畫本質上來說就只是漫畫，而不是文學或電影，漫畫的讀者是不自覺的接受並熟悉這樣的符號系統；儘管日本哲學家和語言學家詳細介紹了西方符號學，但他們卻忽略了思考如何將所學理論用於文化現象；在這本書中，我試圖經由分析漫畫，將所學到的符號學應用在養育我的日本文化上。

第二本書《白土三平論》（作品社，二〇〇四）探討白土三平（一九三二—）這位在日本漫畫史上與手塚治虫並列為最重要創作者之一的生平和著作。白土三平不但是一位活躍於從忍者到反戰漫畫等各個領域的漫畫家，在戰後日本左翼藝術運動中也佔有重要地位。我在這本書中試圖就戰前左翼藝術運動和現代主義的系譜來討論這位巨匠。

第三本書《對日本漫畫的感謝》（日本の漫画への感謝，潮出版社，二〇一三）講述的是一九四五年至一九六八年，也就是戰後日本的重建以及經濟高速發展的這段時期.；在這本書中，我挑選了貸本漫畫、少年漫畫月刊、少年漫畫週刊這三個領域中活躍的二十五位漫畫家，並討論其主要作品，除了手塚治虫，水木茂和藤子不二雄等著名漫畫家以外，還包括一些現在已經被遺忘的漫畫家，另外我也想通過這本書，對這些陪伴我從小學到初中的漫畫表達感激之情。

各位現在手上這本《漫畫的厲害思想》（潮出版社，二〇一七），相當於我的上一本書《對

日本漫畫的感謝》的續集，討論的是一九六八年到現在的日本漫畫，主要著重於「地下漫畫」以及實驗性的前衛漫畫。

一九六八年是一切的轉捩點，這時漫畫已不單是大人買給小孩的可愛小書，大學生看待漫畫就如同看待馬克思和沙特的哲學著作一樣認真，針對其解釋還成為辯論的主題；日本社會的矛盾開始成為漫畫探討的對象，當它們貪婪地吸收了無政府主義，佛教的知識論和歷史哲學時，它們不僅表達了特定的思想，而且還在讀者面前呈現出他們自己的思想。

而我就是屬於這個世代。

這就是為什麼我在這篇序言的開頭提到一九六四年創刊的《GARO》雜誌。

自一九六四年開始長達三十年的時間，《GARO》一直是日本漫畫界最前衛且最具藝術性的漫畫雜誌。它不是由小學館或講談社之類的大出版社所出版，而是在東京神保町的一棟小型木造水泥屋中編輯，勉勉強強出版的漫畫雜誌；編輯和出版者（有時因病由家人代勞）長井勝一是一個戰後從滿州國回來的小個子，但是在看透新進漫畫家才能這點上卻是個天才，他不但提攜了白土三平、水木茂、柘植義春等作家，更義無反顧的為下個世代，也就是受披頭四以及尚盧・高達所啟發的這些戰後世代漫畫家提供了揮灑的空間，例如本書會提到的佐佐木馬基、林靜一、釣田邦子和勝又進等人。

感受到《GARO》的威脅，手塚治虫先生於一九六六年創辦了與其抗衡的雜誌《COM》，自此日本藝術漫畫進入戰國時代；宮谷一彥、岡田史子、樹村 Minori 和其他具有新的感受性與

社會性主題的漫畫家如雨後春筍般湧現；然後到了一九六八年。對於那些主張解散大學和廢除美日安保條約的新左翼學生來說，這些漫畫就和托洛斯基的《文學與革命》和《玻利維亞日記》一樣被視作聖經，甚至連那位後來切腹自殺的三島由紀夫先生也是漫畫的大粉絲。

從這段政治動盪時期到福島三一一核電事故，本書涵蓋了近半個世紀的漫畫。這不僅是漫畫的歷史、日本人心的歷史，更重要的，這也是我身為人的思想和歡悅的歷史。

最初提案翻譯本書並推薦出版社的，是我的畏友，身兼詩人、演出者和電影導演的鴻鴻；在此我要對所有努力出版本書，包括企劃出版和實際翻譯的相關人士，表達由衷的感謝。

二〇二〇年四月在東京吉祥寺

四方田犬彥

推薦序—— 孤獨的地理隔絕　Mangasick

我們經營著一家小店，開始的原因很單純：我們深受《GARO》系統作品的撼動，希望它們的養分能灌注給台灣創作者。如果極端地將台漫視為日漫庶子，那麼，鑽研那些竄改、甚至揚棄主流日漫文法的作品，也許能給台灣創作者走出巨人陰影的方向感。

進入網路時代後，跨國資訊流通不再有時差，迷因、趣圖、奇事也許在一天內就會被翻譯成多種語言，大範圍擴散。但以文化地層厚度而言，台灣與日本的差距恐怕不只五十年。純漫畫大師柘植義春向娛樂路線訣別，畫出象徵性強烈、無顯著劇情起伏的〈沼〉是在一九六六年。不論台灣坊間流通的漫畫幾乎都是娛樂導向或知識普及型的作品，少有人試圖透過漫畫對盤根錯節的心靈意識與生命處境發出呼喚，給予回應，也少有人為了增幅這些呼喚的強度，而去更新漫畫的文法。既然漫畫無法提供深層的精神淨化，有需求者自然只會投向小說、電影等其他文類；漫畫家於是也缺乏動筆的誘因。

台灣漫畫從業者再怎麼疾呼「大人也可以看漫畫」，也無法忽視這類型的漫畫與二〇一九年的台灣讀者間有多麼深的鴻溝。漫畫究竟是不是小孩子看的玩意兒不過是個假議題，真正的癥結在於台灣漫畫的文法究竟能提供讀者什麼？

如此僵局中，四方田先生的《漫畫的厲害思想》不啻為一個堅實的路標。雖然書中大多數作

品都沒有推出台版，未來也機會渺茫，著實是一件遺憾的事，但至少讀者不再需要憑空幻想漫畫邊境的風光，可以一睹歸來者的遊記。四方田先生除了介紹每位漫畫家的背景、風格，也附上了他欲談論的作品之大綱，並不預設讀者有背景知識。偶爾會採用精神分析的觀點來進行評論，但幾乎沒有學術性語言產生的門檻。另一個令人欽佩的部分是，他並沒有訴諸同輩讀者的懷舊，或高喊讓前衛再次偉大，反而自問：「什麼時候漫畫會滅亡呢。」他斷言漫畫已追隨文學進入老年期，終將被更新穎且起初受到賤斥的表現形式所取代。他介紹的某些漫畫所蘊含的問題意識，可能也已過了保存期限，無法與現在的政治、社會局勢對峙。

那麼，那些作品還有一讀的價值嗎？當然有。它們的材料是二十世紀最後一批高純度的孤獨；它們是關上房間就能創造出地理隔絕的時代所孕育出的，孤獨的諸多亞種。對於過著一般水平生活、循社會常規度日便會被科技剝奪「純粹獨處體驗」的現代人而言，這些漫畫帶來的並非緬懷，而竟是引發強烈共感，甚至想要膜拜的嶄新體驗。

關於 Mangasick

二〇一三年於台灣台北市公館開業的書店／展覽空間／付費閱覽空間，每月舉辦一檔展覽，不定期出版刊物書籍。

聚焦於另類圖像創作，尤其關注漫畫的表現可能性。

書店內閱區的中文／中譯漫畫以青年漫畫為主；日語原文漫畫藏書囊括一九六〇年代起各類型非主流作品，包括漫畫、畫冊、自費出版品等。

目錄

本書提及常見專有名詞與漫畫雜誌 ————————

貸本漫畫（貸本漫画）

盛行於日本一九五〇、六〇年代。因應戰後租書店（貸本屋）的興起與轉型，而出現的主要純為租賃而出版的漫畫。

劇畫（劇画）

日本漫畫家辰巳嘉裕一九五七年提出，是為了與當時多以兒童為取向、畫風線條較為簡易的漫畫作出區別，而出現的「劇畫」漫畫類型。「劇畫」指的是畫風、表現手法、劇情較為寫實的漫畫，讀者年齡層較高。

《GARO》（ガロ）1964 年－2002 年

青林堂發行的月刊漫畫雜誌，由漫畫家白土三平與青林堂創辦人、編輯長井勝一共同創辦。
主要是為了連載白土三平的漫畫《神威傳》（カムイ伝），也為其他貸本漫畫家提供連載場域與發掘新人。水木茂、永島慎二、古屋兔丸、丸尾末廣等人都曾在此雜誌上連載。

《COM》1967 年－1973 年

蟲製作公司發行的月刊漫畫雜誌，由手塚治虫創辦。
「COM」指的是 COMICS（漫畫）、COMPANION（朋友）、COMMUNICATION（溝通、傳達）。
主打「給漫畫精英看的漫畫專門雜誌」，也以培育新人為目的，對早些年創辦的《GARO》有著競爭意識。主要連載作品為手塚治虫的《火鳥》。石之森章太郎、赤塚不二夫、藤子不二雄等人也曾在此雜誌上連載。

（以下按筆畫順）

《Big Comic》（ビッグコミック）1968 年－
小學館發行，青年漫畫雜誌。

《Boy's Life》（ボーイズライフ）1963 年－ 1969 年
小學館發行，以中學生為對象的綜合雜誌，有一部分內容為漫畫。

《Manga 少年》（マンガ少年）1976 年－ 1981 年
朝日 Sonorama 發行，少年漫畫雜誌。

《PLAY COMIC》（プレイコミック）1968 年－ 2014 年
秋田書店發行，男性成人向漫畫雜誌。

《RIBON》（りぼん）1955 年－
集英社發行，少女漫畫雜誌。

《Young Comic》（ヤングコミック）1967 年－ 1984 年
少年畫報社發行，劇畫為主的青年漫畫雜誌。
1990 年以相同名稱「Young Comic」再創刊，與 1967 年發行的為兩本不同
雜誌，目前現行的《Young Comic》（1990 －）以成人向漫畫連載為主。

《少女 Comic》（少女コミック）1968 年－
小學館發行，少女漫畫雜誌。
在 2008 年更名為《Sho-Comi》。

《少女 Friend》（少女フレンド）1962 年－ 1996 年
講談社發行，少女漫畫雜誌。

《平凡 PUNCH》（平凡パンチ）1964 年－ 1988 年
平凡社（現名為 MAGAZINE HOUSE）發行，男性成人向週刊雜誌。

《別冊少女 Comic》（別冊少女コミック）1970 年—
小學館發行，少女漫畫雜誌。
2002 年更名為《Betsucomi》（ベツコミ）。

《別冊漫畫 ACTION》（別冊漫画アクション）1968 年－1986 年
雙葉社發行，1983 年更名為《別冊 ACTION》（別冊アクション）。

《我們》（ぼくら）1955 年－1969 年
講談社發行，少年漫畫雜誌。

《週刊少年 Jump》（週刊少年ジャンプ）1968 年－
集英社發行，少年漫畫雜誌。
創刊時名稱為《少年 Jump》，於 1969 年更名為《週刊少年 Jump》。

《週刊少年 Magazine》（週刊少年マガジン）1959 年－
講談社發行，少年漫畫雜誌。

《週刊少年 Sunday》（週刊少年サンデー） 1959 年－
小學館發行，少年漫畫雜誌。

《週刊瑪格麗特》（週刊マーガレット）1963 年－
集英社發行，少女漫畫雜誌。
1988 年更名為《Margaret》，1990 年更名為《瑪格麗特》（マーガレット）
至今。

《漫畫 ACTION》（漫画アクション）
1967 年－2003 年（停刊）、2004 年（復刊）－
雙葉社發行，青年漫畫雜誌。

《漫畫 BON》（漫画ボン）1969 年—2019 年
大都社（少年畫報社旗下公司）發行，成人向青年漫畫雜誌。

《漫畫 Erogenica》（漫画エロジェニカ）1975 年 – 1980 年
海潮社發行，色情劇畫雜誌。

《漫畫 Sunday》（漫画サンデー）1959 年 – 2013 年
實業之日本社發行，青年漫畫雜誌。
長期以「週刊漫畫 Sunday」（週刊漫画サンデー）名稱發行。

《漫畫大快樂》（漫画大快楽）1975 年 – 1982 年
檸檬社發行，色情劇畫雜誌。

《漫畫少年》（漫画少年）1947 年 – 1955 年
學童社發行，少年漫畫雜誌。

《劇畫愛麗絲》（劇画アリス）1977 年 – 1980 年
Alice 出版發行，色情劇畫雜誌。

始於
一九六八年

一九六八是值得記住的一年。

繼美國轟炸河內，以色列也發動突襲戰術佔領了西奈半島。然而，世界上的悲慘景況，離剛滿十五歲的我還很遙遠。我為深夜廣播裡流洩的披頭四〈Hey Jude〉而興奮，對電影《我倆沒有明天》的壯烈結局懷抱憧憬。我透過閱讀現代詩文庫認識了田村隆一、谷川雁等詩人，熬夜讀完由粟津潔設計封面的大江健三郎《萬延元年的足球隊》，深深著迷於寺山修司的《繪本・一千零一夜》（繪本・千一夜物語）。巴黎掀起了幾乎讓整個都市停止機能的騷動、倫敦與舊金山街角充滿花孩子嬉皮的身影，我深刻感受到全世界同時動了起來。

一九六八年也是日本漫畫急速發展的時期。從這一年起，漫畫不再只是少年少女熱衷的「膚淺幼稚」兒童故事書，開始對世界該有的樣貌抱持強烈懷疑的青年們帶來勇氣，一轉眼便成為在思考或行動上帶給他們莫大靈感的媒體。這樣的變化是名符其實的「革命」，漫畫的演變碰巧正確地對應了學生們逐漸抬頭的不平與抗議。

一個社會急速變化時，位於邊緣的媒體有時會突然站到舞台最前方。舊有媒體跟不上的發展趨勢，反而會由原本遭貶抑的媒體以前衛嘗試的方式體現。在我們的文化史中，這種例子向來不少。法國革命與俄國革命的歷史也證明了通俗劇與紀錄片是最能犀利呈現世界的媒體。同樣的，漫畫也可說是如此。無論主題或體裁皆超越過往兒童漫畫框架、而邁向未知實驗領域的漫畫家們，與一九七〇年安保抗爭註1 前走向政治激進主義的學生們，偶然走上了同一條軌道。不是「漫畫將新的思想表象化」，而是「漫畫本身就是一種屬害的思想」。

貸本漫畫與少年月刊雜誌已凋零。如今，漫畫以少年週刊雜誌為中心，形成《週刊少年Sunday》與《週刊少年Magazine》爭霸的局面。回顧過去，一九六八年《少年Jump》創刊，銷售量不斷攀升，而少女漫畫的世界也有《少女Comic》躍上舞台，在即將到來的新浪潮中做好佔據一席之地的準備。此一時期，許多第二世代少女漫畫家也從為了刊載白土三平《神威傳》（カムイ伝）而創刊的《GARO》中競相輩出。他們運用極為實驗性質的手法，包括白土在內，許多漫畫家都在自己與上一世代漫畫家之間畫出了一條界線。彷彿受到《GARO》刺激一般，一九六七年，走摩登都會風格的《COM》創刊了。

《COM》的作家們將存在主義式主題帶入漫畫之中，強調個人訊息無論如何都無可取代。像是呼應著這樣的傾向，就連商業雜誌的世界裡，也陸續誕生了諸如《PLAY COMIC》、《Big Comic》及《漫畫ACTION》等以青年讀者為對象的新雜誌。此外，原本應屬兒童雜誌的《少年Magazine》也請來現代藝術家橫尾忠則繪製封面，開始積極刊載爭議性高的實驗作品與問題作品。這一切都以一九六八年為分歧點急速進行。

接下來，我想寫下六○年代後半到進入九○年代後的漫畫家列傳。以我個人而言，這段期間正好歷經了從進入高中、大學畢業，到以研究者身分展開活動，同時一頭栽進日本新聞業界的時期。這段時期剛過不久，新左翼運動受挫，在炸彈抗爭與內鬥中，越戰結束了。曾幾何時，日本

被稱為經濟大國。又過了不久，泡沫經濟崩壞，整個社會陷入消沉。

半世紀的歲月過去了，這段期間，日本的漫畫又發生了什麼事呢？在那個時期渡過十幾歲到四十幾歲時光的我沉迷於閱讀漫畫，懷抱著一生無法再產生第二次的真摯情感。各位讀者接下來將讀到的，是這樣的我對漫畫微不足道的見證。

註1　安保抗爭（一九五九－一九六〇、一九七〇）

日本民眾反對《日美安保條約》（美利堅合眾國與日本國之間互相合作與安全保障條約）的抗爭運動。

回歸杉浦茂

佐々木マキ　Sasaki Maki
1946 年 10 月 18 日－

佐佐木馬基

我至今無法忘記，在一九六七年十一月號的《GARO》中看見佐佐木馬基〈在天國做的夢〉（天国で見る夢）時那種興奮雀躍之情。在那之前，佐佐木已於該雜誌發表過兩篇帶有黑色幽默的科幻短篇，這次的新作則以與過去截然不同的手法展現。或許應該說，那恐怕是日本漫畫界有史以來從未有人使用過的手法。

〈在天國做的夢〉這篇作品中，並不存在統一的故事。讀者不需一格一格按照順序閱讀，因為作者只是將一格又一格的畫面丟在沒有時間概念的平面上。登場角色不說任何台詞，儘管偶爾也會出現對話框，但裡面嵌入的只是星星（★）或蘋果之類的符號、數學公式、英文或阿拉伯文等外文。想從哪一頁開始讀都可以，也可以只取出任何一格來欣賞。

根據後來佐佐木本人所述，他是在沒有整體構想的狀況下持續一天畫一頁，全部畫完之後，再像撲克牌洗牌一樣，試著將頁面打散重組。這嶄新型態漫畫的出現，令當年十五歲的我欣喜若狂，立刻寫了讀後感，寄到《GARO》編輯部。三個月後，我的感想被刊登在讀者投稿欄。

佐佐木馬基本本身就是驚奇。話雖如此，不可否認的是，和許多走在時代尖端的人經常面臨的遭遇一樣，他的出現受到不少質疑。其中最知名的質疑者便是手塚治虫，他不停怒斥佐佐木為「狂人」，還為此在某綜合雜誌上寫了一篇應該中止刊登佐佐木作品的評論文章。手塚堅信，唯有充滿刺激敘事的情節開展才是漫畫的妙處，對這樣的他來說，佐佐木的出現，無疑像是世界末日即將降臨的預兆。不過，說到佐佐木，他一直抱有強烈的自覺，認為自己的作畫方式與風格，乃延續於自小熟悉的杉浦茂 ^{註1} 漫畫。他畫的漫畫分鏡之間沒有因果關係，每一格漫畫本身都以一幅

充分完整的畫呈現在讀者面前。

〈在天國做的夢〉中描繪了什麼呢？

是一個腳上拖著沉重鐵球的男人，走在鐵絲網圍住的平地上。棋盤格的另一頭有個謀動的小丑，還有盯著上吊繩看的女人。有放聲尖叫的黑人、有面對大群即將溺斃的男男女女，卻獨自站在神壇上說教的神父。有手持機關槍和炸彈在天上飛的天使，有釘在十字架上卻因太過肥胖而流淚的耶穌基督。有閉上眼睛裝作沒看見周遭情形的保安官，還有一個巨舌獨眼的妖怪。無論是強制收容所或飛機墜落現場，到處都可看到這個妖怪出現。

就在這麼一個充斥魍魎魍魎的世界，一臉憂鬱的青年踽踽獨行。他困在一個自己被釘在十字架上的幻想中，總是隨身攜帶小刀，無論面對何種光景皆不為所動，緊閉著嘴巴。他既可怕又孤獨，無法與任何人溝通。他的內心深處懷著對恐怖行動的淡淡夢想。

相反地，〈在天國做的夢〉之後發表的作品〈殺人者〉則模仿黑色電影，以甚至稱得上經典的人稱敘述方式撐起作品。故事描述兩個殺手來到一間酒吧，目的是在那裡殺害某個名叫「隆」的男人。其中一個殺手心情愉悅，一邊吃東西一邊叨叨絮絮，另一個年輕殺手則默不吭聲，而且什麼也沒吃。他散發一股宛如從波特萊爾（Baudelaire）水彩自畫像中走出的氛圍，對於即將動手殺人這件事，懷抱徹頭徹尾的冷靜意志，口中獨自低喃：「可笑……簡直就像喜劇。」只不過，最後隆沒有出現，殺人計畫也沒有執行。殺手們嚴厲要求酒吧老闆保密後就離開了。單純天真的

漫畫的屬害思想　　24

酒吧服務生趕往隆的公寓，急著將狀況告訴他。隆卻表示自己已經厭倦逃亡，事到如今對一切感到絕望。無計可施的服務生只得回到酒吧。

「厭惡自己成為傷人的『刀』，卻又害怕自己『受傷』」，服務生的內心因這樣的想法而撕裂，這句話來自波特萊爾〈自我懲罰者〉中的詩句「我是匕首同時也是傷口」，展現人類「同時是加害者也是犧牲者」這矛盾但實際存在的狀況。儘管只是巧合，一九六九年松本俊夫執導的電影《薔薇的葬禮》中，也引用了這一小節做為開場詩。這句話是對當時一邊助長越戰，一邊滿足於「昭和元祿」時代安逸生活的日本人提出的尖銳批判。最後服務生這麼喃喃自語：「大部分的人都憤恨不平地沉默著。」

光看作品名稱〈殺人者〉也立刻就可看出，這是海明威（Hemingway）收錄於《沒有女人的男人》中的短篇小說的翻版。佐佐木成功換骨奪胎，將故事主角轉換為一名預感恐怖行動即將發生的孤獨青年與裝作萬事皆不關心的大人們，以及另一個為狀況的停滯感到焦慮的青年。給人的印象就像將〈在天國做的夢〉中以寓意式手法描繪的人物，如灌漿般灌入故事模型中。

此後，佐佐木馬基的作品便不斷在殘酷的二元論間反覆，一邊是缺乏溝通能力與熱情，停留在不毛而偽善世界中的群眾，一邊是在群眾面前吶喊反抗仍徒勞無功，受到挫折的純潔少年少女。很快地，少年少女一頭栽進孤獨的恐怖主義，為自己招來更決定性的挫折。

到了一九六八年下半，佐佐木的漫畫試驗攀上了一個巔峰。他先發表了一篇沒有標題的二十

　回歸杉浦茂　佐佐木馬基

頁短篇，從法國演員亞蘭・德倫（Alain Delon）到日本演員勝新太郎，從 Group Sounds 註2 到

越戰中的綠扁帽 註3 ，將所有當時出現在日本媒體上的人物畫面，以極為強烈的明暗對比手法引

用在這篇姑且稱為〈無題〉的作品中。他給予這些人物對話框，讓他們成為漫畫中的角色，然而，

就像做了消音處理的電視畫面一樣，對話框裡視沒有任何話語。讀者面對這些接二連三出現的名

人，看著他們對一切毫不關心的模樣，只覺得坐立不安——為什麼聽不到他們說的話呢？沉默之

中輪番上陣的一連串影像究竟意味著什麼呢？

在〈越南討論〉（ヴェトナム討論）中，佐佐木又加入了新的變調。在此，從演員吉永小百

合、渥美清到電視廣告畫面，出現了許多消費社會中流通的人物影像。他們全都毫無例外地脫離

原本的文脈，雄辯滔滔地用難懂的言語闡述日本對中國的侵略及美國對越南的侵略。某一格中畫

著一個老太婆面露微笑說「基地提供人殺下請經濟繁榮出入自由米軍人體養洗血協力強制」，另

一格則是網球選手說「思遠激戰地沖繩・本土死守十五萬島民流血姬百合語慰靈塔全島民

悲願祖國復歸祖國政府見捨賣本土差別怒淚」。這些台詞乍看之下像是中文的文字排列，其實只

是省略了助詞的普通日文，一般日本人一定能毫無困難讀懂。然而，出現在這裡的名人為何口出

此類政治語言呢？讀者完全無法明白其中有何必要性，結果只受到一股比〈無題〉時更坐立不安

的情緒襲擊。在最後一頁中，畫著大吐舌頭的搞笑團體「Conte55 號」成員萩本欽一。他就像是

〈在天國做的夢〉中不斷出現的獨眼妖怪，一逕嘲笑著同時代的一切。

〈無題〉以現代社會的無法溝通為主題，〈越南討論〉則更加超越一步，當角色將歷史上（同

時也是當下進行中的）與悲慘遭遇有關的言論說出口，下一瞬間那就成了一種既定模式，將某種缺乏衝擊力的絕望狀況呈現在讀者面前。

創作《在天國做的夢》時，作者運用的是將畫格與畫格之間的句法秩序解體的手法，到了後面兩篇作品時，作者更昭示出「連對話框與登場角色之間的韌帶都無必然相關性」的事實。就像這樣，一九六八年的佐佐木馬基將原本漫畫中的既定概念一一解體，致力於凸顯每一個畫格本身的玄妙之處。

在這種不毛而絕望的狀況下，天真無邪的少年少女們身上又發生了什麼？從〈安里與安奴的敘事曲〉（アンリとアノオのバラード）、〈Seventeen〉（ゼブンティーン）、〈海邊城鎮〉（うみべのまち）到〈少爺、可愛的少爺〉（ぼうや、かわいい　ぼうや）這一連串作品中，作者將少年少女們的受難描寫到令人不忍卒睹的程度。

〈安里與安奴的敘事曲〉是一篇描述少年少女在人間犯罪而被送往地獄的作品。這裡的地獄是個「就算擺出不幸或痛苦的姿勢，也已經感覺不到傷痛」的地方。所謂「最重要的是去適應」，當然是對人世間強烈諷刺的某種隱喻。安里就像斯湯達爾（Stendhal）小說《紅與黑》的主角一樣，將人生奉獻給別人的妻子，受激情操弄而選擇了死亡。安奴則出生於貧民窟，母親死後被酋嗇的房東趕出家門，她在憤怒之下於街頭縱火，自己也身陷火窟，發出告別人世的宣言：「好溫暖！就像我的血與我的瘋狂！與繁花和微笑相牴觸的希望……我是不信任的。」講述完自己在人

世間的經歷，兩人朝拂曉女神前進，找尋通往「海綿包圍的牢獄底端」的嶄新道路，故事就結束在這裡。被海綿包圍，絕對不用擔心會受傷的地獄，是對當時日本軟性管理體制的隱喻。

而出現於〈在天國做的夢〉中那個表情憂鬱的青年後來怎麼了呢？他毫不懼懼地走向恐怖主義。在佐佐木於一九六九年發表的由上下兩集組成的〈巨大的象〉（巨大な象）二部作中，殘酷地描繪出具有邏輯性的結論。

巨大的象是諸惡的根源，決定打倒牠的青年手持日本刀奔過街角。然而，歌頌大象不滅的，原本就只有一個在戰爭中受了重傷的退伍軍人，獨眼妖怪只是冷眼旁觀著青年自戀的行動。青年一心想對他視同權力中樞的大象判處死刑，歷經重重冒險後也終於達成心願，找到真正的大象。不料事與願違的是，那隻大象根本是冒牌貨，只不過是一隻巨大的玩偶。青年原本夢想自己與大象戰鬥，英雄式地被大象擊潰，眼前的大象卻連動也不動一下，原來那只是一個撲滿。過度的幻滅令青年精神錯亂。在此想特別說明的是，這篇作品創作於一九六九年春天，東京大學安田講堂攻防戰^{註4} 發生後不久。

佐佐木馬基後來跨足繪本與插畫領域，我也曾請他畫過雜誌連載時的插畫和單行本封面。〈在天國做的夢〉至今已過了將近半世紀的歲月，他愈來愈像杉浦茂世界裡的居民。於是我們看見，日本漫畫所能達到的最高境界的荒誕（Nonsense），終於在那裡實現。

註1　杉浦茂（一九〇八－二〇〇〇）

日本漫畫家，作品以荒誕（Nonsense）、搞笑、兒童向的漫畫類型為主，有強烈的個人風格。作品有《南海 KID》（南海キッド）、《少年兒雷也》（少年児雷也）、《漫畫聊齋志異》（まんが聊斎志異）等。

註2　Group Sounds

主要指日本於一九六〇年代後半，以吉他為中心並由數人組成的搖滾樂團種類。

註3　綠扁帽

美國陸軍特種部隊的代稱，因綠色的貝雷帽為部隊制服特色。

註4　東京大學安田講堂攻防戰（一九六九年一月十八－十九日）

一九六八年東京大學安田講堂因學生運動而被學生佔領並進行長期封鎖，警方於隔年一月十八、十九日出動機動隊想要解除封鎖時，與學生爆發了激烈衝突。此事件被稱為「東京大學安田講堂攻防戰」。

　回歸杉浦茂　佐佐木馬基

花與山姥

林 靜一　Hayashi Seiichi
1945 年 3 月 7 日—

林靜一

一九六七年佐佐木馬基於《在天國做的夢》做了前所未聞的實驗性嘗試，幾乎與此同時，《GARO》雜誌上有另一位值得注目的新人出道。那就是畫下《阿谷瑪與兒子與不能吃的靈魂》（アグマと息子と食えない魂）的林靜一。這兩人的突然出現，再加上釣田邦子、勝又進、池上遼一等人，以及白土三平門下楠勝平的復出，使得六〇年代後半的《GARO》擁有相當堅強的作家陣容。

新人們拒絕感傷，毫不遲疑地以嘲弄的態度看待戰後的日本社會。此外，他們擁有共通的信念，那就是每個時期畫的漫畫，都必須體現當下的那個時代。這些人中，儘管除了勝又和釣田外，其他人幾乎很少直接提及學生運動，然而，整體而言這股新的浪潮仍對應了校園裡高昂的政治氛圍。《GARO》雜誌逐步倡議階級解放，從一本單純刊載白土三平《神威傳》的雜誌，轉變為具有多元性的實驗漫畫誌。

在這股新浪潮中，特別於短期間內展現出明顯轉變的正是林靜一。他從滿載黑色幽默的戰後史寓言出發，後搖身一變為以歌舞伎和俠義電影為主題的誇張諷刺漫畫。《GARO》編輯部很快地安排了林與佐佐木馬基對談的企劃，他們倆幾乎同年齡，也都熱愛披頭四。

林在進入七〇年代後，以同居為主題，將實驗性的抒情手法引入青春漫畫中。他很喜歡描繪纖細而多愁善感的美少女，那充滿鄉愁的畫風受到青睞，屢屢成為電視廣告畫面或郵票圖案。

八〇年代的林靜一像是大正時代的竹久夢二，幾乎快要被稱為國民插畫家。然而，原本宛若核反應般令人目不暇給的轉變，也在此一時期開始停滯。進入九〇年代，他終於打破沉默，回歸令世

人皺眉的大膽實驗風格。將幾乎稱得上是硬調色情的畫面加上說明，這樣脫離常軌的作品，為他保住身為前衛主義者的顏面。

林靜一的處女作〈阿谷瑪與兒子與不能吃的靈魂〉，講述的是住在地獄的阿谷瑪與兒子的故事。他們最期待地上的惡人靈魂墜入地獄，如此一來就可以立刻揮舞大鐮刀，把靈魂斬斷吃掉。話雖如此，他們在地獄的所屬部門從來沒有靈魂墜入過。就在這時，終於來了一個頭戴高帽子的昆蟲學家。昆蟲學家說「一陣閃光之後」自己就下來了，但絲毫無法理解為什麼自己會下地獄。

阿谷瑪的兒子立刻著手準備烹飪，阿谷瑪卻阻止他，並赦免了昆蟲學家。他教導兒子，說那是「不能吃的靈魂」。還說，反正地上似乎發生了戰爭，預料很快就會有數不清的亡魂下來了。

這是個匪夷所思的短劇，尤其關於昆蟲學家，更出現了幾種不同的解釋。有人說，雖然程度有別，各種學問發展到了今天，不可諱言都助長了對大自然的破壞及產學合作等惡事，昆蟲學也不例外。而高帽子是中國文化大革命中，為了嘲笑反動派知識份子而發明的帽子。昆蟲學家既然戴上了這種帽子，就可解釋為他對上述狀況毫無自覺，應該受到批判。也有的解釋是，人們只是對自己的惡毫無自覺，其實所有人早就站在犯辜的他們也被送往地獄。也有相反的解釋，認為住在地上的人不分善惡，因為原子彈爆炸的關係產生了許多死者，無下重罪的立場。

這種解釋當然也可能在批判「自稱受害人就能獲得免罪符」的狀況。話雖如此，漫畫描繪的只有現實中產生的種種不合理，原因卻故意保持謎團，不去加以解釋。在阿谷瑪出於職業直覺判

斷那是不能吃的靈魂，並如此教導兒子後，作品就唐突地結束了。

林靜一初期的短篇都像這樣，乍看之下似乎有什麼寓意，然而一旦讀者想要深究其中義，立刻就會迷失在一片濃霧之中。當時他的作品大多採取這樣的結構。在發表〈阿谷瑪〉後不久，《GARO》的讀者投書欄刊出一篇內容狂熱的長篇論文，評論者在文中提及十九世紀的俄羅斯恐怖份子，對〈阿谷瑪〉讚不絕口。

接下來的短篇作品〈巨大的魚〉（巨大な魚）以天寒地凍的北方雪國漁村為背景，描述曾經從軍的男人在睽違二十六年回到妻子身邊的故事。不過他似乎已經成了鬼魂，長相還保持著稚嫩的童顏。因此，兩人之間的對話與其說是夫妻，不如說更像母子。

妻子在丈夫離家期間與公公發生關係，成為高齡孕婦，與丈夫之間的獨生子為此離家出走。丈夫對父親因而懷抱強烈殺意，但父親卻不在家中，原來父親每天都會去餵食一條迷途游進海灣的巨大的魚。得知這件事的丈夫感到憤慨激昂。

事實上，那條大魚是過去他為了拯救妻子和兒子，而害他犧牲生命的宿敵。憤怒的丈夫奔向下雪的海岸，想去殺死父親。被留下的妻子宣稱他不可能殺了父親。然而，就在她如此喊叫的瞬間，眼前出現自己被巨大邪鬼懲罰的幻覺，使她畏懼不已。

而在〈紅蜻蜓〉（赤とんぼ）這篇作品中，出現的是彷彿傳統童話中有稻草屋頂的日本民宅，裡面住著身穿美麗和服的母親與年幼的兒子。屋內掛著曾是軍人的父親遺照，兩人就在那下面靜

靜吃飯、生活。有時會有身分不明的「叔叔」來訪,將生活費交給母親。他會命令少年「去外面玩」,少年就帶著玩具手槍出門四處遊玩,直到膩了才回家。少年回家時,隔著窗戶目擊男人與母親交媾的場景。於是他埋伏屋外,等男人走出來時,舉起玩具手槍,扣下扳機。最初的一格,她的臉就像隔著毛玻璃般朦朧,只看得出微微閉起眼睛。然而,在接下來的一格中,彷彿終於聚焦的鏡頭,畫面變得鮮明起來,她睜開的眼裡流出淚水。林靜一以相同構圖的兩格,高明地表現出性帶來的恍惚與後續浮現的哀傷。

初期的林靜一,每推出一次新作品就會改變一次描線的質感,不斷在錯誤中摸索嘗試。例如〈阿谷瑪〉,以背景全部塗黑的方式表現地獄的黑暗,整體使用粗獷筆觸的G筆畫出線條。又如〈巨大的魚〉,為了對比出屋外雪景與屋內黯淡,頻頻出現逆光下人物化為黑影的畫面。在〈紅蜻蜓〉中,除了母親的性交畫面外,所有畫面都沒有影子,然而那位訪客的臉卻永遠黑成一片。

在這篇作品中,做為舞台的房舍、前景的松樹和背景的山林都被刻意畫成簡略的平面,就像擺在話劇舞台上的背景道具。三個角色也很少對話,尤其到了後半段,除了槍聲外,所有聲音都做了消音處理。

〈巨大的魚〉和〈紅蜻蜓〉在主題上也有不少共通點。〈巨大的魚〉描寫面對妻子受辱,燃起熊熊報復心的丈夫試圖殺害自己的父親。不過,這裡的妻子形象儼然母親,而在父親背後操控的是巨大的魚,父親則對魚展現出服從的態度。同樣的,在〈紅蜻蜓〉中,面對母親被奪走的

事實，兒子朝謎樣的男人射出虛構的槍彈。在林靜一所有作品中，受到強烈憎恨的對象都是外來者，都是擋在母親與兒子親密關係前，具有壓倒性力量的存在。那存在都是巨大的，且只以黑影般的輪廓出現，不確定真確的形貌為何。

在這些短篇接連發表的六〇年代後半，受到安保鬥爭的社會氛圍影響，不少讀者基於極度的還原論論調，將美國視為「巨大的魚」，將當下的日本政府解讀為餵食魚餌的父親。那麼拿到現在來看又是如何呢？對現在的我來說，最饒富興味的是「少年目睹外來者侵犯母親」的情節設定。

不只林靜一，同一時代的上村一夫和池上遼一也以妹妹代換母親，做過與林靜一異曲同工之妙的設定。所謂「母親的喪失」，成為一九七〇年前後日本漫畫中有如強迫症般屢屢伺機重現的主題。

林靜一將他在〈紅蜻蜓〉中嘗試過，宛如精緻摺紙工藝的平面樣式圖案延續到〈山姥[註1]搖籃曲〉（山姥子守唄）、再遍及至〈落花町〉（花ちる町）、〈花之徽章〉（花の紋章）、〈開花港〉（花さく港）等作品，於這些作品中發揚光大。包括江戶時代的浮世繪與花牌圖案在內，大量導入歌舞伎或淨琉璃的情節口白。此外，林靜一還將來自東映俠義電影與日活動作電影的靈感融入作品，描繪為畫格中的大幅前景，瞬間為作品增添一抹緊張刺激的俗惡（kitsch）氛圍。

〈山姥搖籃曲〉延續了自能樂《山姥》到人形淨琉璃《嫗山姥》再到歌舞伎《四天王大江山人》的「怪童丸」情節，稱得上是這個故事的戲仿作。江戶時代流行的怪童丸物語講述遊女八重桐化身山姥棲息山中，將後來改名坂田金時的坂田怪童丸扶養長大的故事。此一故事情節一直在

大眾戲劇中流傳，林靜一以這個故事為基礎，發展出獨具風格的科幻武鬥劇。

主角足柄山金太郎抱著再也見不到母親的決心出門流浪，時而對飛在天上的超人投以欣羨目光，時而對宛如亨利‧盧梭（Henri Rousseau）筆下原始花園中落單的美少女一見鍾情。然而，美少女其實是獨裁魔王的情婦，很快的，金太郎遭魔王手下襲擊逮捕。就在兩人陷入危機之際，空中忽然出現帶著荷蘭人偶的山姥，訴說著自己對少女的嫉妒及怨恨。金太郎與山姥對決，將她趕跑，接下來卻又得擊敗魔王操縱的巨大機器人……

魔王手下的怪物們也抓住了美少女，對她進行嚴刑拷問。或許應該說作者明顯參考了江戶時代的浮世繪版畫，而一齣異想天開的武鬥劇就此躍然紙上。

〈山姥搖籃曲〉幾乎通篇採用令人想起淨琉璃或講談浪花節的七五調旁白，從浮世繪版畫美女圖到美式漫畫，各種類型的畫風連番登場。蝙蝠俠、披頭四，甚至水木茂筆下的各式妖怪角色輪流出現，令人目不暇給。就在如此混沌的世界中，林靜一畫下了一場母子對決。這裡的分鏡手法大膽，不時出現一格就佔一頁的畫面。

金太郎宣戰之際，星形的對話框中只有一個「暫」字。來到與巨大機器人決鬥的場景時，原本只有黑白兩色的畫面又忽然加入了橘色。與此同時，所有承襲自戰後漫畫的元素約莫也都在此時悉數放棄。到了〈山姥搖籃曲〉，漫畫一口氣飛越近代，成功與江戶時期的視覺圖像接軌。這一方面盛大地回歸前近代的大眾文化，同時成功實現了日式符號的自我迎合（kitsch）。

透過刊載這個作品，在六〇年代後半《GARO》的實驗性質似乎也達到巔峰。不過，不可忘

記的是，這篇作品也是一個兒子對母親發出獨立宣言的故事。在〈紅蜻蜓〉中，少年對母親的反抗還停留在消極的次元，這樣的反抗到了〈山姥搖籃曲〉這部大作中擴展到最大極限，成為不可逆的東西。

〈落花町〉、〈花之徽章〉與〈開花港〉三部作將舞台再次拉回戰後日本，背景時代與作者的少年時代重疊。這裡，和〈紅蜻蜓〉相似的，是描述了主角母親被一個稱為「叔叔」的人物奪走的情節。不同的是，這裡出現一個黑道角色，出於報答恩情而刺殺了「叔叔」。

林靜一靈活地將從日活動作電影及俠義電影中得到靈感的場景融入漫畫。然而另一方面，在形塑少年主角時，則多半取材自幼年時期熟悉的杉浦茂漫畫。光是看到〈落花町〉開頭，大眼圓臉少年吶喊「大叔！你是哈密瓜嗎！幸子出去了喔！」的畫面，立刻就能明白，這個作品的構想就是杉浦世界的延長。

在評論佐佐木馬基時，我也曾提及六〇年代後半實驗性漫畫蜂起的狀況，幕後推手不是手塚治虫，而是杉浦茂──這件事不管強調幾次都不夠。在其後我們論及 Tiger 立石時，一定會提及這位偉大的《猿飛佐助》作者。

林靜一自八〇年代末期開始執筆，經過幾番改稿，於一九九一年正式發表的〈pH4.5 孔雀魚不死〉（pH4.5 グッピーは死なない），一口氣完全推翻過去自己長久以來的抒情主題，是一部幾乎從頭到尾只描繪男女各種性交場景的異常漫畫。

故事描述六〇年代曾引領時代風潮的民謠男歌手和一個當時反戰的女高中生，在二十年後相遇並發生了肉體關係。林靜一刻意選擇了一個有如灑狗血戲劇般凡庸到了極點的主題。男人只是不斷疲憊地展開陳腔濫調的說教，女人則以愚蠢的話語回應。只是，漫畫中的每一格都像是硬調色情漫畫的拙劣仿品。其中大量引用了包括尚盧‧高達（Jean-Luc Godard）註2 在內的各種電影、漫畫及電視影像畫面，有如雜音般穿插。原本的故事裡的聲音與引用影像的聲音，再加上說明引用內容的聲音，幾種聲音重疊，漫畫搖身一變成為多聲論空間。每個人都像孔雀魚，棲息在酷似漫畫畫格的四方形水族箱裡，無法從中逃離。

這個在泡沫經濟全盛期完成的中篇漫畫想探討的，是全世界共同擁有巨大問題的時代早已消失。過去，每個人都受困於相同的問題，一起嚴肅地展開討論，但是那樣的時代已經過去了。當那樣的時代一結束，所有稱得上言語的言語便沾上了驚人的浮力，每個人只能用像看自己在電視螢幕裡表演色情片一樣的眼光看世界。活過同一時代的林靜一，在此也做出了毫不留情的殘酷判斷。

註1　山姥

日本妖怪傳說中的年老女妖怪。

註2　尚盧・高達（Jean-Luc Godard，一九三〇－）

法國導演，法國新浪潮電影奠基者。代表作有《斷了氣》、《女人就是女人》等。剪接採用當時創新的跳接（jump cut）手法、打亂傳統的連貫敘事方式、使用字幕代替鏡頭。可以在其作品中看見存在主義與馬克思主義的蹤跡。

活著這種病

岡田 史子　Okada Fumiko
1949 年 7 月 23 日－ 2005 年 4 月 3 日
岡田史子

一九六七年一月，甫創刊不久的《COM》雜誌新人投稿欄刊登了一個無名女高中生的漫畫。

一般來說，新人投稿欄內只會放上一頁到兩頁的縮小版本，再加上簡短的評論文章。然而，這次不知為何採用特別格式，一口氣刊登了總計七頁的完整作品。不過，這篇名為〈太陽與骸骨般的少年〉（太陽と骸骨のような少年）的作品發表不久便引發了事件。

儘管《COM》是一本主打「給漫畫精英看的漫畫專門雜誌」，仍有不少讀者以這篇作品「太難懂」為由表示抗拒。而另一方面，這篇作品也有少數派狂熱支持著，其中包括當時以成為漫畫家為目標，卻受限於少女漫畫實際狀況而苦於無從發揮，不知如何下筆的萩尾望都及柴門文。

我也是受到這篇作品魅力強烈吸引的其中一人。在那之後，岡田史子仍持續投稿，在作品〈玻璃珠〉（ガラス玉，一九六八）獲得月例新人獎後，勢如破竹地接連發表新作。她和宮谷一彥及青柳裕介同為當時《COM》挖掘的新人作家，活躍於漫畫界最前線。

岡田史子一九四九年出生於北海道的靜內。十四歲的時候，得知比自己只大一歲的里中滿智子以漫畫家身分正式出道的消息，大大刺激了她的企圖心。高中時的她沉迷於讀詩，從波特萊爾到中原中也。她寫詩也畫漫畫，兩者幾乎於同一時期展開。她在完成〈太陽與骸骨般的少年〉後立刻將作品寄到《GARO》編輯部投稿，然而未獲得採用。接著，她為了得到自身敬愛的漫畫家永島慎二建議，將作品直接寄給了他。這篇作品碰巧被《COM》的編輯看見，並決定全篇刊載於新人投稿欄。

〈太陽與骸骨般的少年〉的封面，特地以蠟染方式表現象徵太陽的火焰。這是史無前例的做

法。不過說到史無前例這一點，這篇作品無論主題、場景設定、台詞等組成漫畫的所有要素，都可以說是前所未見──

一名少年坐在可俯瞰明亮海面的斷崖石階上，正在默唸《惡之華》中的一句詩：「為了看清天空的盡頭及中心，離太陽太近了。」這首詩說的是希臘神話中的伊卡洛斯。伊卡洛斯用來固定羽翼的蜜蠟受熱融化，失去翅膀的他掉落海中。少年揮舞雙臂，彷彿自己就是伊卡洛斯，口中喃喃自語「雙臂斷折了」。身旁照顧他的白衣護士只是一臉擔心，卻不明白詩句的意思。

這時，少年一邊拿出一張複製肖像畫給她看，一邊口齒不清地試圖說明。這位女性的意義並非只是理想中的女性，自己也不明白。「正因不明白，所以想弄明白」、「每一天都為了弄明白而活下去」──他對護士如此闡述，這幅畫對他而言便是如此重要的存在。因為他太接近那個對象了，結果如伊卡洛斯般墜落，現在才會在這白色的醫院裡吶喊，沉溺於思索。

如果能再次長出翅膀，那一定是為了再次飛往那張肖像畫。少年深深了解那就是自己的宿命。自己或許是個「愚蠢的孩子」，但「事到如今太陽與星星也不能停止運轉」。他仰望不知何時變暗的夜空，放棄與安息的感覺同時籠罩了他。

描繪這兩個人物的線條還很稚拙，殘留了幾分當時少女漫畫的痕跡。然而，畫面中還是成功描繪出一個獨特的世界。短短七頁的作品中，出現了波特萊爾、湯瑪斯‧曼（Thomas Mann）、但丁（Dante）、歌德（Goethe）與宮澤賢治等五位文學家的名字，也提及了他們的作品。年輕時的手塚治虫嘗試將《浮士德》、《罪與罰》等作品漫畫化來表現舊制高中的教養主義，這是眾

所周知的事，他也只不過是將故事借來用作漫畫的材料罷了。像岡田這樣站在前人文學傳統的延長線上創作漫畫的作家，可以說是毫無前例。

這並不是出於年輕人特有的賣弄知識的嗜好，不是這個問題。從這裡我們能夠理解，岡田不只對漫畫，對文學也懷抱旺盛的熱情，面對兩者的態度是對等的。她後來的短篇作品〈紅與藍〉（赤と青）中，也出現過熱衷《蒂博一家》（The Thibaults）的女孩，並安排這個角色說出「除了書本，我什麼都沒有。脫了我的衣服也不會出現裸體，只會出現書本」的「輕浮」台詞。這段台詞，完全能套用在作者這位嗜書人身上。

然而，即使如此，在過去的日本漫畫中，可曾見過光用精神病院中患者與護士之間的對話來構成作品的例子？透過〈太陽與骸骨般的少年〉，這位日本的女性漫畫家想歌頌的不是愛恨交織的通俗劇或歌舞劇般的人生，她所迎向的人生，是令人畏懼的，值得思索的對象。

岡田史子透過由村上菊一郎翻譯、角川文庫發行的譯本，深深進入《惡之華》的世界。發表〈太陽與骸骨般的少年〉的半年後，她在一九六七年八月號的《COM》上發表了短篇作品〈夏〉，靈感來自《惡之華》中的另一個篇章〈腐屍〉。

作品描述某個夏天早晨，感到一陣窒息的少年在寢室中醒來，發現房內瀰漫惡臭。窗邊「開始枯萎靡爛的春花與黑色骯髒的蟲子不懷好意地搖曳」。女僕送來餐點，卻連食物都充滿討厭的味道，怎麼也吃不下肚。少年乾脆前往森林散步，但飢餓與滿心的怏懟難消，他很快地察覺另一

種惡臭。

這附近的劇情先以一頁大的畫格描繪，再接上一連串用來表示少年連續動作的小格子，顯示此時的岡田已經快速熟悉了漫畫的文法。

畫面上，一個滿身是血的青年氣絕倒在森林中，身邊丟著一本書。

「在灼熱燃燒的夏日陽光下綻放的傷口。自棄的死魚眼。某種顏色鮮艷的不知名液體蔓延，滲入地面……」

「不知名液體」便是大量的血液。少年感覺那液體就要湧向站定不動的自己腳邊，便離開了那個地方。不可思議的是，在他離開後，另一個青年出現在屍體橫陳的地方。不知道這個人究竟是第二發現者還是殺人者。但是他和面無表情離去的少年呈現對比，看起來像舉著雙手吶喊。最後，畫面再次帶向丟在地上的那本書，作品就在這裡結束。那到底是什麼書，和青年的死有什麼關係，一切都包圍在謎團中。

雖是僅有四頁的作品，〈夏〉描繪了對生的厭惡，以及兩種對死的相反情感：恐懼與魅惑。

這對後來的岡田史子而言是非常重要的，甚至可以說是附身般擺脫不掉的主題。而這個主題於隔年一九六八年，她所創作長達五十頁的作品〈紅蔓草〉（赤い蔓草）中有了更盛大的展開。

〈紅蔓草〉的主角是從小活在死亡陰影下，畏懼死亡，因內心太過孤獨而無法獲得周遭理解，終於陷入瘋狂毀滅的青年畫家愛德華。

最初的場景是一個令人聯想到丹麥的北歐風格小鎮。在向晚時分淒清寂寥的墓地，少年參加了妹妹安蓓洛涅的喪禮，作品就從他的悲嘆展開。少年的父親是個貧窮醫生，妻子和女兒皆已死於結核病。愛德華在惡夢中被亡靈們抓住頭髮，因過度的恐懼而驚醒。這時他發現寢室角落瀰漫著一股「滿是油脂味的黃煙」。這一段可以說加深並重複了〈夏〉中少年從睡夢中醒來的情節。

愛德華向女友們道別，離開充滿晦暗記憶的故鄉，前往巴黎就讀美術學校。畢業後，他仍留在有許多階梯的鄉下小鎮，專注創作油畫。生活過得很困苦，連新的畫布都買不起。儘管如此，他仍努力也終於獲得回報，他的作品入圍了德國新人徵件展，受到巴黎那群過著波希米亞人生活的同伴祝福。

不過，愛德華無法打從心底接受糜爛狂歡的生活。在宴會中，他一心只想著印度恆河畔的城市——瓦拉納西——為數眾多的老人為求一死而造訪這個聖地。然而，老人們的生命並不是在結束旅程時隨之終止，在他們死之前，為了填飽肚子必須在這裡行乞。即使目的是求死，在死之前仍必須求生。就在這段描述過後不久，愛德華發現死在籠中的小鳥，又看到少年時期見過一次的黃煙，因而昏厥。他抗拒與膚淺的人們往來，前往貧民窟作畫，沒想到，在那裡的街角還是看見了黃煙瀰漫。返回租屋處的他，又接到父親病危的電報。

回到故鄉，辦完父親喪事的愛德華久違地與青梅竹馬的戀人蘇菲亞交談。不料，此時那黃色的煙霧再次悄然來襲。他為了逃離煙霧，住進山中的精神病院。在那裡遇見一個與他住在同一棟病房的少年病患，少年告訴他「人類的生命，是透過色慾，由父母傳染給小孩的疾病」。愛德華從

　　活著這種病　岡田史子

醫院護士艾蓮身上獲得安心感，然而此時，黃煙不厭其煩地再次出現在醫院的庭院中。對愛德華而言，天上地下再也找不到容身之處。

愛德華帶著艾蓮回到父親留下的房子，緊閉屋門專心作畫。儘管生活極為貧困，幸運的是，美術館買下了愛德華的畫作。未料幸福持續不久，一次愛德華嘗試外出時，黃煙入侵庭院，導致蔓草枯萎殆盡。返家察覺這件事後，愛德華拒絕了美術館難得的邀請。艾蓮因受不了愛德華奇特的行徑而離家，就在外出時被車撞了。這時愛德華預感黃煙終將侵入屋內，束手無策的他只能默默不斷在畫布上作畫。

或許有人已經察覺，主角「愛德華」的名字正來自挪威畫家「愛德華·孟克（Edvard Munch）」。不只如此，於漫畫中登場的主角畫作，也在在使人聯想到孟克的版畫。由此可知，岡田史子在執筆創作這部漫畫時，肯定與創作了名畫《吶喊》的畫家有著強烈共鳴。回憶妹妹之死的一節，靈感大概來自里爾克（Rilke）的《布里格手記》（The Notebooks of Malte Laurids Brigge）。不過，若只是一味空泛地從作品中找尋典故，反而會讓〈紅蔓草〉本身作品主題的一貫性失去意義。

在創作〈夏〉時，岡田史子只表現出一種感覺上的嫌惡，到了〈紅蔓草〉，她更以生命的污穢為主題向下挖掘，擴大表現了那種嫌惡。在這之前，那些彷彿法國插畫家雷蒙·貝內（Raymond Peynet）筆下的戀人們，面無表情、只有黑眼珠沒有眼白的主角，到了〈紅蔓草〉的階段，也採用更細緻的描線畫出更豐富的表情。

一九六〇年代後半的岡田史子雖然已經知道網點紙的存在，在這個作品中卻刻意拒絕使用網點，所有斜線都一筆一筆親手描繪，醞釀出緻密又厚重的氛圍。除此之外，作者分鏡手法巧妙，成功掌握時間緩慢流逝的一面。故事後半，描繪主角將自己關在父親留下的家中，夜裡在桌上點一根蠟燭，與艾蓮秉燭長談後，艾蓮拔下一根長髮就著燭光展現的場景，這一幕的分鏡實在非常出色。教人不禁想像，如果瑞典電影導演柏格曼（Bergman）也來畫漫畫，畫出的大概就是這樣的場景吧。

與〈太陽與骸骨般的少年〉一樣，〈紅蔓草〉也選擇以精神病院做為作品背景。那將主角追得無處可逃，導致他陷入孤獨與流浪，最後終於因精神錯亂而毀滅的黃煙到底是什麼呢？從這部作品中我們可以明白，那是深受死亡魅惑之人特有的宿命，並留下唯有藝術能與之抗衡的強烈印象。

岡田史子十七歲時以漫畫家身分出道，作為漫畫家活躍的時間卻僅有短短四年。直到現在，我仍不知該如何妥切地描述她的人生在那之後受到了什麼樣的挫折。某一時期，我在她的作品中看出某種放棄與混亂並感到非常困惑。

她放棄創作，經歷結婚與離婚後回到故鄉北海道。一九七八年，岡田發表了睽違六年的佳作《舞會》（ダンス・パーティー），順利復出。那是感動人心的短篇漫畫，內容描寫的雖是一個因失戀而陷入絕望、一蹶不振的年輕女性，故事的最後她卻說出了一句「總有一天，一定……」。在那之後，岡田史子又畫了一陣子，但很快就精疲力盡，再度陷入沉默。儘管不只漫畫

迷，就連評論家草森紳一及荒俣宏、吉本隆明等人都表達出對她的敬意，卻沒有人知道岡田史子究竟去了何方。

一九九二年，我下定決心，請了幾個人居中幫忙，終於成功找出她的下落。當時她已皈依基督教，答應和我見面的條件是地點必須在教會。後來她才告訴我，那是因為她懷疑我是惡魔。關於自己從前是漫畫家的事，她沒有告訴任何家人，還因為家裡空間太小，她曾考慮一個人帶著從前的原稿到河邊去燒毀。我帶著那裝滿一個行李箱的原稿回東京，交給某出版社發行了兩冊作品集。事實上，原本還想繼續以未公開作品為中心編輯第三集，她的精神狀態卻在那段期間崩潰，最終未能實現計畫。

後來她離婚，放棄信仰，住進精神病院。諷刺的是，那正是在她的漫畫中反覆出現的地方。出院後她前往東京，投稿參加漫畫雜誌新人獎。當擔任評審的年輕漫畫家在參賽中的名字中發現「岡田史子」時，驚訝得說不出話。

二〇〇五年，岡田史子因心臟病逝世，享年五十五歲。她身為漫畫家的生涯雖然太短又悲慘，身後留下為數不多的作品風格之強烈，至今依然不顯褪色。她就像一顆孤寂又高傲的星星，我們只能從遠方眺望。

　　　活著這種病　岡田史子

為何內心

如此開朗

つりたくにこ　Tsurita Kuniko
1947 年 10 月 25 日— 1985 年 6 月 14 日

釣田邦子

一九六五年，白土三平在《GARO》雜誌上發表了「找尋新人最重要的條件是獨創性」的聲明，彷彿回應這項聲明似的，九月號就有四名新人入選，釣田邦子是其中唯一的女性。不只如此，她還成為唯一同時被刊登了兩篇短篇的新人。

「人類於第三次大戰中滅亡後，在深深地底奇蹟似地殘存的兩名青年，針對「生存的可能性」展開議論。其中一人為人類終於能創造理想社會（烏托邦）而歡喜，另一個人卻絕望地認為人類即將就此滅絕。外星人來到地球，目睹地球慘狀，不解自己在地球上播種的高智慧生命為何瀕臨滅種，為此感到悲哀。」

——這樣的情節，分別在釣田邦子的第一篇作品《人們之埋葬》（人々の埋葬）與緊接著發表的《諸神之言》（神々の話）中，透過不同角度來闡述。核戰使人類滅亡，在天國裡，衰老的眾神為此悲嘆。天使長安慰眾神，至少還有少數被選上的人類生存下來了。然而，那些人是建議政府使用核武的黑心資本家，此時活在地底深處的他們，正為掌握了埋藏於地下的龐大財富感到心滿意足。

那是絕對稱不上高完成度的漫畫，但在連續兩篇作品中，將嚴肅議題加入了令人坐立難安的搞笑橋段，是過去只會畫少女漫畫的女性漫畫家所想像不到的事，也是自由創意與帶有意圖性的文體之混合。作者當時還是住在兵庫縣高砂的高三學生，前一年投稿參加過《少女Friend》舉辦的新人獎但卻落選，對大出版社編輯部主導的漫畫製作體制感到失望，直到《GARO》為這樣的她提供了以「作者」身分創作漫畫的可能性。隔年，高中畢業後，釣田邦子來到東京，一邊忍受

只能吃吐司邊配乳瑪琳的貧窮生活，一邊開始在《GARO》上陸續發表作品。此外，她也用另一個筆名在若木書房出版過四部長篇單行本。

釣田邦子分別使用各種不同文體，挑戰各式各樣不同領域的漫畫。只要看她在出道隔年於《GARO》上發表的〈隨風而逝〉（風と共に去りぬ），就知道對她而言，畫出像水野英子或ASUNA HIROSHI（あすなひろし）那般既甜美又乾脆的線條並非難事。換句話說，她不是不能畫浪漫的少女漫畫。然而，她卻很快地主動把這種千篇一律的畫風做為調侃的對象，創作出排除多愁善感、插科打諢的科幻漫畫。

一如岡田史子筆下形容自己「如果我脫掉衣服，就只會出現書了」，釣田邦子也是個打從心底熱愛閱讀的漫畫家。她曾在作品中提及薩德侯爵（Marquis de Sade）[註1] 及法國小說家塞利納（Céline），也發表過充滿卡夫卡意涵，比喻色彩強烈的故事。當人們以為這就是她的風格時，她又一個轉身拿柘植義春的〈李先生一家〉（李さん一家）翻玩仿作，以石器時代為故事舞台，用正經八百的口吻描述因年老孤獨而被捨棄的女性的一生。

一九六七年到一九六九年釣田邦子陸續發表了〈六之宮姬子的悲劇〉（六の宮姬子の悲劇）、〈逃向光榮〉（栄光への脱出）及〈春子夫人〉（マダム・ハルコ）三部作，再加上〈壯烈無土國血戰記〉（壯烈無土国血戰記），構成堪稱釣田攀上搞笑漫畫巔峰的作品群。

對眾人報以輕蔑眼光、毫不留情拒絕所有藝術青年邀約的姬子，一到深夜便獨自放聲大哭：

「為什麼我的眼睛這麼細！」

而一個自稱二宮修吉的青年突然加入那群藝術青年之中，他接二連三投稿文學新人獎，滿口雄心壯志之餘，還邀請眾人到自己的豪宅作客。事實上，那裡根本是精神病院。修吉與姬子的阿姨春子夫人是個獨占父親遺產，將母親趕去百貨公司當掃地工的殘酷詐欺師，直到失去一切時，才發現自己已遭到天譴。不久，他們所有人都在新興宗教教祖的引導下前往無人島，在那裡陷入與自衛隊壯烈戰鬥的狀態。最後發生了一場大爆炸，所有出場角色都被炸得屍骨無存。

完美的毀滅性結局，是釣田自出道起便特別鍾情的主題。同時，這樣的主題並未停留在空泛想像的層面，在執筆創作〈他們〉（彼等）這部作品時，更嵌入了正視現實社會的觀點。

〈他們〉執筆於一九七〇年十月，換句話說，正好是所有大學進行「正常化」、安保條約的更新受到自動承認的那年年底。赤軍派[註2]已公然活動起來，為炸彈抗爭而做的準備也如火如荼地在檯面下進行著。那是三島由紀夫切腹自殺前不久的事。節慶氣氛被強硬壓制封鎖，猜測不到下一步會發生什麼。一切陷入一股不確定感，只是下意識地期待逐漸接近的毀滅性結局。這種大時代的氛圍，完全反映在這部作品中。長達四十九頁的篇幅，是釣田作品中最長的一部，說這部作品是她的代表作也不為過。

〈他們〉這個篇名，來自稻垣足穗於一九四八年發表的同名短篇《他們（THEY）》（彼等〔THEY〕）。稻垣的這部作品中，以後日談的方式追溯小學時期在神戶與同學之間的甜蜜回憶。

到了釣田的〈他們〉，她將時代轉移至一九七〇年，同步描述在東京上大學的學生與其夥伴之間

的故事。主要出場角色有五人，每個人都未被賦予名字。由此可見，作者筆下的他們並非代表特定個人，而是做為平凡整體而存在的無名群眾。話雖如此，為了方便說明故事內容，在此便分別稱呼他們為「長髮」、「條紋襯衫」、「四眼田雞」、「打工仔」和「鬍子」吧。

「長髮」是個對任何事都報以嘲諷態度，以成為作家為目標的青年。他能滿不在乎地把送到別人家的牛奶偷來喝掉，還一邊引用法國詩人阿蒂爾·韓波（Arthur Rimbaud）的詩句「遠離死滅於季節之上的人們」，一邊用電車裡的吊環拉單槓。不用說，在書店裡看霸王書與搭電車逃票對他而言更是家常便飯。他的信念就是──這世界的一切都值得嘲笑。

「條紋襯衫」是個謹慎到近乎神經質的旁觀者。他會拍下在校園裡集會的學生照片，在咖啡廳舉行的專題討論上，他也會向教授請教關於大學現狀的看法。不過，他雖沉迷於最新流行的結構主義哲學，擁有旺盛的好奇心，最終仍未做出任何成果。

「四眼田雞」是「長髮」的哥哥，在一間小廣告公司上班，是個始終無法出人頭地的職員。不只對未來失去希望，在戀愛上也遭遇挫折，他卻陶醉於那種挫折感。對於哥哥無謂的勤勉，「長髮」向來抱持冷眼旁觀的態度。

「打工仔」從大學輟學，靠做道路工程的臨時工養活自己。有時他會在路上鋪一塊草蓆，過著形同流浪漢的生活。年紀輕輕就厭世的他，極度討厭與人接觸交流，一心認為世界末日即將來臨。

「鬍子」較眾人年長一些，看似已擺脫群體生活，有時靠開卡車維生。就連凡事嘲諷的「長

髪」都對這位人生前輩另眼相待，只在他面前吐露失戀的心聲。

〈他們〉描寫五人偶然相遇，互相造訪彼此住的地方，以一段一段小插曲串連起整個作品。擔任旁白的是「長髮」，作品中隨處可見他內心宛如警句一般的獨白。

「我想重新探討和那些傢伙們在一起的『時光』。在這露骨的時代中一切情慾的旋律與充滿威嚇不安的斷奏高聲響起前，我想再次親耳聆聽那些消失了的傢伙們真實的聲音與音訊。」

「長髮」在被自己視為「駑鈍庸俗」的群眾包圍下，活得像阿蒂爾·韓波的《地獄的一季》（A Season in Hell，一八七三）一樣孤傲。那麼，他為什麼要把時間徒然耗費在與「他們」的無謂交際上呢？上述引用的話語正說明了那個原因，對於發生在眼前的一切光景，他只是視為老早發生過的事般冷靜看待。他之所以和「他們」在一起，是因為已經預見不久之後，「他們」的真實聲音將會中斷，音訊不通。

這樣的態度也說明了作者決定創作這部作品的動機。釣田邦子為什麼要畫下〈他們〉這部作品，正是因為她認為，其中描繪的年輕人很快就要從世界上消失、消滅，除了自己之外，想必沒有人能檢驗與「他們」共度的時光。

這部作品的尾聲，原本各自分散的五個人首次在咖啡廳裡齊聚一堂。「打工仔」高談闊論對世界末日的看法，「四眼田雞」則指責他胡說八道。「條紋襯衫」對未來的可能性抱持樂觀態度，「鬍子」則自暴自棄地想著「現代只是一齣陳舊的鬧劇」。一切變得愈來愈荒謬，之所以對此有所自覺，是因為鬍子以自嘲的態度接受了自己的清醒，認為那只不過是「生錯了時代的人而

與時代不相容罷了」。就這樣，在咖啡廳裡針對觀念展開激烈辯論的「四眼田雞」和「條紋襯衫」

憤而打算離去。只有「長髮」不知為何不像平日那般多話，他只是默默等在一旁，然後忽然站起

身，斬釘截鐵地說：「來了！」

大地震發生了。咖啡廳裡桌椅傾倒，客人們同時奪門而出。道路扭曲，汽車燃燒。建築物接

連倒塌損壞，龜裂的馬路上屍體橫陳，人們背後是大火襲來。化為殘磚剩瓦的街角，逃難的五人

成為黑色的剪影，站在斷裂崩坍的車道前。他們額頭負傷，眼鏡破裂，衣衫襤褸，只能仰頭望天。

「就這樣，當時我們所有人都感覺到，現在發生的只是第一個慘劇。」

最後這句台詞並未標明出自誰人之口。「他們」這個詞彙消失，取而代之的是「我們」。然

而，「我們」又是什麼？「第一個慘劇」意味著什麼？唯一可知的是，這句台詞的時態暗示了作

品中發生的是老早就過去的事。那麼，回想那段過去的「現在」又是何時？在走到「現在」之前，

「我們」究竟又經歷了多少慘劇？

以當下這個時間點來看，閱讀這部創作於半世紀前的作品，實在是一樁非常奇妙的體驗。一

如鈞田邦子的預測，一九七○年時那些正在無為自棄中度日的「他們」早已消失無蹤，（包括當

年的他們本人在內）再也沒有人能重現當時的情感及世界觀。〈他們〉這部作品，是與他們活過

同一時代的人留下的寶貴見證。

另一方面，以從遙遠未來觀望過去的視角，凝視同一時代的作者，對那之後的歲月抱持的又

是何種願景呢？聯合赤軍事件 註3 之後，日本陸續經歷了阪神、淡路大地震（一九九五）、奧姆

真理教事件註4，直到二〇一一年地震與海嘯襲擊東北並引發核能外洩事故為止，寫在〈他們〉之後的日本幾乎毫無停歇地經歷了一個又一個的慘劇。作品尾聲那句獨白帶有的謎樣預言性，直到現在仍令我十分戰慄。

一九七二年對日本社會與文化來說是一個很大的分歧點。新左翼凋零的同時，電影及漫畫等次文化領域也宛如迴避起先前的種種實驗一般，強勢地與先前的激動世代刻意拉開距離。發表〈他們〉之後，釣田邦子僅只發表了兩篇短篇，便進入了一段為時不短的沉默。她罹患嚴重的膠原病，過著住院出院的反覆人生。當病狀暫緩時，她也會趁機在《GARO》上發表個四頁或七頁的短篇作品，但很快地病況加劇，到了連右手也無力握筆的地步。在此一時期她留下的少數短篇作品之一〈MONEY〉中，她以「一首老傭兵之歌」為開場白，安排出場角色這麼唱：「老不死的這條命啊／何時將與這世界分離／隨波逐流地活著／為何內心如此開朗」。

一九八五年辭世時，她才三十七歲。

到了二〇〇一年，青林工藝舍為釣田發行了一部名為《朝向彼方》（彼方へ）的作品集。其中收錄她繼〈他們〉之後，秉持雄大構想開始描繪的同名長篇前半段。故事以十六世紀德國農民戰爭為背景，描述一位沉溺於瀆神異端學說的青年，因相信千禧年即將到來而沉迷鍊金術的故事。

讀了釣田遺留的第一部作，看得出這部作品受到瑪格麗特·尤瑟娜（Marguerite

Yourcenar）《苦煉》及澀澤龍彥著作的影響。交錯的線條令人從中世紀木版畫聯想到十九世紀末英國插畫家比亞茲萊（Beardsley），有的畫格大到佔滿一整頁甚至雙開頁，每一格都擁有其獨特性。殘酷、血腥噁心、對死之魅力與大宇宙的憧憬混雜其中，證明釣田邦子正試圖展開一場新的實驗。從反覆重描的線條中可窺見她深受宿命病痛之苦，也可由此推測作者直到生命最後一刻仍以完成這部作品為目標。

在光輝燦爛的八〇年代，萩尾望都、竹宮惠子等人接連出世，少女漫畫領域不斷擴大，釣田邦子在巨大病痛折磨下，幾乎被世人遺忘地離開。她雖將一生的熱情奉獻給漫畫，對少女漫畫領域卻毫無興趣。我真希望有朝一日，她的作品集能以更完整的形式發行。

註1 **薩德侯爵（Marquis de Sade，一七四〇-一八一四）**
法國貴族、作家、哲學家。以一連串社會醜聞出名，有虐待傾向，創作的情色小說中也有大量性虐情節。施虐癖（Sadism）的詞源便出自於薩德。

註2 **赤軍派（一九六九年創立）**
全名為「共產主義者同盟赤軍派」，是從新左翼派的共產主義者同盟獨立出來的極左組織，以暴力革命為主張，進行一系列包含炸彈的武裝鬥爭，在一九七〇年大部分幹部與成員遭逮捕後，一部分成員於一九七一年改組成立「聯合赤軍」。

註3 **聯合赤軍事件（一九七一-一九七二）**
由赤軍派與革命左派（日本共產黨神奈川縣委員會）共同組成的「聯合赤軍」所做的「淺間山莊事件」與「山岳基地私刑事件」，統稱聯合赤軍事件。

註4 **奧姆真理教事件**
「奧姆真理教」為日本一九八四年創立的宗教團體，進行一連串恐怖活動，像是「松本沙林毒氣事件」（一九九四）、「東京地鐵沙林毒氣事件」（一九九五）等。

海邊的慘劇

つげ 義春　Tsuge Yoshiharu
1937 年 10 月 31 日－

柘植義春

現在柘植義春的漫畫可說成了懷舊產業中相當重要的一部分。偏遠地區溫泉地的獨特情趣，儉樸度日夫妻的日常幽默。儘管柘植本人已很久沒有發表新作，即使如此（不、應該說正因如此），他過往的漫畫一本又一本重新發行，眾多雜誌也為他製作特集。然而，我從這個漫畫家身上感受到的是完全異質的東西。或許可以將他想成是一位貫徹描寫精神分析中「賤斥」

（abjection）理論的漫畫家。

賤斥是詭異的，是令人戰慄的，是盡可能想要撇開眼不看的東西，要是與那樣的東西扯上太深的關係，自己的存在本身也彷彿會暴露在威脅之中，就是這樣不祥的東西。同時，這裡說的賤斥，也與母親或母性存在有著密不可分的關係。以下我就將說明這一點。

柘植義春生於一九七三年的東京葛飾區，小學畢業就開始在鎮上的工廠及大眾食堂工作。從他的幾篇自傳式作品中亦可推測出，他曾生活在貧窮與繼父的暴力之下，深受孤獨與內向所苦，度過一段悲慘的少年時代。他在十六歲開始執筆創作漫畫，起初是專為租書店繪製的單行本，內容從武士決鬥到偵探推理，題材不拘，來者不拒，當時的他只是一個B級漫畫家。只要有人委託，他也可以畫出類似白土三平的畫風，不會推辭。

到了六〇年代中期，他開始在《GARO》上發表漫畫後，主題才產生極大變化，向世人展示了極具實驗性質的作品。然而，接下來他又以一連串的溫泉漫畫、旅遊漫畫受到歡迎。

七〇年代他曾有一段時間透過漫畫來描繪荒蕪的心境風景，一系列宛如私小說[1]的私漫畫作品，再次博得好評。其後便陷入漫長的沉默，成為一個孤傲的漫畫家，直到今天。

在柘植義春的漫畫世界中，海是一個極為危險又充滿威脅性的地方，它看起來無限開闊，事實上只是個匯聚了不祥液體的窪池，為造訪此處的男人帶來恐懼的空間。

在此，舉〈海邊的敘景〉（海辺の叙景）這部作品為例說明，這部短篇漫畫的主角是一名青年，他「在母親邀約下心不甘情不願地」前往住在房總漁師町的阿姨家玩。阿姨已經六十歲了，卻還在從事潛入海中的海女工作。事實上，漁師町是青年母親的出生地，青年自己小時候也在這裡住過一年。不過，那段兒時記憶已模糊不清，他對剛在海岸邊認識的女人說，待在阿姨家令他坐立不安。他們兩人坐在斷崖絕壁下方杳無人煙的海邊說話，海角的白色波浪不斷打在黑色岩石上。

柘植義春在這裡驚異地呈現了只有漫畫才辦得到的場景──釣客站在高聳絕壁上，正用釣竿釣起一隻魚，崖下的兩人抬頭仰望這一幕，就是這樣的一幅光景，襯著黑色的岩石背景，白魚身體閃閃發光。如果拍成電影，就必須將鏡頭往上抬高拍攝，漫畫卻能以縱長的大畫面一舉呈現。

原本只是閒聊可有可無話題的青年話鋒一轉，對女人說「我只記得一件事」。他說那是他童年時，曾在海角旁的漁船上，看到被漁網纏住的溺死屍。屍體是一個抱住孩子的母親，全身已發白腫脹，鼻子與嘴巴裡塞滿海藻。那孩子已成為半具白骨。海角下方是無數的章魚窩，章魚們立刻撲向獵物，將他啃得只剩下骨頭……青年一邊講述著這樣的記憶，一邊回到日暮時分的海邊，和女人約定要再次見面後才道別。

隔天是個雨天，無人的沙灘上，青年跑進租船小屋躲雨，不知如何是好。昨日的女人遲到很

久才來，兩人不畏淒風苦雨，衝向波濤洶湧的海邊，跳進冰冷海水中。在女人命令下，青年不斷游泳。

要說這是一篇散發抒情美感的短篇漫畫倒也說得通。然而，愈是細讀，愈能明白其中反覆描寫圍繞女性意象刻劃的恐懼與死亡的魅惑。故事核心是那個帶著孩子自殺的母親，孩子並非成為章魚群的食物，而是被投水自盡、化為章魚的母親貪婪啃食了。那麼，這個故事做為主角童年時期唯一留下的記憶，又代表什麼意義呢？事實上，被吃掉的是主角的分身，而主角在對分身的故事不知情的狀態下重複做出一樣的事——在「母親的邀約下」來到下方有章魚窩的這個海角。

漫畫中，青年的母親並未直接出場。她被置換為從事海女工作的阿姨，再被置換為那個偶然邂逅的年輕女人。青年只不過是被從一個女人手上交到另一個女人手上的存在。〈海邊的敘景〉最後結束於他在女人命令下投身冰冷海中不斷游泳的場景。「敘景」其實就是「女系」「女系」與「女系」日文發音皆為じょけい，jyokei），滿不在乎地把孩子交給章魚的母親變化形貌，試圖引誘這個可怕記憶繼承者的青年前往危險的領域。兩人於夕陽西下時重逢的場所，那個波濤洶湧的海岸令人聯想到女性性器，也不只是單純的巧合。

當這個充滿恐懼的海被封閉而永遠失去流動機會時，做為〈山椒魚〉故事舞台的巨大下水道於焉而生。除了遠方微弱的光線，下水道裡不存在任何具備生氣的東西。只是，不知從何時起，一隻山椒魚開始棲息在那充斥惡臭與穢物沉澱的水中。牠扭動巨大肥胖的身軀自由自在游動，在這沒有時間觀念的污水中，牠就是王，在此過著安心的生活。有時，人類的死胎會流經牠身邊，

山椒魚無法理解那是什麼，胎兒又繼續往更下游流去。

為什麼山椒魚無法理解死胎是什麼呢？這是因為，死胎就是牠自己的分身。自由自在活在世間人看不見的昏暗下水道中，從隱喻的觀點來看，這樣的山椒魚可以說是母親懷孕時沉睡在母胎中的胎兒，也是死了之後朝著時間外側的安穩縱身一跳的人類。雖然他在自己所支配的下水道的每個角落探索，但卻早已喪失記憶，是無限接近死亡的存在。

漂流過來的胎兒也已經死去，他們光互相確認彼此為彼此的分身就夠了。〈海邊的敘景〉的主題是面對死亡時對生之恐懼，但〈山椒魚〉的主題已經轉移到死亡這一端了。在這裡已經看不到攻擊性也看不到誘發攻擊的性質，甚至連對死亡的期待或死亡散發的魅力都不存在。

我想試著將柘植義春的〈螺旋式〉（ねじ式）放入〈海邊的敘景〉與〈山椒魚〉的生死兩極之間。這部自從一九六八年發表以來，有諸多毀譽參半評價的作品，擁有與其他作品迥異的手法與氛圍。無論故事舞台或人物皆排除所有的現實性，畫格與畫格之間強調的是非連續性的空間。加上其中氾濫的抽象謎樣符號，使過去喜愛柘植義春作品懷舊溫暖情調的讀者感到困惑。然而，只要明白這本質上是水與海的故事，就知道以主題而言仍與過往作品有強烈的相通之處。

故事旁白是一個「偶然來到這個海邊游泳，左臂卻被咩咩水母咬了的少年」註2。以海邊遇難、身體受到毀損這點來看，本作主角自然可視為〈海邊的敘景〉延長線上的存在。他的靜脈被咬斷，鮮血直流。畫面上張牙舞爪的鮮艷橘色血液強調著角色遭遇的危機。

故事情節基本上是少年按壓著傷口，為了尋找醫生跑進陌生漁村並徘徊其中的過程。可惜的是，儘管他拚命努力找尋，遇到的人都只給他模稜兩可的答案。傷口開始腐敗，招來蒼蠅，無奈的少年改朝鄰村前進，搭上電車抵達的地方卻是同一個村子。在焦躁感驅使下，少年攔住一個老太婆，質問對方是不是自己尚未降生在這世界時的母親。事實上，這段對話非常重要，後來發表的〈源泉館主人〉（ゲンセンカン主人）繼承的就是這個部分。

少年的努力總算沒有白費，好不容易找到了醫生。話雖如此，翻越瓦礫堆成的山，抵達的場所卻是個對海景一覽無遺的日本料理店包廂。在那裡的醫生是個婦科醫生，堅稱「這不是男人該來的地方」。少年述說事態的嚴重性，和女醫在棉被裡發生性行為。性行為同時也是外科手術，就結果而言，女醫在少年的靜脈血管上鑲了一個螺絲。〈螺旋式〉的尾聲結束在他露出歡欣的表情，騎著水上摩托車在海面奔馳的一幕。

〈螺旋式〉的特徵是通篇充滿夢境邏輯。出現於夢境中的人物外表經常是不斷變換的，與另一個人融合也是稀鬆平常的事。此外，夢境裡往往也容許本該屬於社會禁忌的性行為。我們可以看到，同樣的事也出現在這部作品中。

在海裡受傷而有生命危險的少年，與兩個呈現對比的女人相遇。一個是被他視為前世母親的老太婆，少年和她沉迷於玩輪流切開金太郎糖的遊戲；另一個是擁有豐滿肉體的女醫，少年和她則發生了以「外科手術」為名的性行為。在故事中，這兩起事件分頭敘述，看似無關，其實不過是從兩個面向描繪同一個行為，老太婆只是從女醫變換而成的型態。

請各位試著留意，輪流把不管怎麼切，橫剖面都會出現同一張臉的金太郎糖遞給給對方切的奇妙遊戲，和用工具縫合被咬斷的靜脈再鑲上螺絲的外科手術，其實是同一件事。這齣由怪誕死亡與重生所構成的戲，從頭到尾都以海為背景，在幼兒般的欲望驅使下進行。

〈源泉館主人〉是在〈螺旋式〉發表後不久，同樣於一九六八年執筆創作的作品，主題上可以說是〈螺旋式〉的續篇。〈螺旋式〉是盛夏海邊的故事，相對之下〈源泉館主人〉是發生在山中溫泉旅館的故事，季節則是晚秋。

故事中在日暮時分，一名單身旅人造訪了彷彿時間停止如「死亡般安靜」的村莊。因為他在故事中一直以背影出現，所以長相是不明的。在村莊裡看到的盡是來做溫泉治療的老太婆，她們宛如重回童年般每天雀躍地去零食雜貨店、玩彈珠。到此為止是序章，接下來便是零食雜貨店裡的老太婆對旅人說起關於源泉館主人的故事。有一次，一個男人造訪此處，投宿村裡的溫泉旅館「源泉館」。男人手上只拿著一副天狗面具。源泉館的老闆娘是個美女，但因聾啞之故，至今依然小姑獨處。那天晚上，那個男人不小心在浴池目睹老闆娘的裸身，任憑情慾驅使，與她發生了關係。結果，他和她成為夫妻，一起經營旅館至今……

故事進行至此，開頭那個聽老太婆說故事的旅人便說自己也要去源泉館投宿。不料，一聽到這句話，在場的眾多老太婆皆驚慌失措，拚命制止旅人。原因是，旅人長得和源泉館老闆一模一

樣。就在旅人走近源泉館時，忽然吹起一陣狂風，老闆和老闆娘帶著恐懼威脅的表情在門口迎接他。這時，讀者才第一次看到旅人的長相。原來，他臉上戴著的，是和源泉館老闆當時拿著的天狗面具一樣的面具。

〈源泉館主人〉想探討的主題是「回歸的分身」。在這個遺世獨立的溫泉鄉，時間已經停滯不前。老太婆們堅信著前世的存在，認為那就存在於鏡子裡。她們已經化身為死亡本身，唯一的活人是旅館老闆娘，透過與偶然造訪的旅人組成家庭，成為這個沒有時間的世界裡的居民。

然而，第二個旅人的到來打亂了這個世界的秩序。與源泉館男主人擁有一模一樣長相的他的到來，或許為這個世界的原理招來了決定性的龜裂。因為前世與現世絕對不能同時出現在同一個地方。

在〈螺旋式〉裡出現過的，那個玩切金太郎糖遊戲的老太婆，在〈源泉館主人〉中以驚人的數量分裂增生，每個老太婆都堅信著前世的因緣。上一個故事中的女醫在這裡則變換為旅館老闆娘。原本在海中受傷及透過性行為治療的故事，在這裡因為主角的分裂為二，產生了更加複雜的樣貌。認為自己有生命危險的徬徨少年，在這裡則變成為世界帶來危機的不祥分身。

然而，壓倒所有登場角色的「水」依然不變。〈海邊的敘景〉中那個危險且展示誘惑母性的大海，即使在〈源泉館主人〉中成為燈光照耀下浴室裡湧出的溫暖泉水，依然對主角不停展開誘惑。造訪源泉館的男人在那裡湧現強大的情慾，對發出詭異怪聲的老闆娘做出幾近暴力的性行為。

於六〇年代末期連續不斷發表這些作品的柘植義春本人，在進入七〇年代不久後，面臨了嚴重的精神危機。請讀一讀此一時期發表的〈小松海角的生活〉（コマツ岬の生活，一九七八），故事中海女潛入令人聯想到女性性器的海灣，接二連三抓起螃蟹丟進小船的光景，被他描繪得宛若夢境一般。幾十隻張牙舞爪的螃蟹在海底蠢動，不用說，這也令人聯想到〈海邊的敘景〉裡提到的章魚窩。

呈現在這裡的恐怕正是柘植作品的原型。精神衰弱時，剝去一切外皮的原型就出現了。看柘植義春的漫畫，絕對無法保證能看到溫和的懷舊鄉愁，反而能深刻感受到對女性意象之賤斥的恐懼。因為我感覺到，這正是他一直以來堅持貫徹的主題。

註1　私小說

日本二十世紀的一種小說體裁，是指作者以自身經驗作為創作題材，是私生活、內心世界的自我暴露。

註2　咩咩水母

此處的咩咩水母原文為「メメクラゲ」，實際上並沒有這種水母。是作者原本寫了「××クラゲ（××水母）」，「××」遭誤植為「メメクラゲ（××水母）」，故變成了「メメクラゲ（咩咩水母）」。

不能看見的母親

滝田 ゆう　Takita Yu
1931 年 12 月 26 日－ 1990 年 8 月 25 日

瀧田祐

在我的漫畫體驗中，瀧田祐站在一個獨特的位置上。本書提及的漫畫家幾乎都只年長我幾歲，頂多不超過十歲。因為年輕，他們秉持實驗精神創作，透過挑釁世界與人生的質疑口吻，為漫畫界注入一股新風潮。他們最吸引我的也正是這樣的激進之處。

然而瀧田祐和上述年輕的漫畫家大相逕庭。從六〇年代後半到七〇年代前半，儘管他接二連三地在非主流漫畫雜誌《GARO》上發表作品，但他絕對沒有高聲發出對世界的挑釁或表達異議。他只是持續地用難以捉摸的柔和線條，反覆描繪不停變化的人生中，如泡沫般產生又消失的期待與失望、夢想與斷念。我認為其中有一種誰也無法企及的達觀。瀧田祐很快地被視為主張老街情調的文春文化人之一，但這位熱愛飲酒的漫畫家卻在不到六十歲時辭世。我對瀧田晚年受到的稱譽有稍微不同的見解，這是因為我始終在他的作品中感受到一種無法全部用懷舊鄉愁來解釋的奇妙虛無主義。

註1　入門弟子的漫畫家，從五〇年代末期到六〇年代初期發表了五十本左右的《軟腿老爹》（カックン親父）系列，在貸本漫畫的世界大受歡迎。這部作品的舞台是像長谷川町子《海螺小姐》（サザエさん）一樣的普通家庭，不過多了幾分庸俗味，內容屬於搞笑漫畫。我每次去理髮廳最期待的就是看到最新刊。話雖如此，相比起來還是畫《皮卡咚君》（ピカドンくん）的室谷常藏或山根赤鬼的《與太郎君》（よたろうくん）給我的印象更深刻。

事實上，我第一次接觸到的瀧田漫畫，並非刊載於《GARO》上的作品。這位身為田河水泡就這麼經過一段不短的歲月，在《GARO》雜誌上發表作品的瀧田祐給人的印象已截然不同。

原本強調速度線、瞬間完成搞笑哏的手法不再，取而代之的是柔弱的線條，那甚至可以說是虛軟無力的細線複雜交錯，完成了不可思議的靜止畫面。無論人物、背景房屋或牆壁、天上飄的雲與下的雨滴，全都用同一枝筆畫出同樣粗細的線條。絕對不使用網點，不管是畫木造民宅的陰影、鐵軌上的枕木或夜晚的黑，同樣花時間細細以縱橫複雜的線條組合而成。氣球（對話框）中經常出現言語詞彙之外的東西。那可能是小陀螺，可能是飄浮的氣球，有時也出現酒瓶或花瓶的標籤圖案。黑暗中互相擁抱的男女肉體上，升起兩個泡沫般的氣球。男人這邊的氣球上畫著澆花水壺，女人這邊的氣球上畫著神社裡的鳥居。就像這樣，瀧田祐很擅長透過彷彿不經意使用的符號，描繪角色們難以完全用言語表達的情感。

瀧田運用擬聲詞之巧妙無人能出其右。捲起紙捲清潔菸斗時的聲音是「滋滋滋滋」，在昏暗廚房研磨菜刀的聲音是「窸窣窸窣」，貓喝流理台的水發出「啪嗒啪嗒啪嗒」的聲音，一邊看著這一幕一邊搧扇子的老太婆手中團扇發出的聲音是「啪呼啪呼啪呼」。少年深夜衝進遊廊巷弄的聲音是「噠啪噠啪噠啪」，小陀螺在榻榻米上轉圈的聲音是「通嘶」。收款的腳踏車發出「咔恰咔恰」的聲音騎過小路，一旁水井發出「空卡恰空卡恰」的汲水聲。

這些費盡心思形容的聲響，強而有力地撐起了漫畫的細節。那是積蓄在東京老街長大的瀧田身體內側的記憶之聲。

將《軟腿老爹》畫格與畫格結合起來的滑稽感，透過出場角色巧妙的台詞轉換了面貌，為整

體作品增添一股荒唐胡鬧的趣味。在此試著列舉幾個例子——

在以學生運動全盛時期為背景的〈那傢伙〉（あいつ）中，機動隊員四處追逐參加抗議遊行的女學生。從背後架住她，一邊抓住她的乳房，嘴裡發出「牛奶罐空空啦」的歡呼聲。同一時間，有如分庭抗禮般，學運中的學生們則吆喝著「rollin', rollin', rollin'」前進。這裡的吆喝聲來自六〇年代日本大受歡迎的美國西部電視劇《曠野奇俠 Rawhide》主題曲。前往自衛隊參加體驗入隊的企業新進員工「哈呼、哈呼」地受訓時，另一方面，學生們則喊著「吶咻、吶咻」遊行示威。順帶一提，襲擊女大學生的機動隊員和學生運動的指導者幾乎擁有同樣的長相。兩者的動作姿態幾乎一模一樣，就算彼此交換也沒有任何不自然。

瀧田祐的反諷功力，在短篇作品中發揮得淋漓盡致。

在〈雫〉（しずく）這部作品中，夢見自己上斷頭台那一瞬間的死刑囚因為過度驚嚇而死亡。這時獄卒正要過來宣告他的死刑，沒想到為時已晚。

〈啦啦啦的戀人〉（ラララの恋人）這部作品則是描寫許多情侶面對各式各樣的困難與挫折，其中有一對情侶不管遇到任何事都以唱「啦啦啦♪」的方式解決，順利渡過世間種種困難。他們最後一邊唱著歌一邊造訪下雪的森林，將剛出生的嬰兒丟在公眾電話亭裡。故事的最後，只聽得見啦啦啦♪的歌聲。作者在這部短篇作品中對現代社會做出太過強烈的反諷，到了幾乎可以說是純粹荒誕的地步。

《寺島町奇譚》題材取自作者少年時代，以一九六八年到一九七〇年間於《GARO》上連載的內容為中心編輯為上下兩卷。故事舞台是向島區寺島町（相當於今日的墨田區向島）風月區。

時代約莫從一九四三到一九四四年，當時日本已逐漸顯露戰敗趨勢，故事的最後描繪歡場燈火完全熄滅，城鎮在大空襲下化為灰燼的模樣。

主角阿清是個小學生，一家人經營名為「DON」的酒吧，每晚生意興隆，酒客絡繹不絕。

父親是個喜歡講冷笑話的好好先生，總是以學習淨琉璃的名義跑去附近寡婦家玩，喝到白天才回家。阿清的母親對丈夫久居別人家感到難以忍受，為此阿清一整天都得伺候母親臉色。

母親身穿圍裙，嘴裡叼著菸管，總是一邊嘮叨一邊做家事。頭上綁著包頭，體格壯健，只要有客人賒帳就會心情不好，把氣出在父親身上，對他大吼大叫。相較之下，阿清的姊姊散漫邋遢，不拘小節，面對第一次上門的客人也能輕易亂開玩笑。祖母則退一步不問家中事，一有空就做裁縫，實際上是個無可救藥的愛吃鬼。

寺島町這個風月區明明佔地狹小，一踏進去卻如迷宮般錯綜複雜。運河旁有下垂的楊柳，隨處都可看見「捷徑」、「這裡有路」等標誌。街區裡也有射靶子店和撞球場。染黑齒[註2]的污水流入髒水溝，清糞水的人正好從一旁走過，還可看見修補鍋子的工匠到處接訂單。賣玄米麵包的小販一經過，孩子們就一擁而上。日暮時分假賣酒之名行賣春之實的「銘酒屋」前點亮妖豔的燈火，化了妝的女人試圖吸引路過男人的注意。阿清就在這樣的日常生活中逐漸理解男人與女人的世界，開始對性懷抱模糊的好奇。

早上起來，阿清會先畢畢恭畢敬地向父母請安，再到佛壇前誦經，然後帶著鐵盆出去買豆腐，回家後開始在酒吧擦地。如此這般在母親面前做足表面工夫，其實只要一有空就會偷跑去玩，滿腦子想著惡作劇。他會和鄰居小孩一起上澡堂，潑水玩到被大人罵，或是用肚子在磁磚上滑動。幫「銘酒屋」的女人跑腿，一拿到跑腿錢立刻衝向零食雜貨店。不過，這些還只是小意思，最後阿清為了買玄米麵包，擅自把當月的學費花光，被母親痛罵了一頓。

阿清很會玩劍玉，玩鬥紙牌和打陀螺時，在附近孩子圈也算是箇中高手。他會一邊大喊「抱歉，我撞開囉」或「惡魔真劍」等口號，一邊接二連三地擊敗並贏得對手的陀螺。有時他也會闖禍，像是把掉進髒水溝的貓錯看成自家養的貓咪「小玉」，從水溝裡抱起貓時，整雙鞋都被染成了黑色。他也曾倒吊在驟子拉的貨車下玩，一不小心掉下來，手便插進了馬糞裡，成為其他孩子的笑柄。有一次孩子們看到他把手伸進水桶裡洗，大家起鬨起了切八段遊戲。從這個面向來看《寺島町奇譚》，就像看到寶貴的證據，證明雖然如今已佚失，但昔日兒童在路邊玩耍的那些游戲真的確實存在。站在現代考據學的立場，真希望有誰能為這部漫畫添加詳細的註釋。

阿清一家經營的酒吧「DON」有著各式各樣的客人——沒有固定工作，總是帶美女一起來的「銀無名老師」；發下豪語宣稱自己靠著與軍方的關係，無論多少砂糖或罐頭都弄得到手的遠親；被稱為「危險份子」，一看到便服警察就落荒而逃，最後卻毫不留戀加入軍隊的鄰居青年——然而戰爭拖久了，這些人漸漸地都不再上門，「DON」也因為酒品成為配給制的緣故，一天只能營業兩小時。

《寺島町奇譚》的結局悲愴淒涼。當戰鬥機的機關槍開始掃射，阿清的同班同學也一一與家人開始往農村疏散。即使如此，「DON」仍繼續做著小本生意。某天晚上，寺島町遭到嚴重的空襲，老街一片火燒燎原。阿清幸運地在防空洞與家人重逢，唯獨找不到家中飼養的貓咪小玉。無可奈何之餘，只能在焦土上立一根寫有小玉名字的木牌，獨自搭上前往疏散地的列車，離開被烈火燃燒過的土地。

那明明是我未曾經歷的場所與時代，我卻不可思議地在這部漫畫中感受到濃濃的鄉愁。那是我讀了十幾年漫畫後初次產生的情感。然而，我卻沒有自信究竟能理解這部作品多少。會這麼說是因為，當我與某位人物談起這部漫畫時，對方直截了當地告訴我「阿清的母親是繼母」。

我立刻回家重讀全篇，仍然找不出足以做出這個推論的線索。我認識的這個人是因為知道瀧田祐的真實生活與生平才這麼說的嗎？還是他確實從作品中讀到某種明確的符號，才將這個發現告訴了我？無論如何，我還是無法辨識出任何作者想暗藏在作品中的訊息。

話雖如此，對主角少年阿清來說，母親確實是畏懼的對象，從幾個場景中也能看得出來。比方說，在〈愛迪生頭帶〉這一章裡就有這麼一個小插曲。

有一次，因為父親遲遲不從教淨琉璃的寡婦家回來，忍無可忍的母親決定乾脆趁此驅除家中所有老鼠。她命令阿清緊閉門窗，又命令小玉抓老鼠。小玉怎麼也抓不到老鼠，見貓派不上用場，母親決定自己動手，把老鼠趕到灶間角落再一口氣刺死。這時，目睹母親駭人表情的阿清一陣恐

懼，彷彿自己成為了走投無路的老鼠。他從母親臉上看到的，是身為兒子不該看到的表情。在泰半以悲慘幽默為基調的《寺島町奇譚》中，這一幕難得機靈地帶給讀者一陣緊張。「慈愛母親背後隱藏著令人畏懼的母親」這個主題，成為悄然貫穿作品的持續低音。

在此我發現了一件事，那就是縱觀全篇，阿清幾乎沒有和家人對話。相對於母親和姊姊總是叨絮交談，阿清常是獨自沉默一旁，像在想別的事。不，不只阿清，包括東北出身的女侍阿照及女劍劇註3當家花旦美少女在內，《寺島町奇譚》裡有不少幾乎從頭到尾未曾開口的角色。她們絕不吐露內心情感，始終咬牙承受著自己身處的境遇。阿清只是遠遠觀察這些人，並未忍不住上前攀談，但我猜想，他的內心應該與她們有著無言的共鳴。

瀧田祐的人生結束於一九九〇年，原因是酗酒過度。我原本以為他當時年紀應該不小了，如今一查才知道享年僅五十九歲。瀧田死後，日本的漫畫開始發現「懷舊情調」是個商機，像是《三丁目的夕陽》那種充滿刻板模式的作品便引起了話題。即使如此，說到戰時細節的描寫，沒有一部作品能達到瀧田筆下寺島町的境界。就像靠跑腿積零用錢的阿清，瀧田將那個自己活過又喪失的世界裡的記憶一點一滴累積起來，創造成作品。眼前被大火燒毀消滅的世界有多大，他對戰後社會的達觀與對自我的內斂就有多大。當大型漫畫雜誌紛紛企劃以原作為基礎的改編漫畫時，他依然耗費自己的資源獨自持續創作《寺島町奇譚》。

註 1　田河水泡（一八九九－一九八九）

日本漫畫家與落語作家。昭和時期的兒童向漫畫家代表，代表作為《野良犬黑吉》（のらくろ）。

註 2　染黑齒

將牙齒染黑的習俗，明治時代末期至昭和時代初期在已婚女性間流行。

註 3　劍劇

以武士刀、劍術的武打為主要內容的時代劇。

　　不能看見的母親　瀧田祐

生之磨滅

楠 勝平　Kusunoki Shohei
1944 年 1 月 17 日－ 1974 年 3 月 15 日
楠勝平

這是我第二次寫到關於楠勝平的事。第一次是發表在相當於本書前篇的《對日本漫畫的感謝》（日本の漫画への感謝，潮出版社，二〇一三）中，當時只針對他在一九六〇年代中期創作的貸本漫畫加以評論。本書則將討論他在那之後，於六〇年代後半發表在《GARO》及《COM》上的現代短篇漫畫。

此一時期的楠，接連畫出了許多以江戶時代為背景的優秀短篇。像是描述戀愛受挫，一輩子獨身的女性染物師的〈莖〉（茎）。〈六暮〉（暮六ッ）則描繪一個原本平穩的家庭因一個沒落老人，讓這一家的父親成為尋仇下的犧牲者。〈瞽女之流〉（ゴセの流れ）描述一邊要求罹患結核病來日不多的母親在死去後化為鬼魂來見面、一邊又對母親拔刀相向的少年。〈彩雪之舞…〉（彩雪に舞う…）描寫因罹患腫瘤瀕臨死亡的少年，在某個下雪的夜晚，幻想自己手握白色翅膀飛上天空的故事。每一篇都是精彩難得的作品，若按照發表時間循序漸進往下讀，不難發現埋藏作者心中的深刻死亡陰影。

楠勝平就這樣帶著不祥的香氣與時代一同前進，發表了不少以現代日本為背景舞台的作品。但這些作品全部只在雜誌上發表過一次，至今沒有集結為任何單行本出版，令他的書迷垂涎不已。本章將舉其中幾部作品，加以評論。

〈新聞快報〉（臨時ニュース）這個故事的一開始是任職印刷廠的父親與剛出社會成為粉領族的女兒，以及還是小學生的兒子，一家三口過著安穩恬淡的日常生活。

有一天，女兒於公司午休時外出，卻在斑馬線上被計程車撞了。趕往醫院的父親看到肇事的

司機時，忍不住對他投以滿懷憎恨的目光，然而除此之外，他什麼都不能做。在與保險公司負責人交涉和解的場合，彼此之間也只是一連串的尷尬沉默。女兒出院後，在她身旁一如往常準備就寢的父親，還是無法放下不甘的心情。聽到家裡養的狗在院子裡吠叫，就去打了狗的頭。黑暗中，狗恨恨地發出低吼。

日子再度恢復往常的安穩，但女兒因車禍後遺症成為跛腳，為了忘記缺陷而熱衷於練習吉他。某個夏日夜晚，做父親的在擁擠的電車上撞見當時的司機。他偷偷跟蹤了司機，來到一處平淡無奇的社區，站在司機家的門外偷聽，聽見對方與妻子平凡的日常對話和電視機裡傳出的流行歌。父親什麼都說不出口，只能站在屋簷下好一陣子。

隔天早上，他與女兒仍感情親密地交談，也一如往常遛狗。狗一邊發出低吼，一邊拉著飼主往前走。這時，他聽到擦身而過的行人攜帶的收音機裡插播的新聞快報，內容是日本旅行團一行五十八人在北京遭民兵虐殺的事件。「難以形容屍體的慘狀，內臟外露，全身……不、那一帶全染上一片發黑的血液。其中有人呼喊雙親的名字……有人喊的是小孩……」然而，在這樣的廣播聲中，還就讀小學的兒子什麼都不懂，依然和同伴快樂地在球場上踢球。

〈小偷〉（盜っ人）的故事始於東京某住宅區，是一部有四十五頁篇幅的中篇。主角高中時愛上住家附近網球場上打網球的少女，下課時總是順便繞路去看她打球。有一次，主角在書店目睹一個扒手偷東西，吃晚餐時便將此事告訴家人。那天晚上，他做了非常奇怪的夢，夢見某處不知名的海邊，有一艘被盤根錯節巨大樹根纏繞的船，而自己正朝那艘船奔去。

過了不久，主角在文具店裡順手牽羊了鋼筆，送給妹妹當生日禮物。儘管不是沒有罪惡感，

仍從此養成了竊盜癖。某天晚上，毫無意義地在化妝品店偷了睫毛膏的他，試圖襲擊一個剛從澡

堂出來的女性，卻失手而被警察帶回警局。接受偵訊時，他回答自己總是在想犯下的罪行什麼時

候會失敗或曝光。

主角在父親勸說下，決定暫時離開東京。隔著火車車窗向外看，放眼望去只有洶湧狂亂的波

濤。抵達海邊某個地方都市的他，在碰巧進入的酒吧裡認識了一個男人，兩人很談得來。男人一

臉鬍渣，戴著黑框眼鏡，散發一股從另一個世界墮落至此的氛圍。主角和他一起喝酒，喝著喝著，

總覺得兩人的相遇是某種命中注定的安排。

後來，他攙扶著喝醉的男人來到夜晚的海邊，赫然看見過去曾在夢中出現過的被巨大樹根纏

繞的船。在主角住的旅館房間裡，男人做了神秘的自白，說他曾經嚮往一個打網球的女生，總

在回家路上繞道欣賞她的練球身影。這個男人還說，剛才在海邊看到的那幅光景也曾出現在自己

夢中。主角彷彿看見自己流落至此的分身，內心驚訝不已……隔天早上，在旅館中醒來的他身旁

沒有別人。只是，當他看見男人遺落的畫家帽時，就知道那一切都不是夢。

〈新聞快報〉和〈小偷〉都是從都會中平凡無奇家庭日常展開的短篇故事。平凡日常因為小

小的偶然而產生裂縫，一旦形成了龜裂就無法再復原。主角往往受激烈的憎恨所囚，害怕自己無

法停止惡行，過著不安與悔恨的日子。

對〈新聞快報〉裡的父親來說，一切都是那麼空洞不踏實。他將那份感受轉化為自己養的狗，狗因此背負了他無處宣洩的憎恨。做為車禍受害人的女兒則是為了壓抑痛苦，把注意力轉移到練習吉他上，身為加害者的司機壓抑的是罪惡感，但他只能在妻子面前過著若無其事的生活，每天勤奮工作。

話雖如此，漫畫裡的世界最後還是脫離所有壓抑而破滅，化為遙遠北京天空下的那場慘案。

雖然登場角色沒有一個人察覺事態的嚴重性，事實上，所有他們壓抑的潛意識形成詭譎可怕的形狀，在意識的領域爆發，造成了那場災難，除此之外便沒有其他解釋了……

〈小偷〉裡的主角無法拉住不斷墜入罪惡世界的自己，深受不安與後悔苛責的潛意識，以奇形怪狀的樹根形狀呈現，纏繞船隻的意象則意味著他的無法動彈。主角始終逃避與自己對決，導致心理不平衡之下襲擊女性失手。幸好這個挫折對他來說，正好成為自我治療的契機。

主角在旅途中邂逅了一個陌生男人，從兩人一度窺見相同的潛意識風景這點看來，陌生男人肯定就是他的分身，說得更正確一點，是尚未染上竊盜癖前的他。又或者可以說，他看起來甚至是心甘情願脫離那個世界的存在。與分身的相遇，給了主角內心獲得解脫的預感，若不計較這裡其實有些榮格心理學上的表現，可以說他先是與另一個自我對決，再透過兩人的合體，從長年來折磨自己的意識（良心）地獄獲得解脫。

話說回來，所謂日常生活中的龜裂是什麼？或者這麼說吧，那看似根本就在等待龜裂產生

的、容易誘發攻擊的日常是什麼？罹患當時被視為不治之症的心臟瓣膜閉鎖不全症的楠勝平所執

筆創作的作品，從某一時期起，經常讓人感受到濃厚的死亡預感。

〈在空中⋯〉（空にて⋯）是關於馬戲團空中飛人的故事。

原本負責訓練猴子的少年，在已屆高齡、無法繼續站上鞦韆的空中飛人說服下，繼承了這項危險特技。訓練既嚴苛，死亡又隨時相伴左右，少年為了忘記緊張，有段時間陷入酒精成癮的問題，因為親生哥哥的死才讓他終於擺脫這個惡習。

不久後馬戲團解散，他加入了另一個馬戲團，技藝益求精。不斷訓練的結果，他的技術終於達到穩定的境界，每次表演都大受歡迎，獲得觀眾不絕於耳的喝采。不料有一次，當他在聚光燈下展現空中妙技的瞬間，忽然受到一陣無邊空虛襲擊，一個不小心就從鞦韆上飛了出去。身體一邊在空中旋轉，一邊往地面落下，就在快掉到地上時⋯⋯漫畫就停在這裡結束了。

原來，這個墜落的畫面是某位觀眾碰巧錄下的影像。可惜的是，膠卷用到一半就沒了，沒能拍攝下來最後那個瞬間，影像就結束了。這就是故事的結局。原本透過通篇作品，在主角內心獨白引導下閱讀這個故事的讀者，直到最後卻得到這突兀的結果，陷入十分難受的心情。

死亡是突如其來的中斷，是用盡任何手段也無法挽回的事件——能用這麼有說服力的方式，說明這個真理的漫畫，就我所知別無其他。在隨時可能死亡的狀況下經過非常嚴苛的訓練，不但成功馴服了死亡還將其塑造為絢爛奪目的表演素材，然而這樣的主角卻在讀者面前忽然被眼前的

虛無吞噬、毀滅。

作品標題〈在空中⋯〉除了指的是馬戲表演舞台的空中外，也暗示著面臨生之虛妄的主角內心的領悟。這部作品裡的時間停留在主角死前的那一瞬間，那是因為，死亡是絕對無法具體表象的東西。

〈大病房〉（大部屋）這個作品的靈感，想必來自作者從中學時起便不斷進出醫院動手術的親身體驗。故事背景是位於郊外某棟大醫院裡的六人房，以生活在這裡等待動心臟手術的幾位病患為中心，展開時而幽默，時而冷酷的內容。

作品裡有各式各樣的出場角色。有總是彈著吉他，一看到人就要挖苦幾下的青年，也有將青年視為兄長傾慕的少年。還有一個因為參軍經驗而埋下病因，因此住進醫院療養的初老男子。另一個是熱衷於與初老男子下棋，散發知性氛圍的中年男性。還有個幾乎不和任何人說話的年輕父親，他的年邁母親經常來勸他信教，他卻猶豫不決。另一個老人每天都在床上看書，還有一個因為先天疾病而無法感受到痛苦，宣稱自己在池袋「有點名氣」的青年。除了這幾個人之外，還有他們的家人、照顧者、醫師和護理師，以片段方式交織重疊出只有長期住院者才描繪得出的住院生活細節。

故事沒有太明顯的主題，隨著季節更迭，時光流逝，剛動完手術的青年痛苦喘息，即將進手術房的少年在眾人鼓勵中被推走。有一次，護理師在房間一角整理床舖，搬走摺好的棉被，這一

幕暗示的是住在這裡很久的青年手術失敗死亡的事實。

起初季節是盛夏，到了作品將近尾聲時，不知何時已成飄著白雪的寒冬。和開頭一樣，畫面上出現以俯瞰角度描繪的病房。

原先住在這間大病房裡的六個患者中只剩下兩個，其他四張病床上則換了人。少了的四個人是痊癒出院了，還是已經死了，作品中完全沒有說明。剩下的兩人中，一人和原先比起來消瘦衰弱得可怕，不但打著點滴，還不斷咳嗽。原本以幽默對話串連起的這部作品，最後就這麼毫無說明地落幕。

〈大病房〉描繪的死亡和〈在空中…〉的並不一樣。在這裡的是緩慢流動，不可目視，但人人都毫無例外無法逃過的死亡。大病房中的每個人都未曾直接說出對死亡的恐懼。只有康復與復活會受到人們祝福，關於死亡不是被玩笑帶過，就是被小心翼翼迴避。即使如此，依然無一人能躲過死亡的襲擊。

從發表〈大病房〉的一九七〇年起整整三年，楠勝平幾乎每個月都在《GARO》、《COM》及剛創刊不久的《漫畫BON》上發表作品。與同居女性分手的他，彷彿要將自己逼入純然的孤獨之中一般不斷作畫。與〈在空中…〉的主角熱衷於空中鞦韆的練習一樣，在我的想像中，他正是在燃燒自己的生命的創作。

一九七三年他開始反覆住院出院的生活，隔年，在即將動手術前失去了生命，享年僅三十歲。

自知來日無多的焦慮，驅使楠勝平不眠不休地執筆創作。然而，這嚴苛的執筆生涯無法長久，

岡田史子、釣田邦子、楠勝平……這樣看下來才發現，此一時期怎麼會有這麼多與重病纏鬥、身陷難以衡量的不安痛苦中，仍持續創作漫畫的漫畫家呢？儘管他們都在無預警到來的致命傷痛中受苦受難，但也絕對不放棄手中的畫筆。同時，雖然他們都是這麼年輕，對死亡卻已有深刻的洞察能力，這份能力在漫畫作品中開花結果。畫漫畫是對生命的磨損，縱然如此，他們對漫畫的熱情仍凌駕其上。

　　生之磨滅　楠勝平

宇宙是
一個遊戲

タイガー立石　Tiger Tateishi
1941 年 12 月 20 日－ 1998 年 4 月 17 日

Tiger 立石

Tiger 立石向來以美術家與設計師的身分知名，但是在我閱讀漫畫的經驗中，他其實是在以杉浦茂為首，從佐佐木馬基到 Suzy 甘金等「荒誕漫畫」（Nonsense comic）[註1] 系譜上非常重要的一位漫畫家。儘管將他當作漫畫家的人並不多，首先讓我們簡單回顧一下他的經歷吧。

後來才將筆名取為「Tiger」的立石紘一生於一九四一年，是福岡縣田川一帶的礦工之子。他從小就喜歡讀杉浦茂漫畫，十四歲時投稿《漫畫少年》的作品獲得刊登。從地方上的高中夜校畢業後，前往東京就讀美術大學。

碰巧那個時代正值「讀賣獨立展」（Yomiuri Independent，一九四九—一九六三）[註2]，也就是所謂的「獨立展」正異常活躍，以篠原有司男為首，包括赤瀨川原平、中西夏之等年輕美術家在內，那個時期的藝術家們致力於實驗創作。立石很快地展出一個高二點七公尺，寬五點四公尺的巨大作品「共同社會」，引起很大的話題。

那是一個由飛機和腳踏車模型、收音機零件、模造槍、壞掉的時鐘等金屬物品與數量驚人的海岸漂流木交互登場的多媒材作品。不過，從立石出道的一九六三年起，讀賣新聞社就單方面佈停止舉辦「獨立展」了。

充滿雄心壯志的立石很快與畫家中村宏合作，創設了「觀光藝術協會」，在多摩川的河原製作富士山的迷你模型，也曾提議從不同視角看忠犬八公像及西鄉隆盛銅像，使其呈現藝術化的一面。巧合的是，那也是蘇珊・桑塔格（Susan Sontag）正在提倡新美學「坎普風」（Camp）[註3] 定義的時期。當時立石在霓虹招牌公司任職，也曾在此一時期創作以組合霓虹燈的方式構成富士

山的畫像。

立石開始創作荒誕漫畫，是在停止舉辦「獨立展」的六〇年代中期。一九六七年，他的〈王八蛋商會〉（コンニャロ商会）開始在《每日中學生新聞》（毎日中学生新聞）報上連載。第一本作品集《TIGER TATEISHI 立石紘一漫畫集》（TIGER TATEISHI 立石紘一漫画集）則於一九六八年發行。從在《Boy's Life》到《平凡PUNCH》等的雜誌連載，他那不可思議的誇張搞笑型喜劇（Slapstick）漫畫描繪手法，很快博得好評。

這樣的立石突然在一九六九年移居義大利米蘭，進入好利獲得公司（Olivetti）負責設計家具，也在住宅牆上繪製壁畫，為跨國插畫集提供作品等。這段期間立石認識了超現實畫家德·基里訶（De Chirico），也和劇作家兼畫家的迪諾·布扎第（Dino Buzzati）成為好友。

一九八二年，立石結束義大利生活回到日本後，開始大量舉辦個展、演出，也跨足兒童書繪本的創作。一九九〇年改名立石大河亞，在位於房總半島的養老溪谷創立一所獨特的工作室，專心創作繪畫與版畫。一九九八年，立石於五十六歲遽逝，令許多人感到痛惜。

他的〈王八蛋商會〉是那之前日本不可能出現的既辛辣又充滿速度感的喜劇漫畫。

細長的畫格與畫格之間，各種奇形怪狀的汽車左右疾馳。它們像是被速度附身，時而彼此超車競速，時而緊急煞車造成衝撞。載著巨大針筒的汽車將針插上前一輛車的屁股，撞壞吉普車的司機改開一輛戰車，最後連蒸汽火車都開了出來，朝宿敵的車展開反擊。

另一個場景，一具骷髏開著幾乎解體的破銅爛車，因為愛車被後方車輛撞壞而不甘心地大喊

「笨蛋」，這兩個漢字竟然就此飄上半空，結合成一輛匪夷所思的交通工具。骷髏換乘上這輛交通工具，追趕宿敵車輛，完成報仇心願。於是骷髏每到一個地方就大喊「笨蛋」，每次都會像剛才那樣在後方產生一輛新的交通工具。

撞擊與毀壞、逃走與捕獲，兩者永遠立於水平軸上。登場角色有的是骷髏，有的是頭上罩著白衣的鬼魂，或是留黑鬍子的惡徒。至於他們為什麼受到如此異常的攻擊衝動驅使，作品中並未做任何說明。

所有畫格裡都充滿了顯示破壞的擬聲詞及擬態詞，以及漫畫特有的☆或★、汗滴、OK繃等符號。隨著在報上連載回合的增加，內容演變得更加激烈。例如，在全場觀眾歡呼聲中，擂台上兩匹馬展開互踢、互毆的摔角賽，這時，其他馬匹也闖入擂台，引起爭執大亂鬥等情節。

附帶一提，〈王八蛋商會〉中的骷髏口中吶喊的「喵羅咩」（ニャロメ），成為後來赤塚不二夫漫畫中登場的貓咪名字。

赤塚作品《猛烈阿太郎》（もーれつア太郎）裡的喵羅咩，平常雖然乖乖躺著，一旦生氣起來就會變成無人能控制的兇暴惡貓。這隻貓起伏激烈的情緒，靈感或許來自Tiger立石筆下辛辣的鬥爭世界，值得在漫畫史上留下記錄。事實上，立石於六〇年代後期結識了赤塚與長谷邦夫，還一起在《週刊少年Sunday》上合作發表作品。

Tiger立石於一九八三年發表了《虎之卷》（虎の卷），儘管同為荒誕漫畫，在這部作品中

呈現的世界氛圍，與〈王八蛋商會〉可說大相逕庭。不、或許不該說這裡呈現的是「世界」，而該說是「宇宙」。

書中八十一個短篇的共通之處是靜寂，也是緩慢。故事舞台多半是虛構的中國，出現的角色有道教仙人和他粗心大意的徒弟，以及修行多年的高僧，他們都沉迷於詼諧有趣的遊戲和幻想中。在過去作品中並未出現的老虎，也在這裡屢屢以重要角色的身分，化為各種不同樣貌出現。

老虎這個形象從八〇年代開始出現在 Tiger 立石的油彩作品中，是立石作品中具有重要意義的圖案。

《虎之卷》這部作品根本上想表達的哲學是「所有存在於宇宙的事象，只不過是發生在『紙』這個二次元平面上的事」。畫在紙上的點與線，隨即變成實際存在的物體，襲擊故事中的人物，一旦這些東西成為具有威脅性的存在，下個瞬間讀者又會發現那只不過是由單純的點線組合而成，因而鬆了一口氣。

在名為〈洞窟〉的四格漫畫短篇中，正在進行仙人修行的兩名徒弟跑進洞窟玩耍，他們用手遮住燭台的火，在牆上投射出巨大的黑影，再彼此操縱黑影戲耍。沒想到，當他們結束遊戲時，牆上的影子竟然脫離他們而獨立，兀自留在牆上，變成兩隻兇惡的野狼追逐起這兩個人。

在另一個短篇〈惡作劇〉（いたずら）中，也不知這兩人是否已經明白自身處世界的法則，竟然戲弄起農民來。他們發現眼前經過的水牛並非實體，只是用一筆畫的線條所繪成的圖形，便偷偷趁飼主農民沒察覺時，將線條改畫成猙獰的恐龍。得知此事後農民大驚失色，兩人則得意洋洋

《虎之卷》在其他地方追求讀者在知識論上有更激烈的改變。極小的東西其實是極大的物體，另一方面，所有極小物體的內側都含有不可忽視的重大意義。事物的大小並非絕對，這個道理透過九格漫畫〈汝不可殺生〉（汝、殺すなかれ）做出了令人深思的詮釋。

第一格是一隻螞蟻的大特寫。接著是站在鄉下路邊看著螞蟻，打算玩弄並踩死牠的道士。然而此時，他發現附近有個小小的聲音在吶喊。下一格畫的是在寺院涼亭裡一邊坐禪，一邊拚命大吼的僧侶。四周排滿密密麻麻的涼亭，每一個涼亭裡都有一個正在冥想的僧侶。

畫面拉遠，可以看出這成群的涼亭原來是巨大向日葵的花芯，叫聲來自花芯裡密密麻麻的每一顆種子。畫面拉近，放大向日葵，道士領悟自己聽到的聲音從何而來，為自己一時興起的戲弄心感到羞愧，為了不踩到螞蟻，小心翼翼地沿著鄉間小路前進。

不知不覺，他四周開始出現扭動身軀前進的蚯蚓、忙碌飛舞的蝴蝶與虻蟲，還有蹦蹦跳跳的青蛙。在理解「不可殺生」教誨的人眼中，世界就是充滿了這麼多的生命。原本安靜悠閒的散步，現在可就變得熱鬧非凡了。

透過作品集《虎之卷》，月亮與老虎成為立石作品中最為重要的圖案。到了〈Orange Moon——淡彩之夢〉（オレンジムーン——淡彩の夢）中，一個表面佈滿凹洞，令人聯想到月球表面的球體緩緩裂開，最後剝除外皮露出純白的內部，再被自然的力量分割為片段。最後一格
地逃跑。

畫的是一棵橘子樹，樹下有一個道士露出飽食滿腹的表情酣眠。他的身旁散落一些橘子皮，天上掛著幾個半月，看起來正好是一瓣一瓣橘子的形狀。整個夜空彷彿就是道士幸福的夢境。

〈螺旋月——墨繪之夜〉（ラセン月——墨絵の夜）一樣出現滿佈凹洞的月球表面，像剝水果一樣被看不到的手剝開表皮，剝下的皮呈現螺旋狀無限延伸。湖面有一艘小舟，船上兩個徒弟仰頭望明月時，夜空中出現了無數上弦月，道士睡在湖附近的岩石上。

《虎之卷》的作者想表達的是，所謂的夢，就是將表面滿佈凹洞，枯燥無趣的月球轉變為不可思議天體的過程。我們在夜空中看到的月亮與星星，說到底都是某人在某處睡覺時不知不覺中創造的產物。想像，正是一種創造（「想像」與「創造」日文發音皆為そうぞう，souzou）。

老虎遍及本書各處，短篇〈幻覺〉（イリュージョン）裡，一塊板子上的圖案產生奇妙的變化，逐漸變為兇猛猙獰的老虎。其實這塊板子是某個病房裡的天花板，有一位徒弟正因發高燒在那下面昏睡。發現老虎從天花板爬出來要襲擊自己，他發出哀號，另一位徒弟慌忙請來仙人和醫生。

另一個短篇〈聲音卷軸〉（音卷物）中，兩個徒弟在兩棵大樹間攤開一大張白紙，將叫聲或太鼓聲等聲音複寫在紙上。仙人一敲打太鼓，那振動就在紙上催生出好幾隻老虎的圖案，很快地，圖案變成活生生的老虎，飛出紙外。

作品中的老虎是變化的象徵，隱喻不斷變換的森羅萬象。在《虎之卷》中，各種想像得到的地形陷沒、隆起、分裂、結合，若無其事地吞噬其他東西，又再度排出。兩個徒弟出於好玩挑戰

變身術，陸續變換成猴子、兔子、香菇等外型，潛伏等待虎群經過。沒想到虎群才離開，構成宇宙的皮膜就被掀開，在黑暗空間中捲成一個巨大的莫比烏斯環。橫陳於這無限脫胎換骨根柢的，或許正是道家宣揚的萬物齊同宇宙觀。

〈王八蛋商會〉與《虎之卷》之間，是長達十三年的義大利生活。這段經歷造就了Tiger立石更寧靜且充滿思考的幽默。他的「荒誕」擴大到宇宙原理規模，成為夢想與寬容美學的根據。

做為Tiger立石的總結，我想說一些關於我個人的事。

我曾和他合作過一本書。那是思索社於一九八○年代中期發行的一系列《思索荒誕選集》（思索ナンセンス選集）中的一冊。這個系列編輯得相當獨特，從杉浦茂開始，到梅田英俊、U・G・佐藤、久里洋二、古川TAKU……將那些放在戰後漫畫來看屬於旁枝的荒誕漫畫，以一人一冊的形式出了八冊。不用說，我們也將佐佐木馬基納入其中。

《Tiger立石的數位世界》（タイガー立石のデジタル世界）是該系列最後一冊。我受託撰寫解說文，讀著送來的原稿時，忽然產生一股自己也想放手翻玩一下的心情。

Tiger先生的「數位漫畫」，是在每個畫格中分別設計未相幾何的拓樸學式（topological）的變化，試圖對讀者提出「何謂人類知覺與認知」的疑問。既然如此，不如我在文章上也進行同樣的實驗看看吧，我這麼想。

在我腦海中浮現的是法國實驗小說家雷蒙・格諾（Raymond Queneau），他將一件事分別用

九十九種風格各異的文體書寫，透過這樣的語言遊戲寫下名為《風格練習》的作品。這部作品後來有兩個日文譯本，不過當時知道的人不多，我開始想像如何用日文做出類似實驗。

最後，我決定以有「小說之神」稱號的志賀直哉短篇《正義派》開頭的一段為底本，改寫成幾十種不同版本的文體，做為對作品集的解說。我採用了包括文言體聖經的文體、河內音頭七五調的文體、女性週刊雜誌的文體、無聲電影腳本的文體、模仿太宰治的文體等各式各樣的文體，來描寫少女被市區電車撞到的慘劇。

和 Tiger 先生第一次見面，是為了這本書開會討論的時候。那應該是他剛從米蘭回國的時期，我還記得在他府上享用了其妻子富美子夫人親手做的千層麵。

Tiger 先生話不多，但一開口就說出非常激烈的言論。令人遺憾的是，出版社在那之後不久便破產倒閉，我也沒拿到版稅。

Tiger 先生過世後，我參加了一場以他為主題的研討會，在那裡與富美子夫人再次見面。我開玩笑地說起那件事，後來夫人竟寄了兩幅 Tiger 先生的絹印版畫作品給我。其中一幅畫以漫畫分鏡的手法描繪大地四分五裂，無數立方體飄浮於宇宙空間的情形。我非常喜歡這幅畫，至今仍掛在我家走廊上。

註1　荒誕漫畫（ナンセンス漫画、Nonsense comic）

為歐美流行至日本的一種漫畫流派，亦可譯為無意識漫畫、無厘頭漫畫等。

註2　讀賣獨立展（読売アンデパンダン展，Yomiuri Independent，一九四九－一九六三）

由日本讀賣新聞社主辦，在東京都美術館展出的無審查形式的展覽，為許多前衛藝術家提供發表作品的空間。

註3　坎普風（Camp）

也譯為敢曝，蘇珊・桑塔格（Susan Sontag）在一九六四年發表的〈Notes on Camp〉中為坎普風進行美學定義，指對非自然之物、誇張、戲劇化、奇異的喜愛。

座敷
與野次馬

赤瀬川 原平　Akasegawa Genpei
1937 年 3 月 27 日－ 2014 年 10 月 26 日

赤瀬川原平

作為一位藝術家，尤其是也作為屢屢挑戰公共秩序與善良風俗的危險前衛主義者的赤瀨川原平，可以說是也無人不知、無人不曉。他曾在銀座馬路上某一特定區域不斷打掃，擾亂行人，也曾在展覽會開幕當天封鎖畫廊，直到閉幕日才重新開放。他製作千圓假鈔並稱其為「藝術」，一旦知道司法權力無法分辨犯罪與藝術的界線，就又故意「發行」零圓鈔票。他還創造出一個沒有標籤，翻轉內外側的罐頭，提出反過來「用這個罐頭封印世界」的概念，以藝術的形式展現。他在一九六〇年代嘗試最小限度的觀念藝術行為，在現實生活中造成造偽紙鈔事件，也導致東京舊市街的社區住宅於東京奧運前夕遭拆除。從上述種種事件看來，可知他扮演的是極端政治激進主義的角色。

七〇年代後半，赤瀨川又化身為筆名「尾辻克彥」的文學家，以日常生活中容易忽略的語言或物體為中心，寫下展現幽默達觀的短篇或長篇小說。將達觀的視角應用在現實的都市空間時，他轉而開始觀察「湯馬森」 註1，湯馬森指的就是失去了動機與目的，只是毫無意義被遺留路邊的物體。不久，赤瀨川稱這種行動為「路上觀察學」，漸漸發展為集體田野調查活動（順帶一提，筆者曾在該學會成立初時加入，貢獻過不少自己發現的「湯馬森」）。另一方面，擅長運用詼諧語言玩語言遊戲的赤瀨川還想出「老人力」 註2 這個詞彙，並仿效宮武外骨提倡復興「頓智」 註3。

赤瀨川各種行動的根本概念，在於遇到嚴肅正經、一元性的東西時，一律以開玩笑方式帶過的詼諧態度，那就像是對世界上所有事象揮灑挪揄模仿、諷刺改編的辛香料，因此引發權威人物過敏而打噴嚏的行為。由於挪揄模仿的手法經常引來侵害著作權的疑慮，時至今日已不在檯面上

運作，但在七〇年代之前的藝術創造中，仍是一個獨特且具有本質的流派。接下來我將以赤瀨川

於一九七〇年前後發表的幾篇漫畫與揶揄模仿的文章為中心，展開探討。

我開始意識到赤瀨川原平是一位漫畫家，是從他在《GARO》一九七〇年六月號上發表的作

品〈御座敷〉（お座敷）開始。座敷指的是日本傳統民宅中，鋪有榻榻米，用來接待客人的地方。

當時《GARO》作為「白土三平專門誌」的形象已逐漸淡化，林靜一及佐佐木馬基等新人崛起做

了不少新嘗試，這時的《GARO》儼然成為一個不太平靜的漫畫實驗場。這時突然出現的〈御座

敷〉——這個四十三頁的中篇漫畫，更飄散著一股異常詭異的氛圍，令我留下強烈印象。

故事描述一名全副武裝的機動隊員，從黑色海洋中悄悄爬上岸，抱著杜拉鋁盾牌往無人的街

道前進，拜訪一棟兩層樓的木造民宅。機動隊員被帶到由有著無數鳳蝶圖案的隔扇所分隔的和室

客廳（＝座敷），在座墊上正坐著。他的要求是「請出示乘車券」。聽到他這麼一說，這個家的

主婦立刻命令廚房角落的謎樣生物「暫時躲在緣廊下」。謎樣生物不情不願地潛入緣廊下，乖乖

等待機動隊員離開。那是一隻全身覆滿鱗片，搞不清楚是像蛇還是像男性性器的奇怪生物。

機動隊員的目的是取得地圖。然而，在客廳裡與他對坐的主婦一直裝傻到最後，隊員只好先

放棄，準備離開。就在這時，躲起來的生物似乎再也按捺不住，悄悄爬上室內地板，試圖偷吃廚

房裡的蘿蔔泥。機動隊員感受到謎樣生物的些微氣息，立刻轉身返回客廳，舉起盾牌做出防禦姿

勢。主婦心知即將演變為長期對峙，便朝緣廊下丟出井水桶，看似想從緣廊下方汲取什麼。然而，

她汲取出的不是水，而是寫有「scene」的黑布。主婦說要拿飯菜給機動隊員吃，一臉若無其事的樣子退出客廳。

這時，謎樣生物宛如迫不及待地從榻榻米縫隙間鑽出頭來窺看。機動隊員像是等這一刻很久了，瞬間拔刀朝生物脖子砍去。負傷的謎樣生物隨即躲回緣廊下，聯絡夥伴蜘蛛，要蜘蛛從天花板內窺伺機動隊員的狀況。機動隊員恭敬地向主婦打過招呼後，離開了這個家……然而，謎樣生物卻再也無法忍受悄聲躲在黑暗中，又被從天花板降下的蜘蛛搔到敏感的癢處，發狂似的衝破地板跑上客廳，在整個屋子裡橫衝亂撞，把兩層樓的家給毀了。

離開城鎮走到岸邊的機動隊員，察覺到不對勁決定回頭，卻被化為巨大鳳蝶正坐在客廳的主婦幻影迷惑，全身麻痺動彈不得。即使如此，他還是說服自己已經取得證物黑布，拖著腳步搭上小船。小船在黑色海洋中航行，不管往哪個方向前進都是小島，上面是和他一樣全副武裝，等待出擊的大量機動隊員。

想正確理解半世紀前創作的〈御座敷〉內容，我們必須先對在一九七〇年前後籠罩整個日本的學生運動整體氛圍，有一定程度的了解才行。當時，參加集會遊行或示威活動的新左翼派運動家因為經常受到機動隊員追捕，他們會逃進陌生民宅或公寓，這在當時並不是稀奇的事。逃進民宅後有可能遇到民眾幫忙療傷，躲過機動隊員的追捕，但也可能遇上自稱「自警團」的反對運動者，因而遭受暴力，或被移交警方。在這部作品中出現的機動隊員的行動，讓人聯想到當時公安警察對一般家庭的盤查。他們態度傲慢無禮，一心只想從民宅中搜出證物，做為日後強制搜查的

藉口。對學運人士而言，是必須小心警戒的陰險狡猾手法。

不過，在這個作品中，除了還原上述當年的實際狀況外，還含有其他不同要素。舉例來說，謎樣生物為什麼會呈現分不清楚是像蜥蜴還是像蛇的詭譎形狀？為什麼會擁有敏感的觸覺？又為什麼會像發病一樣忽然發狂呢？追根究柢，藏匿生物的主婦為什麼身穿圍裙，巧妙地隱藏事實，誘導機動隊員使其任務發失敗呢？追根究柢，謎樣生物和家庭主婦之間的關係又是什麼？那個令機動隊員全身麻痺的巨大鳳蝶幻影又是何方神聖？在回答這些問題之前，必須先回頭討論作品的標題──〈御座敷〉。

事實上，這部漫畫的主角不是那個謎樣的生物，也不是家庭主婦或機動隊員。而是一方面用榻榻米地板將他們區分為地板上與地板下、一方面維持著彬彬有禮表面與眾人對峙的「座敷」──也就是和室客廳這個「空間」。過去谷崎潤一郎曾在《陰翳禮讚》中讚美日本傳統民宅內的幽暗空間，在彷彿被這幽暗支配的低調木造民房中，「座敷」是僅設置在廚房前方，用來接待客人的一處空間。在「座敷」中，日本人壓抑自己的生理需求，維持表面上的禮儀待客，所有欲望都被下意識地深深塞進緣廊下。只要客人一離開，緊張就會解除，不斷膨脹的欲望在家中噴發，就連碰到小如蜘蛛的東西，欲望也會氾濫成災。另一方面，機動隊員無法理解事態的原因與結構，他只是滿足於取得形式上的證物，卻無法抵抗如咒語般束縛自己的鳳蝶幻影。坐鎮在「座敷」裡的鳳蝶，借用了家庭主婦的身體。

赤瀨川原平在這裡想探討的，其實是家與母親的問題。無論外表多詭異，母親仍毫不畏懼地

接受逃回來的兒子，包庇他到最後一刻。這兩層樓的家就是她的身體，「座敷」是為了抵擋外來客——也就是具有威脅性的他者，而設下的障眼空間。受傷的兒子潛伏在這個空間下方保持忍氣吞聲的沉默，空間上方，也就是天花板上的蜘蛛則監視著機動隊員。兒子雖然勉強逃過一劫，沒有被機動隊員捕捉，保住了一條小命，但與此同時，這樣的結局也代表他被深深困在「座敷」的束縛之中。不只是機動隊員，「座敷」所麻痺的也包括了兒子，將他完全監禁於家中。這部漫畫中描繪的，正是榮格心理學中所提到的「恐怖母親」——吞噬兒子使其退化的危險母親形象。

赤瀨川的漫畫作品〈櫻畫報〉（櫻画報），最早從一九七〇年八月開始於《朝日報導》（朝日ジャーナル）雜誌上連載。那是日美安保條約更新不久，燃燒不完全的政治激動氛圍席捲大街小巷的時期。

原本最一開始的標題名稱是〈野次馬畫報〉（野次馬画報），每週畫三頁，單頁插畫上畫著馬的特寫或有軍馬奔馳的戰場光景。而野次馬所指的便是看熱鬧、圍觀的人。相對於存在世間認真嚴肅的一切，作者的意圖是貫徹「野次馬」的達觀姿態。

連載到了第四回，改名〈櫻畫報〉後，諷刺的力道急速加強。打扮成狗的機動隊員被學生斬首，飛舞的櫻花花瓣中，畫上⊕沖標誌的包裹被恭恭敬敬地放在星條旗上，旁邊還立著一根「天下泰平」的旗子——這類嘲弄政府與權力的漫畫，每每都會使雜誌的氣氛熱鬧起來——朝機動隊盾牌丟去的啤酒瓶與牛奶瓶、草叢中窸窸窣窣冒出來的巨大松茸、張大的馬嘴裡飛出木屐、用盡

全力踢開鹿的馬。在這些畫像的空白處還寫著挑釁的言詞。

到了一九七一年，他又塑造了名叫馬大叔和泰平小僧的角色，兩人持續相聲般的對話，鋪陳出連載的內容。馬大叔是隻老在挖鼻孔的馬，泰平小僧是個軍裝少年，頭上繫著星條旗與日之丸旗合併成的奇怪頭巾。

不過，這部荒誕漫畫的連載，於一九七一年三月時引發一樁大問題。作者宣稱「本雜誌將宣佈重大事項」，並畫了一幅「朝日新聞」的題字從水平線上升的插畫。這張畫被發行雜誌的朝日新聞社視為問題作品。赤瀬川還模仿戰前國民學校初等教科書裡的字體，在題字上方寫下「紅紅的，紅紅的，朝日，朝日」，更加觸怒朝日新聞社的高層，刊登這部漫畫的雜誌《朝日報導》也立刻被回收銷毀，〈櫻畫報〉連載中斷。現在回頭看，或許那時就已預告了，持續至今的朝日新聞社旗下雜誌的衰落。

失去出版商的〈櫻畫報〉後來為了尋求其他願意刊登的雜誌，展開一場流放之旅。從《GARO》到《日本讀書新聞》（日本読書新聞），從《現代之眼》（現代の眼）到《都立大學新聞》（都立大学新聞），有如游擊戰般從一份刊物移到另一份刊物。一九七四年曾一度集結為單行本，後來又再發行增補版與改訂版。到七〇年代接近尾聲時，赤瀬川原平以筆名「尾辻克彥」成為小說家，踏上文壇，很快便拿下芥川賞。

單行本《櫻畫報大全》（櫻画報大全）開頭寫著獻給宮武外骨（一八六七—一九五五）的言詞。外骨是從明治時代活躍至昭和戰後的報導者，也是一位諷刺家，編輯發行過四十四種報

章雜誌，一生中曾因筆禍而五度入獄的人物。這樣的外骨擔任過《滑稽新聞》（一九〇一—

一九〇八）的主筆，赤瀨川著手製作〈櫻畫報〉，可看出他積極挑戰現代版《滑稽新聞》的意圖。

仔細想想，這個意圖正好透過《朝日報導》回收事件而實現出來。

對發生的所有事件，充其量只標榜「野次馬」的姿態，絕對不踏入事件風暴核心——以此為原則描繪的〈櫻畫報〉，最後成為一顆巨大炸彈，震撼了日本數一數二的大報社。附帶一提，這其實是藝術家赤瀨川原平第二樁引起世間騷動的醜聞。令人難忘的第一起事件，是他於一九六三年人量製作日本銀行千圓紙鈔模型，裝進現金掛號信封袋，並以「展覽會邀請函」的名目寄出之事。這起「千圓紙鈔」事件堪稱六〇年代日本美術界最被嚴肅執行的一場愚蠢法庭戲。

赤瀨川原平最有趣的地方，在於他不會一味站在諷刺家的立場嘲弄權力。仿造千圓紙鈔遭法律追究時，他立刻又大量印製「零圓紙鈔」，還大打「一家一張零圓鈔」的宣傳句。此外，繼漫畫〈御座敷〉後，他在《GARO》上發表了名為〈御座式〉（おざ式）的自我揶揄仿作（「御座敷」與「御座敷」日文發音皆為おざしき，ozishima）。這部作品一方面是赤瀨川對柘植義春那部以實驗性質濃厚旁白獲得高度評價的〈李先生一家〉做出的揶揄仿作，另一方面，從與〈御座敷〉同音這點看來，這也是他對〈御座敷〉做出的自我批判。赤瀨川原平之所以是漫畫史上重要的作家，不只因他旺盛的諷刺精神一生未曾枯竭，更因他是一位能毫不躊躇做出自我諷刺的諷刺家。

註1 湯馬森

赤瀨川發明的專門用語，語源來自日本職棒巨人隊前選手蓋瑞・湯馬森（Gary Thomasson）。蓋瑞自入團第二年起徒有第四棒虛名卻無實質表現，用來隱喻附著在建築物上的美麗卻失去作用的東西。

註2 老人力

赤瀨川所謂的老人力指的是將一般人眼中老人的缺點如失智等特徵視為另一種「力量」，可說是從「欣賞無用但美麗的湯馬森」延伸而來的概念。

註3 頓智

意指臨場反應的機智或智慧。

　　座敷與野次馬　赤瀬川原平

追尋自我解體

宮谷 一彦　Miyaya Kazuhiko
1945 年 11 月 11 日－

宮谷一彦

「與惠子的『性』也像／十二弦吉他或本田ＣＢ摩托車一樣／無法成為俊一的全部／不過／只與惠子的……有關」。

宮谷一彥在一九六八年《ＣＯＭ》上發表的〈十七歲〉（セブンティーン）的開頭第一頁中，那並不只因為所謂的不成熟。一個月後，俊一回到夥伴身邊／十七歲……他們行為的一切／只與

有一段這樣的敘述。附帶一提，這部作品封面畫的是令人聯想到女性性器的裂縫，以及一個別過頭不看的青年側面。那側面幾乎完全塗成了一片黑。

請容我說明前文引用的這段敘述旁，搭配著什麼樣的八格漫畫——一個看似假人模特兒的女性裸體，大腿根部被一塊透明玻璃板切斷。從側面照射而來的強烈光線映出主角俊一的臉。三個不良高中生對俊一做出挑釁的動作。他們手中握著小刀。俊一瞬間發動攻擊，被打倒的高中生牙齒折斷——一切都在令人顫慄的緊張感中進行。

這部漫畫的主角俊一是住在東京都內的高二學生。某天，他毫不在乎地蹺課，跑進音樂教室抽菸，拿起吉他彈奏滾石合唱團的〈Paint It Black〉。聽到聲音的體育老師趕來，對俊一來說一點都不重要。話雖如此，無論老師或搖滾樂，對俊一來說一點都不重要。地將琴弦切碎塞給老師，使其觸電。

他心中正在煩惱的是女性友人惠子懷孕的事。從前俊一和不良同夥玩輪姦遊戲時，襲擊的目標正是惠子。只是俊一在遊戲途中改變主意，決定幫助惠子，卻讓自己成為同夥欺凌的對象。

對俊一而言，要讓惠子躺上手術台「在別人面前張開雙腿」，是無論如何也辦不到的事，為此他苦惱不已。「孩子生下來伴隨的責任……將成為自己的孩子……如果這樣就能解決一切問題

的話，俊一覺得把自己那悽悽萎縮的性器送上斷頭台也無所謂」。

結果，惠子在工作的酒吧上司陪同下，前往醫院墮胎。事後，好色的上司將身心俱疲的她帶進愛情旅館。另一方面，俊一對自己漫無目的的惡行感到疲憊，在強烈的自我毀滅衝動驅使下，找上同為不良少年的學長吵架，他想著「如果能因此被打斷一兩顆牙就好了⋯⋯說不定我是把這當作了一個好機會」。

總是模仿白土三平畫風嘗試畫忍者漫畫、夢想哪天也要投稿《COM》的十五歲的我，名符其實被這部作品嚇呆了。應該說，這部作品完美地打敗了我。打架、性、摩托車、十二弦吉他⋯⋯對一個在東京升學學校溫吞讀書的高中生來說，那裡描繪的是一個超乎想像的世界。

其實，受這部漫畫震撼的人並不只有我。評論家中島梓和夏目房之介都曾讀過同期的這本《COM》中的這部作品，並在日後回憶起當時受到的強烈衝擊。〈十七歲〉的故事描繪出一個十七歲少年衝動無謀的成年儀式，而這僅有十六頁內容的短篇，對日本漫畫界而言，無疑也是個充滿危險的成年儀式。

宮谷一彥於一九四五年生於日本戰敗不久後的大阪，在四日市長大。他的第一本單行本《性蝕記》（一九七一，蟲製作）封底刊登了他的照片，照片裡的他一頭自然捲長髮，眼神銳利。旁邊還寫著「前科犯（惡行不只一件）。激進派無政府主義者。有恐怖主義傾向。職業漫畫家」這樣聳動的自我介紹。

實際上，他因為崇拜石之森章太郎而決心成為漫畫家，當了永島慎二的助手一陣子後，自己創作的短篇被《COM》選為新人入選作品，而成為受矚目的作家。〈十七歲〉是他名為《年輕人的一切》（若者のすべて）三部作中的第三部。

三部作的第一部〈睡著的時候〉（ねむりにつくとき）是宮谷一彥名符其實的出道作。描寫一個青年賽車手與耳朵聽不到聲音的女孩之間抒情式的戀愛故事。青年在貧窮家庭中出生成長，堅信只要在賽車中獲勝就能擺脫底層社會的生活。明知女孩耳朵聽不到，他還是經常在她耳邊訴說著自己脫離貧困、獲得榮耀的夢想。後來，青年在賽事中遭遇重大車禍，所駕駛的賽車也爆炸了，一片混亂的賽事中，只有女孩靜靜坐在位子上，等待青年從災難中歸來。

第二部講述一個貧窮長笛演奏者的故事。年老狡獪的演藝經紀人試圖說服年輕俊美的他加入搖滾樂團。幾番猶豫之後，他還是拒絕了這個邀約，決心留在貧窮的爵士樂隊，追求自己的音樂之道。

雖然三部作以第三部〈十七歲〉做為尾聲，宮谷本人的創作欲望卻不停歇，此後宛如某種狂熱般地一連發表了許多相同方向的作品。從一九六八年到一九七一年的四年之間，他發表了大量短篇，內容多半描述孤獨青年的榮耀與挫折、倦怠與毀滅。

以下試著舉例說明宮谷筆下的世界。

爵士樂、新搖滾、黑人、拳擊、賽車、摩托車、湘南的遊艇巡航、酒館、碼頭、手足之情、重逢、槍戰……所有六〇年代後半日本年輕人嚮往及流行的事物都在這裡了──那些作家五木寬

之喜歡用在作品裡的事物、那個《平凡 PUNCH》以最新情色特集介紹的世界。此外，對日本戰敗後不久出生的世代而言，那些彷彿天經地義的，諸如《瘋狂的果實》、《呼喚暴風雨的男人》（嵐を呼ぶ男）等石原裕次郎電影中典型的日活動作片記憶，也在其中起了強烈的作用。

不過，宮谷筆下的世界並非單純的記憶還原。他對同時代的文化懷抱近貪婪的好奇心，接二連三地在作品中導入新主題，有自覺地在每個當下發表實驗性的作品。法國哲學家巴塔耶（Bataille）、作家大江健三郎、法國作家洛特雷阿蒙伯爵（Le Comte de Lautréamont）、以洛普辛（Ropshin）為筆名的俄羅斯革命家薩溫科夫（Savinkov）、美國詩人朗斯頓·休斯（Langston Hughes）、創作歌手巴布·狄倫（Bob Dylan）、民謠二重唱賽門與葛芬柯（Simon & Garfunkel）……經過漫長歲月後再次拿起宮谷作品的讀者，拿在手中的宛如一本蒐羅六〇年代後半各種領域的流行文化目錄。

在那充滿騷動又混沌不安的狀況中，宮谷慢慢確立了自己獨特的主題。那就是孕育自貧困與屈辱的手足之情，以及無窮無盡的情慾冒險。當這兩個主題成為作品核心動起來時，宮谷的漫畫世界便已超越表面的情色，描繪出更加深層的故事世界觀。下面想談談收錄在他最初的作品集《性蝕記》中的幾個短篇。

〈兄弟〉（あにおとうと）這個故事，令人聯想起犯下連續射殺事件而遭逮捕的永山則夫。故事描寫出生於東北美軍基地村，靠撿拾美國軍機射擊訓練掉下的彈殼變賣維生的貧窮兄弟，在哥哥逃往東京後，被獨自留下的弟弟拔下過世母親的銀牙，也到了東京。後來弟弟成為有名的拳

擊手，在偶然的機會下與哥哥重逢，然而就在這不久之後，哥哥遭人刺殺身亡。故事從頭到尾都由弟弟的獨自講述，說著這個故事時的他，正搭在一輛開往故鄉的火車上，手上銬著手銬。關於弟弟為何被逮捕，作品中並未詳細說明。

與書名相同的短篇〈性蝕記〉，主角是一個參加過學生運動，在補習班教書的鬱鬱寡歡青年。他的朋友為了即將展開的炸彈抗爭，在租屋處致力於製作炸彈。青年讓女性友人懷了孕，為了逃避看不到出口的現況而回到故鄉。故鄉因化學工廠發生公害，居民皆受怪病所苦。回到故鄉的青年發現父親已經死去，妹妹精神失常。面對這令人絕望的事態，青年與妹妹發生性行為，並埋葬了父親的遺骸。他唯一的希望，就是自己趕快發瘋。

進入一九六九年後，宮谷更加速了他的前衛實驗。

在取自巴布‧狄倫曲名的作品《Like a Rolling Stone》（ライク ア ローリング ストーン）中，同步公開漫畫進行時，創作中作者的思考和行動、與責任編輯之間的對話，甚至是個人的私生活。當時的宮谷正與一名女高中生戀愛，她的父親是右翼民族派的知名人士。作品中不但提及這位女性夾在激進派無政府主義者宮谷與父親的右翼思想之間的苦惱，連宮谷和舊情人（與〈十七歲〉女主角「惠子」同名）的對話場景也不斷躍然紙上。

作品完全忽視一個故事該有的完整性，只是以不算散文也不算日記的形式，從一九七○年起，在《COM》上連載了半年，其中反覆提及的是關於死亡的觀念。宮谷引用了浪漫主義畫家

德拉克羅瓦（Delacroix）畫的惡魔像與具象派畫家畢費（Buffet）畫的耶穌像且這麼說：

「所謂為了真正的存在而活動，就是不能別開視線，看到什麼就是看到了什麼。必須深入思考才行。」

至於一九七〇年發表的作品〈白夜〉，別說故事了，連作者是否存在都令人存疑。內容中有被妻子提分手的中年男子與在大學裡殺人而逃亡中的青年，在公路上展開飆車追逐、還有在酷暑中扛著十字架，站在自動販賣機前喝可樂的耶穌基督。連續好幾個畫格裡沒有任何圖案，只有沒完沒了的文字台詞。有時還會突然穿插池上遼一、上村一夫或真崎守等漫畫家的原稿。原來是他們碰巧造訪宮谷的工作室，便假「附身」名義在稿紙上留下好幾頁自己想畫的東西後揚長離去。

當然，那些內容都和白夜本身一點關係也沒有。

這個名為〈白夜〉的作品究竟是否能稱為作品呢？又或者說，那能夠稱為宮谷的作品嗎？事實上，在這裡我們看到的是，做為次文化商品成立的漫畫作品，在制度上的構成方式被徹底肢解，留下的只有強烈的意識。當時，高橋和巳遺作以《我的解體》（わが解体）名稱出版、電影導演尚盧・高達陸續發表否定原作者為作品起源的作品，就在這樣的時代中，宮谷這一連串作品想嘗試的，正是在漫畫中將「我」這個制度解體。

順便一提，〈Like a Rolling Stone〉和〈白夜〉或許因為實在太前衛，至今仍未收錄在任何單行本中。

一九七〇年十一月的三島由紀夫切腹事件，為宮谷的作畫風格帶來決定性的變化。

宮谷於隔年發表的作品《性紀末伏魔考》中嘗試重新構築解體後的漫畫。不過，在那之前他那有如日活動作電影的風格與對現實政治的危機意識全部消失，取而代之的是，選擇以鄉土的（以當時流行語來說就是）「民俗」光景來做為戲劇化的民族主義舞台。從肛門愛好到姦屍癖、食人肉癖等各式各樣的違常錯亂行為，成為作品中怪誕噁心的重點。作者一方面懲罰起偏好近代而忘了前近代的都會人，一方面羅列出種種嘲弄戰前軍國主義的符號。在他此一時期的作品中，三島由紀夫扮演的角色只是個滑稽的小丑。

連作中有一篇畫的是住在鄉下宅邸中的美少年與背上長有醜陋肉瘤的少年，交換了彼此「主人」與「僕人之子」的身分。最後，在一次散步途中，美少年殺死對方，用刀切開那顆肉瘤。瞬間，血水如噴泉湧出，染紅整片天空，朝主人家自豪的芥子花園流去。

在另一個短篇中，主角遭遇交通事故而肉體全毀、只剩下精神不死而存留著，成功依靠想像力創造了隨心所欲的世界。為了追求無限的快樂，他自由改造身體，最終成為有幾十個陰莖與肛門，外型宛如巨大昆蟲幼蟲的存在。這令人聯想到手塚治虫《火鳥·未來篇》的主角在得到無限生命後，成為看盡地球生物榮枯盛衰的「神」，可想而知，這篇作品正是以怪誕噁心的方式對《火鳥·未來篇》做出的諷刺。

三島由紀夫死亡的陰影正式對宮谷帶來的重大意義，體現在七〇年代執筆的〈肉彈時代〉（肉彈時代）之中。這部展現異常氛圍的長篇作品，非常細緻地描繪了透過健美健身與格鬥技鍛鍊至

極限的人類肌肉。漫畫中由一名看似三島由紀夫的小說家擔任旁白，通篇就像一場肉體慶典。那是一個充滿瘋狂與屈辱、憎惡與攻擊的世界，死亡的欲望強烈籠罩整部作品。這瀰漫腐臭味的長篇漫畫，奠定宮谷一彥名實相符的「被詛咒的漫畫家」地位。

從〈睡著的時候〉到〈肉彈時代〉，只經過短短十年左右的時間。在這段期間內，宮谷先是將政治危機意識帶入漫畫，再嘗試解體漫畫本身的制度，最後創造出一個宛如退化般充滿死亡氣味的世界，自己也隱身其中了。

從我現在的位置望出去，已經看不到宮谷的身影，甚至沒有任何線索可確認他是否已經燃燒殆盡。因為他不只吸收一切事物，連自己的影像也吸入其中，像個沒有人看得見的黑洞般，漫畫史上，對宮谷一彥的記憶始終伴隨著某種令人畏懼的情感。

119　　追尋自我解體　宮谷一彦

籠中鳥的
挫折

樋口太郎　Higuchi Taro

？

樋口太郎

不知道還有多少人記得樋口太郎呢？他和岡田史子、宮谷一彥等人差不多同時在《COM》出道，自一九六八年到一九七一年間，總共在該雜誌上發表了多達十八篇短篇。儘管如此，那之後卻突然消失了蹤影。

樋口太郎的創作主題經常不離對逃脫的想望與挫折。想從極為卑微而無聊的生活中逃脫，享受完全自由的滋味。想將牢獄般的現實甩在腦後，盡情過自己可能擁有的另一種生活。然而，他也總是被這樣的夢想背叛。樋口筆下的主角永遠在孤獨中墜落之後，發現自己再次回到原本的現狀。希望幻滅消失了，等待著他的只有孤獨的死亡和絕望。

自一九六八年起的幾年間，新宿這個都市可以說是來到上述狀況的最高峰。以新左翼學生為中心的反戰遊行引發暴動，群眾破壞電車、跳到鐵軌上丟石頭。機動隊使用催淚瓦斯試圖鎮壓，卻難以抵擋暴徒的攻勢。同一時間，神社裡上演著地下戲劇、西口廣場舉辦反戰民謠演唱會。新宿車站東口有一群模仿美國「嬉皮」的長髮年輕人，自稱從社會競爭中「下車」，百無聊賴地群聚在那裡服用安眠藥或吸食強力膠。《COM》的漫畫家們一邊觀察這樣的新宿，一邊聚集在新宿二丁目的漫畫咖啡廳「KOBOTAN」（コボタン），找尋漫畫創作的靈感。我不知道樋口當時有沒有加入，只知道那四年間，他一面始終將視線放在喧囂紛擾之中，一面孤獨地持續畫著漫畫。

樋口的文體略為乾硬，線條卻是柔和的曲線，將當時流行的迷幻（psychedelic）氛圍表達得淋漓盡致。作品中幾乎沒有大呼小叫的人物，每個人不是像綿羊一樣溫馴，就是反過來陷入某種兇暴性中。聲音經常從畫面上消失，但是另一方面，主角叨叨絮絮的獨白往往從頭到尾不曾間斷。

以下，我將介紹幾個樋口太郎的短篇。

樋口太郎的〈鳥〉是有著不可思議結構的短篇。在一座奇妙的塔中一隅，有個被關在單人禁閉房中的青年。他總透過小窗望著外面的太陽，奇怪的是禁閉房外的人們很自然地走來走去，還會有小孩透過鐵欄杆窺探裡面的青年。從這點看來，這間禁閉房很可能是動物園裡的牢籠。

某天，青年又往窗外看，看見一個年輕女人出現在水邊，那天晚上，青年夢見了那個女人。

隔天，女人又出現了，青年朝她開口搭訕，女人只是無言揮手。

曾幾何時青年老了，變成一個滿臉鬍鬚的中年酒鬼。他似乎得償所願，娶了那個女人為妻。

看到她在貧窮家中廚房洗東西，一時激情驅使下，硬是侵犯了她──原來這只不過是青年的夢，醒來時，他還是在那間禁閉房裡。窗外下起大雨，屋外一片汪洋洪水。即使如此，女人卻不顧自身危險，一臉蕭然地朝青年游來。青年忍不住大叫，試圖引起路過的人注意，他們卻什麼也不做，只是從旁邊經過。就在這時，雷打了下來，劈壞了禁閉青年的高塔，青年在半空中飛著，不久，一把獵槍便將他擊落。扣下扳機的，正是夢中那個滿臉鬍鬚的中年男人。男人低喃：「好大一隻鳥。」

在這個短篇中，除了最後那句話之外，沒有任何台詞，連說明情節的旁白都沒有。之所以取了〈鳥〉的篇名，或許可以解釋為青年就是一隻被關在鳥籠中渴求自由的小鳥。問題是，這個鳥的隱喻，又因為青年於夢中化身為中年男子而多了一層轉折。在作品的尾聲，將變成鳥的青年射

漫畫的厲害思想　　122

下的不是別人，正是那個中年男子。這表示，將青年一心渴求的解放夢想親手葬送的人，正是未來那個落魄的自己。牢籠另一端那站在水邊的女人不過是幻影，就算青年真的能與她結婚，他的人生依然是那麼貧窮無望，等待他的只有耽溺酒精的未來。要不了多久，青年便將親手扼殺自己嚮往的未來。〈鳥〉這篇作品就以如此悲觀厭世的結局收場。

樋口太郎畫的漫畫中，或多或少都能看出〈鳥〉的原型。〈逃脫〉（脫出）裡看似漫畫家的主角不經意在書房桌上發現一把拆信刀。拿著嚮往已久的拆信刀，滿心感動的他先割傷右手，再像切豆腐一樣切開白色的牆壁，一腳踏入牆壁內的異世界。這部分的劇情推演，或許有受到柘植義春〈螺旋式〉的影響。不過，從夢中醒來時，他被關在一間狹小的房間內，被強烈的不安侵襲。嬰兒的哭聲使他回頭一看，裸身的妻子站在那裡，宣告著婚姻的失敗。主角為了脫離痛苦的困境，拚命編織繩子，想試著從黑暗中逃脫。然而到最後，他逃出的地方還是原本的書房，他所做的一切只不過是待在房間裡編繩子。這裡殘酷地重複著和〈鳥〉一樣的主題，主角獲得解脫的夢想最後都敗給了卑微的現實。

對樋口太郎而言，結婚成家這件事似乎象徵著從虛無飄渺的夢境中跌落，等同於進入另一個惡夢。在延續〈鳥〉與〈逃脫〉創作的〈蟑螂〉（ごきぶり）中，樋口用蟑螂比喻家庭生活，而中年男主角不斷詛咒這樣的生活。這個男人從最初到最後都非常多話說個不停。主角少年時於雪國認識了初戀情人，一位名叫利香的少女。那是對他而言最幸福的一段時光。長大後，主角與長

得很像利香的女人結了婚，到這裡還算幸福美滿。然而，妻子成為兩個小孩的媽後卻發胖變醜了。

幸而年幼的長女長得與利香愈來愈像，某天晚上，喝醉了的主角忍不住喊了女兒「利香」。很快地，讀者就知道主角變得如此多話的原因。二十年後，主角出乎意料地收到利香寄來的信，信上說要到東京來見他。約定見面當天，他出手闊綽地搭了計程車前往上野車站。月台非常擁擠，主角按捺著激動心情找尋利香的身影。這時，他看到她就站在月台角落一個無人的奇怪角落，外表仍是七歲少女。

在〈蟑螂〉裡，嚮往的東西尚未迎向幻滅。話雖如此，也已經來到夢想破滅的邊緣。從原本擁擠的月台忽然空無一人，還有利香維持著昔日外表，都可以看出這一點。這部作品的旁白也停在這裡，換句話說，故事在成為悲劇結局之前結束，主角平靜的瘋狂被凸顯得更加詭異。

〈護欄下〉（ガ一ド下）的靈感，大概來自創作這部漫畫前不久發生的永山則夫連續射殺事件（一九六八），講的是少年在某個喧囂的傍晚偶然拾獲一把手槍的故事。少年將這把美妙的玩具藏在外套口袋裡，昂首闊步於街頭。槍口先是對準路上的年輕女人，他在路邊侵犯了她，接著又對行駛中的汽車開槍，引發交通事故。但是，周遭竟然沒有任何人發現他的犯罪行為。最後，少年將槍對準一個蹲在路邊護欄下行乞的老太婆。

「砰！砰！」每當他口中發出模仿槍響的叫聲，老太婆就頻頻點頭鞠躬。發現她始終只會做這動作的少年害怕起來，情不自禁用槍托對準她的頭一再毆打。之後，少年抱著茫然的心情離去，留下倒在身後的老太婆。

手槍是否真的發射出子彈了呢？或者少年其實只是做出假裝發射的動作罷了？我不知道事實為何，他的犯罪行為是可能全部都是現實發生過的事。

結束幻想，首次面對噁心現實時才開始感到恐懼的少年，忍不住對她行使了過度激烈的暴力。這部作品也跟先前的一樣，除了少年口中模仿槍聲時發出的聲音之外，從頭到尾都沒有聲音。都市裡的群眾對眼前少年引起的慘案毫無反應，只是從一旁走過。作者在畫格內刻意留下大量空白，或許因為如此，所有事件都缺乏深度，給人瞬間就會消失的印象。

〈瘋癲・21時〉（フーテン・21時）在樋口的作品中是個有些特異的短篇。其中描寫的不是夢想與挫折，取而代之的是以淡淡筆觸描寫脫離社會的年輕人生態，以及他們是如何映在過著不自由且壓抑生活的一般市民眼中。

故事發生於新宿車站東口前，被稱為「綠屋」的廣場。廣場上坐著十個左右俗稱「瘋癲族」（フーテン族）的長髮年輕人，他們不是在吸食強力膠就是吃安眠藥，無所事事地望著成群踏著忙碌步伐走進車站的人。其中一個年輕人很快地發現有便衣警察混入同伴裡。然而，瘋癲族們並不在乎這種事，依然過著無為的生活。對不得不在高度成長期下的日本生活的作者來說，那或許是他嚮往憧憬的生活方式。

主角阿勇正在找尋一個叫希子的女生。希子還是個高一學生，似乎離家出走加入了瘋癲族。

果然不出阿勇所料，希子吃了過量安眠藥，同伴們正在地下鐵站的通道上照顧她。阿勇讓希子坐

上計程車，將她帶到有女裝癖的朋友朱利家。自從朱利弄丟了家門鑰匙，這間公寓就再也沒鎖門，成為誰都能擅自進去睡覺的地方。事實上，神智不清的希子連路都走不好，小便還漏了下來。她打開朱利家的衣櫃，想找一件乾淨內褲。

阿勇拿走希子身上的安眠藥，很快回到同伴身邊，將那些藥分給大家。他們闖進徹夜營業的酒吧，跟著點唱機的音樂瘋狂跳舞。不久後天亮了，一行人差點被店家趕出去。這時正好希子打電話來。她已離開朱利家，信步亂走，正好來到附近。其中一名夥伴輕佻地說：「可是啊，你們不覺得希子最近變可愛了嗎？」阿勇一方面嫌麻煩，一方面卻發現自己正跳出來以希子的監護人自居。下一幕是空無一人的新宿街頭，希子正躲進公共電話亭，脫下內褲尿尿。這個短篇就在此落幕。

在這部作品之前，《COM》從一九六七年到一九六八年連載了永島慎二一部名為《瘋癲》（フーテン）的長篇漫畫。這是永島回憶過去自己在新宿經歷的無業遊民生活所創作的自傳式作品。正因為他曾經有過那段放浪經歷，《COM》的年輕漫畫家們都以敬畏的眼神看他。樋口創作〈瘋癲・21時〉時，內心不可能完全沒有意識到永島先前的這部作品，儘管如此，兩部作品還是截然不同。

構成永島〈瘋癲〉基調的，是拋棄家庭，鎮日無所事事的主角內心的自責。透過主角所見所聞，描述各式各樣個性角色的故事。吸引讀者注意的是永島散發出的強烈感傷。相對的，樋口掌握的是一整群瘋癲族，保持一定距離觀察他們對同伴展現出的友誼與體貼。

然而，最有趣的是，永島用類似法國畫家畢費的畫風抽象處理新宿的風景，樋口太郎則正好相反，鉅細靡遺地描繪了新宿街景。從新宿車站東口到通往地下鐵的通道、徹夜不眠的新宿三丁目，以及人群散去後，清晨冷清的新宿二丁目，樋口運用簡潔的線條，無論在多小的畫格裡，依然巧妙地描繪出新宿的樣貌。在那裡浮現的，是大都市周圍的年輕人那彷彿綻放後不結出果實便凋落的花一般虛無飄渺，難以捉摸的特質。

不知為何，樋口太郎的漫畫至今從未集結成冊。為此，每次想看他的漫畫，都得直接從這份傳奇漫畫雜誌的過刊中尋找。最近（執筆時為二〇一五年），筑摩文庫發行了上下兩冊的《COM傑作選》（中条省平編），其中難得收錄了樋口太郎的短篇〈地下鐵〉（地下鉄）和〈鳥〉，算是唯二的例外。《COM》停刊後，就未曾再聽聞樋口太郎以漫畫家的身分活躍漫壇了。他就像出現在勅使河原宏電影中的角色，悄然消失在都會的喧囂之中。我真希望有朝一日，能夠看到這位漫畫家的作品集問世。

繪師的來歷

上村 一夫　Kamimura Kazuo
1940 年 3 月 7 日－ 1986 年 1 月 11 日

上村一夫

細長的眼睛。澄澈的眼神。像被憂鬱附身一般微微低俯的額頭。回頭時發出的輕蔑嘲弄。挑聲般緊閉的雙唇。眉峰險峻，髮絲紊亂，熱情得近乎狂亂的表情。彷彿看盡世間一切虛幻不實。雙手捧頰，手撐著臉陷入沉思的表情。紛飛的櫻花瓣中，帶著嚮往的眼神凝視遠方天空的表情。雙手捧頰，一邊流淚一邊朝這裡露出憤恨目光的表情……

看著上村留下的美人畫，每每令我忽然想起北原白秋歌集《桐花》（桐の花）中的一小節，忍不住脫口而出：「有誰的眼睛能比我思念的人春日裡的眼瞳更黑」。我總是因他筆下女性們浪漫主義式的氛圍而深深沉醉於幻想中。上村生前素有「昭和時代的竹久夢二[註1]」之稱，他本人也喜歡自稱「一介繪師」。畫中人物栩栩如生，總教我幻想她們是否要如江戶怪談一般，翩然走下畫布。在成為漫畫家之前，上村一夫曾是江戶時代延續至今的傳統美人畫畫家。

上村一夫一九四〇年生於橫須賀，幼年時因戰爭搬到匝瑳市避難。從武藏野美術大學設計科畢業後，先以插畫家的身分在廣告公司工作，在那裡與阿久悠[註2]成為好友，並決定踏上漫畫家之路。一九六八年在《平凡PUNCH》上發表漫畫〈PARADA〉（パラダ）正式出道，而這篇作品的原著正是阿久悠。進入七〇年代後，上村在陸續創刊的青年漫畫雜誌上大顯身手，成為暢銷漫畫家。〈修羅雪姬〉（修羅雪姬）和〈信濃川〉（しなの川）等作品相繼拍成電影，〈惡魔般的那傢伙〉（惡魔のようなあいつ）則拍成電視劇，由澤田研二主演。〈同居時代〉（同棲時代）更是將在這之前不受社會認同的「同居」一詞推上了流行語的位置。

〈同居時代〉的問世正值一九七二年之後新左翼運動漸趨凋零的日本社會，這部作品對於展

示不受社會認同的年輕人生活方式發揮了重要的作用。在這部作品之後，上村又畫了故事背景自由來去於江戶時代、明治大正及戰後時期的〈狂人關係〉（狂人関係）和〈關東平野〉（関東平野）等長篇漫畫。上村一夫於一九八六年辭世，享年僅四十五歲。一想到那已經是超過三十年前的事，不由得感嘆他短短的生涯就像彗星劃過的軌跡，稍縱即逝。

在《週刊少年 Magazine》上看到〈雞冠花〉（鶏頭の花）這篇作品時，透過主角少年展現的反諷，名符其實令我驚嘆不已。與此同時，當我試著想像會在少年漫畫雜誌上泰然自若發表這種作品的作者所抱持的世界觀，不由得感到一陣暈眩。

故事背景在看似湘南某處人煙稀少的海邊，少年與母親正在享受海水浴。年輕貌美的母親拜託少年幫她在背上擦防曬油。當他的手指觸碰到母親腳踝時，她就像想起什麼似的一邊抽筋，一邊發出輕微喘息聲，令少年露出訝異的表情。不知不覺，母親就在夏日陽光下睡著了。上村一夫的厲害之處，就是描摹這種對性衝動的挑逗。

過了不知多久，一位中年紳士來到他們身邊。被少年稱為「伯伯」的這個人，似乎是母親的相好。少年察言觀色，說自己還要去游一下，兀自朝海邊浪花跑去。他不經意回頭時，正好看見伯伯蹲在睡著的母親身邊，正在與她接吻。但是那不過是已經遠離的情景。少年如此改變想法，跳進洶湧海浪中游起自由式。

少年游完泳回到岸邊時，已不見那兩人的蹤影。這時，旁白的視角不再屬於少年，彷彿操縱

著一架無人攝影機一般，鏡頭自行往附近一棟漂亮的日式房屋靠近，來到院子裡盛開的大紅色雞冠花前靜止不動，接著，鏡頭潛入無人的客廳，瞬間捕捉了解開一頭黑色長髮，正在電風扇前吹風的裸身母親。鏡頭再次退出屋外，回到獨自站在海邊的少年身上，強烈陽光下，他的臉上沒有畫出雙眼……過了不久，少年的母親和那位伯伯卿卿我我地回到海邊，少年綻開笑容迎接兩人，露出天真無邪的表情，和伯伯在岸邊互相潑水玩。這時，畫面上出現少年靜靜的獨白：「爸爸，死去的你還有什麼好悲傷呢？而我才十二歲，今後……還有幾十年得活呢！」海浪間，少年抬起頭仰望天空，故事就在這一格結束。

「母親面前的兒子內心的思緒」這個主題，自一九六八年後，在青年漫畫中有了新的開展。

柘植義春與瀧田祐描繪的是內側包含著死亡的恐怖母親、林靜一描繪了受他人侵犯卻仍感到性愉悅的母親，並以此隱喻戰後的日本。上村一夫和他們都不一樣，〈雞冠花〉裡的兒子始終將母親視為「遠方的風景」（典出吉田一穗詩作〈母〉），在這裡我們可以看到，〈雞冠花〉裡的兒子始終將母親發現他用反諷眼光看待自己與全世界。盛夏強烈日光下，盛放於庭院一角的雞冠花成為母親壯烈欲望的符號，於是我們赫然發現，那靜止在雞冠花前的匿名視線，其實就來自少年死去的父親。上村一夫就這樣將日本漫畫帶入一個新的戰慄境界。

上村一夫不只擁有創造極為洗練通俗劇的豐富想像力，還擁有擅長在季節與風景中巧妙處理這類情節的技術。初期作品的《白色夏天》（白い夏）正是如此——在彷彿要將整個世界照耀成白色的強烈日光下，誕生於盛夏的優秀短篇。這篇作品的主角是母親與年輕男人私奔，而獨自被

遺留在海邊漁村親戚家的少女。她已經過了三年被所有人孤立的生活。在一次偶然中，少女成為獨自住在豪宅中的年長女人發洩性慾的對象，還協助對方犯下殺人事件。話雖如此，她將共犯推入深夜的大海時，表情卻是面不改色。對整個世界的憎惡包覆她的身體，在強烈日光將一切照成白色的盛夏中，持續宣揚對夏日之憎恨的悖論構成了這部短篇。

很快地，上村一夫在《漫畫ACTION》及《Young Comic》等雜誌上展開一個又一個的長篇連載。〈同居時代〉根據的是自己還是沒沒無名插畫家時的經驗，再虛構出今日子這個女性角色後完成的故事。〈關東平野〉的時間就回溯得更久了，從作者少年時代避難時的經驗談起，構成一部自傳式的戰後史。除了這些之外，上村一夫還以葛飾北齋的晚年為題材，畫成〈狂人關係〉，也描繪了堪稱明治時期人間淨土的〈修羅雪姬〉及〈一葉裏日記〉（一葉裏日誌）等出色作品。

以下我將集中討論最先提到的那兩篇。

〈同居時代〉這部通俗劇式的漫畫帶動了「同居」一詞成為流行語，讚揚不以世間婚姻制度為依據的男女關係。拜此之賜，此作品直到今天仍為世人所記得。然而，若從頭到尾看完長達兩千頁的漫畫，會發現作者其實在這部作品中著手嘗試了許多漫畫上的實驗。這不只是一部單純沉溺於純愛感傷的樣板故事，反而處處充滿瘋狂、死、殘酷與絕望的氣味，可說作者實則選擇表現了相當危險的主題。此外，透過連續畫格的分鏡方式、隱喻手法的運用及跨頁巨大畫格的導入，更激烈推進了這部作品情緒強度的表現。

由於在雜誌上整整連載了兩年，〈同居時代〉初期與後期的風格差異頗大。故事的梗概是這樣的：剛出道的插畫家次郎，與在廣告公司工作的今日子，兩人在東京近郊租了間小公寓（應該位於中央線沿線）同居。雖然這對情侶有時會吵架，但又會立刻重修舊好，過著恩愛的生活。不過，兩人並不去登記結婚，也沒有向父母報告過。只憑著一股慣性持續著這樣的生活，漸漸使他們心中產生了看不見的心理壓力。受日漸加劇的焦慮所苦，今日子終於在墮胎後發瘋了。她的繼父立刻將她帶離次郎身邊，住進冰天雪地的信州精神病院。次郎拚命寫信給她，更強硬地前往醫院帶走今日子，兩人再度展開同居生活。但今日子始終無法斷開與母親及故鄉的牽絆，又一次逃離次郎身邊。故事的結局是，今日子出現在悲嘆度日的次郎面前，告訴他自己已成為精神科醫生的續弦妻子。

連載剛開始時，上村一夫為了打造出故事核心，使用了大量隱喻圖像，比方說，今日子在擁擠電車上遭色狼襲擊的場景，就用了一隻一邊留下體液一邊緩緩轉圈爬行的蝸牛做為隱喻。蝸牛在這個篇章裡反覆登場，成為今日子對性衝動展現出雙重態度時的意符。另一個篇章裡，隔壁得了肺病的女性胸口出現的蝶形疤痕，與次郎正在製作的蝴蝶插畫不謀而合。每一個篇章都有這類隱喻做為基本軸心，要說這些篇章是完整獨立的短篇也未嘗不可。

不過，故事進入中盤後，差不多在受盡磨難的今日子發瘋前，情節忽然開始大幅轉變，上村幾乎放棄所有這類巧妙修辭技巧，而是大量運用起突如其來的特寫畫面，原本一回完結的篇章也改為連續故事。他還大膽運用畫格，模仿電影分鏡的方式畫出連環場景，換句話說，故事改以轉

喻的手法進行。在描寫今日子墮胎的情節時，總共用了三十二個畫格畫出手術過程與細節，最後兩頁以跨頁方式呈現，畫面上只有今日子的慘叫聲，背景完全塗黑。畫格的大小，也在她發狂的瞬間達到頂點。〈同居時代〉中這種意識上的變調，使這部長篇作品不再只是社會風俗的流行表象，放在漫畫的表象體系下看，也達到這個時期風格實驗所能到達的極限。即使後半段的劇情出現停滯，前半段的風格也已經相當激烈了。

儘管時序有些出入，〈關東平野〉基本上畫的就是在空襲中失去父母、日本戰敗時住在千葉縣匝瑳市的少年金太，在祖父扶養下成長，前往東京成為新人插畫家的過程。癡纏金太不放的女性名字也叫今日子，從這點可看出，這部長篇故事有不少情節與〈同居時代〉前後相連。或者應該說，這是一部將焦點置放在〈同居時代〉時完全沒提及的男方生平上，是一部自傳性質相當強烈的作品。

在〈關東平野〉中，幾乎完全看不到做為〈同居時代〉特徵的實驗性要素。上村以極盡平淡的旁白陳述少年成長過程經歷的（性方面及美學上的）成人儀式，同時仔細而深刻地描繪在一旁守護金太成長的每位年長者的故事。比方說，擁有沉靜悲傷眼神的老作家，也是金太的祖父。自幼受性別認同障礙所苦，與金太之間有著深厚友誼羈絆的銀子。教金太畫畫的師傅，也是一位專畫緊縛畫的老畫家。鼓舞激勵金太，以成為作詞家為目標的青年。經歷了幾次死別後，主角漸漸覺醒，決心以畫畫為志業。上村的作品大多以悲劇收場，〈關東平野〉是少數不但傳達了配角的

魅力，最後更迎來光明圓滿結局的稀有作品。

上村一夫描繪沉淪情慾的女子堪稱天下一絕。同時，他在塑造反骨精神老人的形象時，也經常展現出精湛的畫筆。前述〈關東平野〉裡金太的祖父與老畫家就是其中典型。其他像是〈修羅雪姬〉裡保護女主角，將其一生寫成報導文學的宮原外骨翁（以宮武外骨為原型）、〈狂人關係〉裡最晚年的葛飾北齋等，在上村筆下，這類型的矍鑠老人可說不勝枚舉。對上村一夫本人而言，那或許是藝術家最理想的晚年，遺憾的是，他還沒有機會看到自己年老便英年早逝了，留給我們的只有那幾十部的漫畫著作。

註1 竹久夢二（一八八四－一九三四）
日本畫家、詩人，擅長美人畫也以此聞名，是大正浪漫的代表畫家。

註2 阿久悠（一九三七－二〇〇七）
日本放送作家、詩人、作詞家、小說家。

被遺忘的
人們

池上 遼一　Ikegami Ryoichi
1944 年 5 月 29 日－

池上遼一

被遺忘的人們。遭貶抑、忌諱的人們。在社會最底層的地方，誰也聽不到他們聲音的那些人。初期的池上遼一在《GARO》上不厭其煩描繪的，是這些人們內心的無依，也是他們瞬間的求生衝動。

當然，白土三平的《神威傳》也在當時的《GARO》上連載，不過白土走的是以史詩視角為基礎的社會組織論，並未聚焦於遭歧視的個體內在。不過下一個世代的池上去做了——住在宿民街[註1]的散工、遊民、精神病院住院患者、捕捉流浪狗的工人……池上始終注視著這些人內心深切的孤獨，不曾迴避視線。

一九四四年生於福井的池上遼一在大阪長大，國中畢業後，在招牌行和印刷廠間的工作輾轉來去，同時畫了在一九六二年出版的貸本漫畫《魔劍小太刀》（魔劍小太刀）。而在漫畫雜誌上的出道作品則是於《GARO》一九六六年九月號上發表的〈罪惡感〉（罪の意識）。池上在那之後前往東京，一邊當水木茂的助手，一邊執筆《白色液體》（白い液体），在逐漸消逝的貸本漫畫界留下最後的足跡。

從六七年至六九年，他陸陸續續於《GARO》上發表了不少具實驗性質的漫畫。和佐佐木馬基、林靜一及釣田邦子同為《GARO》催生的第一世代新人漫畫家，開始活躍於漫壇。七〇年代後畫風轉變，以雁屋哲及武論尊等人的原著畫出帶有強烈娛樂性的作品。池上銳利而充滿速度感的線條及拒絕感傷的風格，再適合動作漫畫也不過，這也使他成為對當今香港功夫漫畫帶來最多影響的漫畫家。不過，在此我將針對他的初期作品進行評論。

〈罪惡感〉是只有十二頁的短篇作品，這時的池上使用的仍是偏粗且圓滑的線條，完全看不出後來他擅長的那種近乎痙攣的微妙纖細線條。和藤子不二雄Ａ的《Ｂｉｇ・１》（ビッグ・

1）類似，強調光影對比，畫面整體呈現厚重陰鬱的氛圍。

故事描述某天晚上，一艘客船正要開進大阪港時，因為濃霧的緣故撞上了停在那裡的另一艘船，客船內陷入一片混亂。在頭等艙看電視的富紳跑上甲板四處尋找年幼的兒子，發現甲板上已呈現宛如阿鼻地獄的光景。一個被沉重貨櫃壓住、拚命尋求協助的女孩抓住富紳穿的浴袍，他卻一腳踢開女孩，任由她消失在大浪中。後來客船雖然沉沒，富紳幸運逃過一劫，只是那身穿破舊服裝的男人拒絕了，只心男人幫助下保住一命。富紳立刻對男人表示想提供謝禮，但那身穿破舊服裝的男人拒絕了，只說自己必須再去找尋下落不明的女兒。事實上，那個女兒就是富紳在甲板上踢走的女孩，察覺這一點的富紳全身顫抖，卻裝作毫不知情。

作者在這個短篇中想表達的是中產階級與勞工階級之間不同的世界觀。前者表現出噁心的偽善，後者則表現出謹言慎行日常中的道德意識。讀完之後印象最深刻的一幕，是在劇烈搖晃的甲板上拚命抓住富紳浴袍的女孩吶喊的聲音。儘管登場角色有些樣板化，此時的池上遼一仍不失為一個具有強烈說服力的新人。

不過，在這之後池上遼一發表的幾個短篇，主角都在自我意識的迷宮中孤獨掙扎，形成太拘泥於觀念的作品。

池上遼一創作的短篇〈夏〉，描寫在盛夏裡的東京，駕駛著跑車且遇到塞車的中產階級青年的故事。在他前方的車輛是魚市場的載貨卡車，車上裝了放滿魚內臟的桶子，吸引無數蒼蠅聚集。

在這令人難耐的狀況中，青年腦中想起住在高級住宅區的少女。少女討厭蒼蠅到了病態地步，青年和少女懷疑蒼蠅來自這個衣衫襤褸的遊民身旁。其實少女住的宅邸外有個瘋癲遊民，青年腦中想得緊緊的，不料仍有一隻蒼蠅從窗框縫隙間飛進屋內。

明亮房間的所有窗戶關得緊緊的，青年和少女懷疑蒼蠅來自這個衣衫襤褸的遊民身旁。其實少女住的宅邸外有個瘋癲遊民，為了確認甚至特地開車前往遊民住的貧民窟，結果在大太陽下撞飛一隻狗。兩人討論著這個可能性，找不到蒼蠅到底從何而來，回到宅邸的兩人再次緊閉窗戶，繼續無意義的討論。這時，少女口中忽然飛出了大量蒼蠅。青年陷入錯亂狀態，連珠砲般地說：

「一到夏天那個城鎮整體就像個巨大臟器，開始散發惡臭。所有看得到的地方都爬滿了蒼白肥胖的蛆蟲。我看著那個，感覺就像看著自己體內……我小麥色的皮膚下裝滿腐爛的臟器，無論如何我都想繼續隱瞞這個事實……」

這一大串台詞說完的瞬間，青年的跑車撞上魚市場的載貨卡車，從被撞翻的卡車飛出無數蒼蠅。經過的路人竊竊私語，說那些蒼蠅看起來就像從青年口中飛出似的。這部與美國劇作家愛德華‧阿爾比（Edward Albee）風格類似的短篇，就這樣迎向破滅的結局。

〈夏〉執筆於一九六七年三月，根據池上的回顧，這部作品受到他當時讀的波特萊爾詩作〈腐屍〉中得到靈感，於同一年在《COM》八月號上發表了同樣名為〈夏〉的短篇漫畫，描寫散步於高原別墅區的少年受一股

這件事令我想起本書前面談過的岡田史子，她也從波特萊爾影響。

惡臭引導，在森林裡發現死屍的故事。這實在不可不說是個有趣的巧合。兩相比較，池上更能明確理解那與生俱來的、關於美與噁心的兩種相反情感。

在岡田作品中呈現的對生的厭惡，在池上作品中則以完全不同樣貌呈現。那是一種確信，認為再怎麼清淨的中產階級也無法免於蒼蠅污穢的入侵。蒼蠅是哪裡來的呢？不是來自充滿貧困及瘋狂的外側，而是來自對蒼蠅懷有恐懼的人自己內心。其實污穢的外界反過來就是自己的內在。

發表〈夏〉的那年，他另外也發表了幾個運用拓樸式手法的有趣短篇。〈三面鏡的嬉戲〉（三面鏡の戲れ）描寫住在化妝品公司女子宿舍的女孩在古典樂咖啡館和大學生約會的故事。只是，映在三面鏡左右兩側鏡中的鏡像比她本人提早一步前往咖啡廳與大學生見面，這兩人性格相反，連大學生也搞不清楚到底哪個才是自己的戀人了。他在這個惡夢中喝得爛醉，以為自己被戀人背叛而陷入絕望。另一方面，真正的女主角花了很長時間終於化完妝，才正要離開女子宿舍。此時，留在三面鏡裡的兩個殘像相視而笑。

而池上〈地球儀〉這個短篇，始於牛奶瓶於黑暗中墜落、摔成碎片的畫面。丟下瓶子的是因結核性脊椎炎而住院的少年。他將地球儀放在鳥籠中，鎮日望著鳥籠度日。少年堅信這個地球儀反映著現實中的地球。當他鉅細靡遺地檢視地球儀表面，看到微小但確實存在的噴射機飛行著，只要轉動地球儀時，便會發生地震。不過，母親和醫生都說那只是他在做夢，並不相信他說的話。

有一次，少年在黑暗中醒來，突遭一陣強烈恐懼襲擊。最後，他開始咯血，苦於高燒不退的他向母親提出請求，希望將那地球儀丟出窗外。

若將一切當作少年做的夢，故事也就言盡於此。然而，這部短篇和〈夏〉類似，描繪的是來自幼稚幻想的、對世界的惡意與恐懼。少年原本以為自己獲得能夠隨心所欲操控全世界的祕密，卻因突然的盲目而陷入恐懼，決定放棄這個祕密。然而，假設真如少年所堅信，地球儀就是地球本身的話，將它丟向一樓水泥地代表著什麼？只能說這是破滅與終結對他發出的誘惑。我們早就從作品開頭的牛奶瓶看見潛藏在少年潛意識內的這份破壞衝動。隱藏在〈地球儀〉這個短篇中的，是儘管追求解放卻理解絕對無法實現的少年，下意識想一口氣破壞世界的欲望。很快地，這樣的欲望成為池上遼一作品主角的行動主軸。

從一九六七年畫到一九六八年的〈風太郎〉三部曲，可以說是初期池上遼一作品的巔峰。這裡的主角是戰後被棄置在日本社會邊緣的人們，池上以極度厚重且異樣的筆觸描繪出他們深切的怨恨與孤獨。

主角風太郎是一個右眼戴著眼罩的遊民。戴眼罩的理由不明。他通常出沒在大阪的鏘鏘橫丁一帶，做的是刻意衝到高級轎車前被撞傷以敲詐賠償金的勾當。和大島渚電影《少年》的主角一樣，也就是所謂的「假車禍詐欺師」。三部作的第一部〈鏘鏘橫丁的風在哭泣〉（ジャンジャン横町の風が泣いている）裡的他，花了一年時間終於找到父親下落，在一個暴風雨的日子趕往父親所在的建築工地。「父親」無畏風雨，正獨自進行拆除大樓的工作。為了看清「父親」的臉，風太郎用黑洋傘當手杖爬上鷹架。不料某一瞬間，他腳下一滑差點跌落，伸手救他的「父親」卻

掉下去受了重傷。千鈞一髮之際得救的風太郎卻沒有去探望被送往醫院的「父親」，就這樣失去蹤影。

「父親」被送進醫院後，我們才知道這個無依無靠男人的手是義肢，但仍無法得知他是否真是風太郎的父親。這時，風太郎故意去撞「有錢外國人」的凱迪拉克豪車，敲詐大筆金錢。接下來，有人將大量紙鈔送到昏迷不醒的「父親」床邊。畫面一轉，狂風暴雨的落日時分，風太郎拄著充當拐杖的黑洋傘，拖著腳步踽踽獨行，第一部就結束在這裡。

到了第二部〈無風時間〉，風太郎成了配角。主角是剛被要求屆齡退休的上班族，從白天就開始在大眾酒館酗酒。以斡旋車禍和解金為業的小流氓將他帶到貧民窟。他們在不久前的暴動中，因為其中一個夥伴遭到警官殺害而心懷怨恨，計畫將挖出的炸彈帶進警署威脅警方。小流氓要求上班族幫忙運送炸彈，而受雇成為上班族搭檔的人就是風太郎。

小流氓將炸彈裝進冷凍貨車內，朝警署出發。上班族和風太郎在貨廂裡死命抓緊炸彈，以防炸彈因搖晃而爆炸。然而小流氓駕駛的貨車卻出了車禍，撞上交通號誌停下來。渾身是血的上班族雖然對炸彈毫不熟悉，卻靠自己成功拆除引信，防止了爆炸於未然。為了救駕駛座上受傷的小流氓，上班族試圖將車停在車輛奔馳的國道上。然而，沒有人願意伸出援手。這時他忽然想起，那個貧民窟裡有個戰時的軍需工廠，如果是那裡的話，應該還有其他未爆彈。車上的收音機傳出暴風雨即將來臨的預報，上班族和風太郎束手無策的佇立在車水馬

龍的國道旁。

第三部〈獨眼男的獨白〉（片目男の独白），是個讓人聯想起橫光利一《機械》的短篇。在宿民街的通舖宿舍裡，一位滿臉鬍鬚的消瘦男人向風太郎搭話，男人有一眼也戴著眼罩。他說自己在鎮上工廠工作了七年，期間被工作使用的化學藥劑傷了大腦，引發視覺障礙。在一次意外中朝社長的臉潑了劇毒，之後便開始出現可怕的幻覺。正想往外跑時，因為太慌亂，又誤傷了社長女兒的臉，男人就這樣被強制住進精神病院。他說只要拿下眼罩就會再次看見可怕的幻覺……

風太郎佩服地聽著狂人說的話時，睡在一旁的男人忽然跳起來，指責狂人說的全是謊言。男人說自己是便衣刑警，為了追捕兩年前襲擊當舖的寶石大盜，潛伏在這個宿民街中。狂人倉促逃走，最後仍在光天化日下被逮捕。刑警剝下他的眼罩，凝視太陽的瞬間，狂人氣絕身亡。原來一切都是刑警的誤會，他真的只是個狂人。

讀完這三部曲，讀者將發現〈罪惡感〉中提出的單純社會階級圖示，在這裡已透過對戰後社會矛盾的凝視，更深入也更犀利地往下挖掘了。〈夏〉裡的主角是排斥骯髒遊民，一味追求清潔仍願望破滅的存在，到了三部曲時，主角也轉為呈現宿民街中污穢與悲慘的人物。風太郎是失去家人的孤兒，儘管在尋找父親的過程中遭遇挫折，但仍具備不惜自我犧牲的倫理觀。他在更底層的地方看見腫瘤般固著的社會悲慘與怨恨，在無言之中成為這一切的見證人。從某個時期開始，風太郎幾乎看不再開口說話。這是因為自幼體驗的深深絕望，再也無法用言語表達。

畫完〈風太郎〉系列，池上遼一也奠定了自己的風格。光看第一部中主角不顧危險爬上鷹架

的場景就可確認這一點。緊湊的連續畫格及充滿緊張感的分鏡技巧，在在顯示幾年後池上遼一特有的風格已在此時建構完成。池上於六〇年代後期所創作的這些具有實驗性質的短篇，幫助他在七〇年代從動作類型畫到黑社會題材的漫畫，成為橫跨各領域的明星漫畫家。對我而言他最大的魅力，便總是源自於此。

註 1　宿民街（ドヤ街）

以打零工為生的勞工集中居住的地區，住居多半是便宜旅店或簡易房屋。

145　　　被遺忘的人們　池上遼一

孤兒與瘋女

勝又 進　Katsumata Susumu
1943 年 12 月 27 日— 2007 年 12 月 3 日
勝又進

為什麼人們總喜歡談論柘植義春呢？雜誌不知道做了多少次介紹柘植的特集，每次都會有看似平常根本不讀漫畫的大學教授或作家在上面高談闊論。打從一九六〇年代柘植受到矚目之後，便一直是這種情況。甚至在柘植擱筆不畫之後變本加厲，他也被過分地神格化了。談論柘植義春的人中，往往有只讀過柘植義春漫畫的人。

每當我看到這種遺憾的情形發生，就會心想，真希望柘植又進也能受到相同的關注，哪怕只有柘植的十分之一也好。在這個變化劇烈的漫畫界，勝又始終找不到容身之處，在福島核災發生的五年前，便以六十五歲的年齡辭世。六〇年代後半，勝又進一直以充滿輕快詼諧的諷刺筆觸描繪與校園抗爭有關的四格漫畫。

不過，勝又的漫畫不僅如此。他還以故鄉宮城的農村社會為題材，發揮近代化社會逐漸失去的民俗想像力，接二連三創作了許多短篇漫畫。他經常以深沉哀傷的眼光凝視在農村共同體中遭到排擠、被迫沉默的人們的故事，畫出對他們的共鳴。

勝又進一九四三年出生於宮城縣的農村，少年時代過著放學後就在山野田間一邊追牛一邊構思漫畫的日子。他從小沒有父親，以當時的說法就是「私生子」，母親在他還年幼時也過世了。從當地高中畢業後，勝又做了一陣子業務員的工作，之後下定決心考進東京教育大學理學部，之後再升上研究所專攻原子核物理學。當時正好以新型大學為概念的「筑波新大學構想」被提出，他就讀的教育大學也被捲入這場學生運動的暴風漩渦之中。在一九六六年，勝又投稿至《GARO》的漫畫受到採用，正式以漫畫家身分出道。

當佐佐木馬基和林靜一、釣田邦子等人陸續發表著實驗性質強烈的作品，唯有勝又每個月淡然自若地創作四格漫畫，且因這獨特的風格受到矚目。他的畫風於出道時已臻完成，到了七〇年代，政治狂熱的季節過了之後，他再次選擇以故鄉農村為故事背景，回歸有狸貓與河童橫行的民俗學世界。

勝又進的四格漫畫反映出六〇年代後半種種世俗樣貌，以輕快詼諧兼犀利辛辣的筆調加以諷刺。

比方說，在一個推測應是尾瀨地區的濕地，一對男女健行而來。女人的白色長褲沾了泥巴，她拿出手帕擦拭，但是不管怎麼擦，泥巴還是不斷濺上褲管，女人的表情從一開始的不知所措，到了雙腳都踩進泥地裡時，終於忍不住發出怒罵聲。

到了最後一格，她已經毫不矜持，岔開雙腿，滿不在乎地昂首闊步於泥地中。不遠處有兩個也是來健行的女人看著她，其中一人一邊吸菸一邊說著：「女人只要墮落了，就是變成那副德性……」

另一個作品畫的是動物園的籠子裡，一隻雌猴在哭泣。她的母親正在安慰她，另一個籠子裡的猴子則看著她。母親對她說：「門不當戶不對的婚姻通常沒有好結果，只是妳堅持的話就去拜託看看吧。」飼育員聽了母猴的請託後如此回答：「對方應該很樂意？」

最後一格裡畫的是一個年輕人類用受辱的激動語氣說：「太過分了！」飼育員點燃一根菸吊兒郎當回應：「只是問一下而已嘛。」這實在是一齣非常荒謬的通俗劇，然而想到後來作者接連

以河童或狸貓與人類的交流為主題，發表了不少令人哀切至極的短篇，又不由得感到饒富興味。

在勝又這帶點壞心眼的漫畫眼中，特別突出的是關於校園抗爭的作品。

比方說，以大學教室後方為場景，一個學生對正在講課的教授破口大罵「沒有意義！」，其他學生拍手叫好。接著，這個罵教授的學生前往某派系在校園內舉行的集會，同樣對著群眾破口大罵「沒有意義！」但瞬間就被該派系中一個戴著安全帽的人用方棍毆打。

另一間教室裡正進行嚴肅的考試。其中一個學生宣稱寫考卷「沒有意義」，撕破試卷後丟棄離開。其他學生用崇拜的眼神望著他。但是當教師撿起撕破的考卷復原一看，才發現那根本是一張白紙。

過了不久，路障撤去，大學恢復上課。學生們低著頭忙碌地走在校園中。看到這樣的「正常化」，某名教師內心欣喜不已，萌生「支配者的心情」，想上前拍拍學生肩膀，便走近其中一個路過的學生。不料，一看到教授舉起手，學生立刻用雙手保護頭部，做出戒備的姿勢。

在四格漫畫領域中，勝又進應該是最初也是最後一個描繪學生運動的漫畫家了。以學生身分在日常生活中所體驗到教育大學的校園鬥爭，成為他的創作內容，反映在四格漫畫的領域。不過，當校園鬥爭徹底失敗，筑波大學在產學共同體的理念下確定成立時，勝又立刻丟下研究室中大量的核子實驗控制裝置資料，從研究所退學，決心走上專職漫畫家之路。

試著看看他某篇充滿譏諷意味的四格漫畫吧。一隻鯉魚正在激流中逆流而上，即使途中差點喘不過氣，鯉魚仍力爭上游，最後終於魚躍龍門，爬上瀑布。沒想到，那裡早已有好幾隻鯉魚，

並且正一一被撈網撈上岸。過去，魯迅曾用「被人煮熟之前都是活蹦亂跳的蝦子」來形容青年對政治的熱情。勝又進最後對學生運動懷抱的苦澀認知，與中國的魯迅頗有共通之處。

儘管勝又進的四格漫畫經常出現樣板化的角色，其中有個流浪兒依然令人難忘。他沒有父母，也沒去上學，總是光頭赤腳，拒絕周遭的善意。為了想起父親與母親的長相，不斷在大面的牆壁上塗鴉，當發現自己無論如何都畫不出來時，就笑著說「光看就想吐」，便不再這麼做了。他看到有錢人的小孩向母親撒嬌的樣子，就自己分飾母子模仿他們的動作，然而，他一個人無論如何都無法完成「擁抱」的動作，不禁崩潰大哭。我認為，作者多多少少在這裡做了自傳式的投影。

話雖如此，這個流浪兒並不孤獨。為了活下去，他不但有足夠的小聰明也足夠堅強。做資源回收業的男人同情在水管裡讀書的他，從垃圾堆裡挖出一套制服相送，還教他只要穿上制服就可以說自己是學生，「為了活下去，說謊也沒關係！」回收業者這麼說著，給了他零用錢。流浪兒名符其實地實踐了這句話，拿這筆錢去遊樂園，玩遍所有設施。

接著流浪兒跑去書店，光明正大地偷書。店員看到他偷的書內容艱澀，不由得驚訝又佩服地說：「這孩子將來一定會有成就」，便大方不予追究。但流浪兒很快地將書賣給大學生，一邊數鈔票一邊大言不慚地說：「那孩子將來一定會有成就！」

當他發現與親鳥走失的幼鳥，便將幼鳥放入鳥籠，等待親鳥飛來。拜幼鳥拚命啼叫之賜，親鳥果然尋來。這次他卻抓起親鳥關入鳥籠，放走幼鳥。

這個流浪兒最憎恨的是充滿慈善的人道主義。一個有錢紳士看他實在衣衫襤褸，送了一件高級外套給他。流浪兒拒絕紳士的善意，還尿尿在外套上。然而最後還是需要那件衣服，就這麼穿上尿濕的外套，一臉尷尬地揚長而去。

進入七〇年代，勝又從四格漫畫轉向短篇漫畫後，流浪兒的角色改變了外型，繼續生存下來。

或者應該說，勝又更深入挖掘了他的孤獨、失親及無依無靠的屬性，使其成為作品的中央核心。勝又將這個少年視為原型，投影自傳式的孤獨在少年身上。同時，這也促使他開始關注今天日本社會中遭貶低輕蔑的弱勢，用漫畫為他們發聲。不只如此，他還跨越物種，進一步描繪起被迫退到更邊緣地帶的、失去話語權的存在，像是人類與動物、妖怪之間的故事。這些作品現在收錄於《赤雪》（赤い雪）和《深海魚》中（皆為青林工藝舍出版），兩冊都是以端正線條構圖的優秀短篇集。

勝又執筆創作短篇時，首先受到的影響，正是本篇開頭提及的柘植義春。〈桑莓〉（桑いちご）的人物設定與柘植的〈紅花〉（紅い花）相當類似，主題也給人近似的感受。〈鈴蟲坂〉（鈴虫坂）則明顯從包括柘植的〈長八之宿〉（長八の宿）等一連串溫泉作品中得到靈感，故事中老太婆激動時的表情和動作，和〈源泉館主人〉裡的老太婆幾乎沒有兩樣。

和勝又比起來，柘植的漫畫家經歷要長得多，不過兩者同樣從六〇年代後半到七〇年代在《GARO》上發表了許多作品。就這點來看，兩者的作品產生了密切的同時代性。勝又在接觸過

柘植作品後，對故鄉農村為故事背景這件事更加的確信。

〈桑莓〉這部作品以養蠶為生的山中小村為舞台，是一個具有抒情美感的短篇。主角設定為沉迷於石原裕次郎《呼喚暴風雨的男人》的少年，與作者生於同一時代，幾乎已可將他想成作者的分身。少年總帶著一隻小狸貓在村中漫步，一天到晚和溫泉旅店「小老婆生的」富子吵架。事實是，在和少年爭吵的當下，富子來了初潮，但少年並不明白。富子從此對他擺出疏遠的態度，也使他感到訝異。

有一次，兩人為了桑莓大吵一架，富子的衣服被壓扁的桑莓汁染成紅色。

有次富子在溫泉旅店幫忙時遭客人性騷擾。少年救出富子，她卻逕自朝夜晚的森林走去。小狸貓安慰少年：「富子去了遠方喔。」

只要是喜愛柘植義春的讀者，一看到這部作品，一定就會想起柘植的〈紅花〉。〈紅花〉描寫某個夏日午後，人跡罕至的山中溪流邊，少年戲弄起和他感情很好的少女，少女卻對少年視若無睹，撩起衣服蹲在溪水上。接著，少年驚恐地目睹少女雙腿之間開出一朵一朵紅花，隨即消失在水流中。

這個故事透過溪邊釣魚的旅人口中敘述出來。不解少女初潮的少年成為〈紅花〉和〈桑莓〉共通的主題。

話雖如此，勝又進還有兩個地方跟柘植義春不一樣。第一，相較於柘植勾勒的線條偏粗且不均勻，勝又描繪的線條則是輕盈細緻且穩定，描線的性質為作品整體帶來均衡性，藉此保證了敘述語氣的安定感。整體而言，線條均勻的漫畫也比較好讀。另一個是本質上的差異，和柘植的漫

畫不一樣，勝又的作品中沒有來自外部的觀察者。在東京老街出生長大的柘植原本就是「沒有鄉下老家」的人，在創作取材自田園或溫泉的作品時，往往站在旅行者的角度做出帶有批評性質的觀察。

相較之下，勝又的作品舞台總是自己的故鄉風景，即使有站在返鄉者的角度敘事，也從來沒有來自漂泊旁觀者的視線。對柘植而言，自我的悲慘生平與旅行者的俯瞰達觀是兩種不能相容的印象，旅行則是自我解放的契機。因此，這兩個主題對柘植而言，必須分別視為作品中不同的結果。勝又雖然受到柘植影響，但他的作品中並未出現這種分裂。柘植失去的民俗傳承，到了勝又作品則透過以故鄉為舞台的方式展開敘事，自傳式的故事與舞台背景正好吻合。

〈鈴蟲坂〉也是發生在山中溫泉旅店的故事。主角由紀是從附近農家來幫忙旅店工作的女孩，情節以她為中心，描述在這裡工作的各種角色身上發生的事。一個年老的女乞丐有時也會來到溫泉旅店，似乎有一段複雜的過去導致她精神異常，獨自住在村莊角落的小屋。如果有人送她食物，她就會在男人面前捲起和服下擺，露出性器給別人看，做為謝禮。

其實，老乞婆年輕時待過妓院，至今一直在等待年輕時拋棄了她的「老爺」。因中元假期，許多遊客來到溫泉的某天晚上，醉客們故意戲弄老乞婆，她感到為了「老爺」所保留的貞操遭遇危機，拿出了菜刀，卻立即休克而死亡。

在這部作品中，隨處可見從〈長八之宿〉到〈源泉館主人〉等柘植作品的影子。然而，勝又進的創作意圖與柘植義春不同，他想描繪的既不是用超然眼光俯瞰旅途中邂逅的人物，也不打算

孤兒與瘋女　勝又進

用詭異的老太婆形象隱喻人類的宿命業障。

勝又想做的是描繪那些被推進社會最底層、喪失理智，各方面話語權都遭人剝奪的女性肖像。必須注意的是，作品中最關心老乞婆過去，試圖理解她艱難人生的不是別人，正是由紀這位年輕女性。柘植義春的作品經常呈現對女性的嫌惡，勝又絲毫沒有這個傾向。他總是專心傾聽那些被遺忘的、被拋棄的、站在極端弱勢立場的女性微弱的聲音，甚至關注她們還來不及發出聲音就被迫陷入的沉默。

勝又進在那之後，花了很長一段時間創作超過五百頁的〈漫畫狹山事件〉（まんが狹山事件），後又發表了以核電廠勞工悲慘工作過程為主題的重要短篇作品〈深海魚〉。曾經身為原子核物理學研究者的他，將多年來的質疑淬鍊成這部作品。無論哪一篇作品，勝又進筆下的主角都是被剝奪發聲權的弱者——這是他的作品本質中，非常重要的一部份。

155　　孤兒與瘋女　勝又進

抱歉裸體

永井 豪　Nagai Go
1945 年 9 月 6 日－

永井豪

至上一章為止，我一直以《GARO》及《COM》作家為中心，探討一九六八年後的漫畫論。

然而，若要說在此一時期的一般少年週刊雜誌上，掀起激烈革命的漫畫是什麼，直白地說，絕對不曾是前述那些高知識作品，而是永井豪的漫畫。

永井的父親戰後從上海撤退回國，永井豪則於一九四五年誕生於能登的輪島。小學讀到一半時搬到東京，升上中學後讀到了白土三平剛發表不久的《忍者武藝帳》（忍者武芸帳），深受白土筆下殘酷戰鬥場面吸引。不過，他同時也迷上了手塚治虫的《寶馬王子》（也譯做「緞帶騎士」）。但是在一九五○年代，少年在漫畫出租店租少女漫畫來看是一件奇怪的事，他只能像偷看黃色書刊一樣來偷看這部漫畫。而他只是因為看到描繪女扮男裝的藍寶石王子，胸口隆起僅僅一釐米的弧線，就能產生情慾上的興奮。

永井從都立高校畢業後，很快就成為石之森章太郎的助手，開始正式踏上漫畫修行之路。少年時代受到白土與手塚的影響並未消失，在他日後的作品中清楚留下兩個不同傾向的痕跡。前者是從《惡魔人》（バイオレンスジャック）到《暴力傑克》（バイオレンスジャック），一貫描寫強大暴力為主旨的系譜；後者則是從《破廉恥學園》（ハレンチ学園）到《穴光假面》這類荒唐可笑又「有點色色的」搞笑漫畫根源。

不過，永井豪之所以成為今天的永井豪，不可不提的還有一個決定性的閱讀經驗。那就是由法國知名版畫家古斯塔夫・多雷（Gustave Doré）負責插畫的但丁（Dante）《神曲》。閱讀《神曲》的經驗促使他畫出《魔王但丁》（魔王ダンテ），更促成他著手將《神曲》畫成漫畫的浩大工程。

永井豪的漫畫線條粗黑強勁，登場人物皆擁有明確的想法及性格，超越任何境界、透過作者天馬行空的想像力打倒敵人。書中極盡所能描繪善行與惡行。巨大的畫格，把每一頁都充滿力道的分割。連續好幾頁採用一個畫格就佔滿一頁的分鏡，在永井作品中也不是什麼稀奇的事。

要用一篇短文論述永井豪創造的廣大領域是不可能的任務，關於《惡魔人》那條線的系譜，我將擇日另行撰稿，這次主要談論《破廉恥學園》這條線的作品。

《破廉恥學園》是一九六八年，於《少年Jump》創刊之初便同時開始連載的搞笑漫畫，「破廉恥」即是「不知羞恥」的意思。這部漫畫大受歡迎，還曾拍成電影及電視劇。不過，這部漫畫在雜誌連載的四年間，引發了很大的社會問題，作者遭到各地方教育委員會的一致責難，甚至也發生過拒買雜誌的抵制運動。站在現代的角度回頭看，那樣的反彈實在不得不說愚昧至極。表達抗議的小學與中學教師們反對的不是漫畫中的裸露場景，而是對稱之為教師的「聖職」在漫畫中被徹底愚弄感到憤慨，於是假借維護公共秩序之名行禁看之實罷了。即使在這樣的狀況下，《破廉恥學園》仍為七〇年代之後的漫畫帶來革命性的影響。如果沒有這部漫畫，說不定日後我們就看不到江口壽史的《變男變女變變變》和高橋留美子的《福星小子》了。

《破廉恥學園》的故事發生在一個名叫聖哈連琪學園[1] 的私立小學。主角山岸八十八是六年級生，每天忙著帶著手下袋小路一起在教室裡掀女生的裙子。對這樣的山岸懷著戀慕之情的是一個叫柳生十兵衛的學生，雖然是男性的名字但確實是個女孩子，她既是新陰流劍術的高手，也

是一名忍者。十兵衛的好友小步則是個心地善良的女孩。以這四人為中心，校內日日上演男孩與女孩的對決。有一次，山岸和袋小路喬裝成女醫，最後竟演變為不得不替所有女生檢查身體。還有一次，學校舉辦旅行，一行人前往溫泉旅館時，他倆不小心闖進了女浴池，女孩們就在眼前，使他們進退維谷。而十兵衛和小步愉悅地看著男生們困擾驚訝的模樣。在永井豪的漫畫中，女人總是集體行動，組成集團的她們露出裸體也滿不在乎，使男生們感受到嚴重的威脅性。《破廉恥學園》並不是一部男孩攻擊女孩的漫畫，無論在人數或劍術上女生都佔壓倒性的優勢，這是一部看她們戲弄膽小又粗心大意的男生，感覺似乎在玩一場幸福遊戲的漫畫。

山岸家是開肉舖的。在學期的最後一天，父親預期兒子的成績單數字肯定很難看，於是忙著做起準備——像射飛鏢一樣，把菜刀丟到吊起來的肉塊上。當兒子一回到家，迎接他的便是如暴風雨般飛來的菜刀。不過做兒子的也不是省油的燈，舉起要賣的乳豬腿用力揮舞，打算和父親單挑。不忍卒睹的十兵衛一類似的戰鬥在十兵衛家也是家常便飯。鑽研忍術是柳生家代代相傳的義務，有一次，十兵衛入贅的父親被可憐兮兮地吊在院子裡的樹上，當作眾人練習手裏劍的箭靶。不忍卒睹的十兵衛一救出父親，巨大怪物般的母親就出現了，再次把父親拿來當練習火焰術的實驗對象。

兩家都是荒唐可笑的家庭，不過《破廉恥學園》最有趣的是對學生行暴虐之能事的教師們。有一臉絡腮鬍，身上纏著老虎皮的大鬍子哥吉拉老師；將印著「丸越百貨」字樣圍裙當兜檔布穿的丸越老師；有斗篷底下全裸，只用槍帶和手槍遮住重要部位的通心粉老師。這些外表異於常人的教師會找各種藉口惡整學生，不是懲罰他們，就是搶走他們的食物。學生們也不甘示弱，他們

會試圖剝掉老師的奇裝異服，或將他們從教室窗戶推出去，嘗試以激烈手段反抗。教師們無一例外擁有幼兒性格，那既貪心又好色的本性往往為他們招來滑稽的敗北。《破廉恥學園》是一個男生掀女生裙子、學生脫老師衣服，將對方裸體放逐為樂的漫畫。

很快地，破廉恥學園學生與老師之間的對立愈演愈烈，最終引發了破廉恥大戰。幾個主要角色陣亡，校園淪為廢墟。永井似乎深深熱愛這種末日式的愉悅夢想，他的下一部作品《惡魔人》也大費周章地描繪了使人類滅亡的末日戰爭。

回到《破廉恥學園》，大戰的三年後，幸運倖存的山岸從小學中輟，直接繼承了家中的肉舖。

因為聽說妹妹麻美進入「聖哈雷亞卡學園」就讀，他便匆匆將切肉刀和便當丟進書包，決定和妹妹一起上學。十兵衛是那間學校新來的老師，她的目的是要驅逐世界所有不知羞恥的事。山岸和十兵衛在那裡用切肉刀與真正的劍展開對決。

同一時間，大鬍子哥吉拉一族突襲學園，目的是讓聖哈雷亞卡學園變成第二個聖哈連琪學園。幸好十兵衛擊退了大鬍子哥吉拉，但之後又不得不與隱藏在學園深處「打不開的房間」裡不小心跑出來的怪物老師決鬥。這個怪物大鬧校園，害十兵衛被聖哈雷亞卡學園開除。後來她前往地處偏僻的聖哈連琪女學園，再次成為那裡的老師。為了進入這所位於廣大美軍基地裡的女校就讀，山岸無法維持男人的身分，決定接受變性手術成為女生，但遭到妹妹麻美阻止……作者可能根本沒有做好整體構想，以即興發揮的方式創作，想到哪就畫到哪。一段荒誕可笑的故事引發另一段荒誕可笑的故事，一發不可收拾。

若說《破廉恥學園》肆無忌憚地將教師畫進漫畫，惹怒了全國的家長會，那麼後來的作品《亞馬尻一家》（あばしり一家，一九六九—七三）與《乞丐君》（オモライくん，一九七二—七四）就以更激烈的手法描繪做為社會邊緣人的主角，以邪惡與不潔為中心，展開種種令公民社會不悅的主題。

《亞馬尻一家》的主角是以有超能力的矮個子禿頭父親駄衛門為首的壞蛋一家。長子五衛門是個沒主見的大學生，次子直次郎是硬派不良少年頭目，老三吉三還是個小學生，不過也是製造炸彈的高手。唯一的女兒菊之助是個不讓鬚眉的國中生。故事的主軸就是這家人像歌舞伎《白浪五人男》一樣幹盡壞事的過程。真要說的話，其實作品並沒有統一的故事性，有時走科幻路線，有時變成海盜故事，有時又與怪獸有關，令人看得目不暇給。這一家萬綠叢中一點紅的菊之助粗心大意又愛冒險，動不動就陷入危機，家裡的男丁們只好團結起來前往救援，故事就這樣一集一集進行。

而菊之助是一個走到哪裡脫到哪裡的人。像是漂流到南海孤島時，一進入島上叢林，她立刻開心地模仿起女泰山。在擂台上和職業摔角手對決時，也立刻就被扯掉胸罩。連在夢中都在無人的海邊裸泳，游著忽然尿急，醒來才發現自己尿床了。在海底蓋了一棟別墅，因為誰也沒看見就穿上暴露的泳衣，對這樣的自己陶醉不已。菊之助就像是《破廉恥學園》裡的十兵衛，但以更自由、更解放的姿態呈現。若用今日席捲日本的意識形態詞彙來形容，那就是典型的「可愛」。

永井豪漫畫的特徵，是那些頻繁上場的裸體女性無不活潑開朗，散發幸福的氛圍。他筆下的每位女性都是天真無邪孩子氣的，欣賞自己的裸體並為此興奮喧鬧。她們隨心所欲地調戲被自己裸體吸引來的男性，對此樂在其中。雖然偶爾也會遭遇非法暴力，被不近人情地脫掉衣物，這時必定會有隨侍身旁的親衛隊男子前來拯救她們脫離困境。

《亞馬尻一家》的菊之助有一次參加了高中舉辦的打架大會。在著名的「天婦羅對決」上，對決男女必須全裸，身上裹滿炸天婦羅的麵衣後，站上架在巨大油鍋上的圓木進行對決。鍋中熱油沸騰，要是在這宛如走鋼索的考驗中失敗，立刻會被炸成人肉天婦羅。菊之助戰勝了十個人，將對手全部推入油鍋，自己卻也因為太疲倦而墜落。這時父親駄衛門發動超能力，將她瞬間移到自家浴缸，救了菊之助一命。裸體雖然意味著不設防，不過在永井的漫畫中，那經常也是被超凡能力拯救的必備條件。

永井豪在畫了《魔王但丁》、《惡魔人》及《暴力傑克》等一連串神學式的動作漫畫後，再度回到開朗校園漫畫領域，畫下《穴光假面》（一九七四—七八）。在這部漫畫中，他更全面採用「從全裸到救出」的公式，做為故事基本模式。

故事舞台是任務型校園「斯巴達學園」。校長是個戴面具自稱「撒旦腳爪」的詭異男人，學校裡的老師每天忙著對女生嚴刑拷打。她們被迫全裸，用繩子吊起來，接受生章魚或蟑螂的折磨。

就在這時，不知何處傳來奇妙的音樂，一個名叫「穴光假面」的謎樣女性登場。穴光假面身上也

一絲不掛，只在臉上戴著面具。她會在邪惡的老師們面前大張雙腿，施展密技「騰空大開腿」，因為近距離看見她性器官的人無不驚慌失措，她就趁機以雙節棍發動攻擊，順利救出犧牲者。不過，誰也不知道穴光假面到底是誰，沒有人看過她的真面目。雖然私處曝光了，長相卻從未曝光過。

學園教師們為了揪出她，不斷抓起無辜的人們拷問，但是每一次穴光假面都會現身救出犧牲者。

《穴光假面》最教人感興趣的地方，在於「女性匿名共同體」的問題。學生之中有人為了幫助穴光假面，喬裝打扮成她，和教師們對戰，也有人呼籲眾人脫下衣服全裸抵抗。最後，我們終於發現穴光假面並非單一個體，而是一個軍團。這段情節或許受到永井豪幼年時沉迷的白土三平影響。白土曾將猿飛佐助描繪成一個由複數忍者共同自治管理的軍團。

請大家回想一下，在《破廉恥學園》中，女生們總是成群結隊戲弄兩個男生。永井豪一直主張女性站在比男性優勢的地位，到了《穴光假面》，更明確顯示了「複數」屬性的重要。至今永井豪的漫畫，除了男性書迷外，更吸引許多女性支持的原因，或許就在這裡。

註1 聖哈連琪（聖ハレンチ）

聖哈連琪的哈連琪（ハレンチ，harenchi）即音同日文漢字「破廉恥」（はれんち，harenchi）。

姊姊的視線
妹妹的視線

樹村 みのり　Kimura Minori

1949 年 11 月 11 日－

樹村 Minori

一如前面提過的，《COM》上出現的女性漫畫家中最令人震撼的當數岡田史子，不過，除了她之外，還有兩位讓我留下強烈印象的漫畫家，那就是本山禮子和樹村 Minori。

本山漫畫的每一格裡都充滿熱情，角色頻頻逸出畫格，在整個畫面上盡情揮灑。她的出現使我感到震驚。她於《別冊少女 Comic》連載的《幹得好！墓場集團》（やったぜ！墓場グループ，一九七四年），畫風雖然絕對稱不上洗練，條理分明的描述也無人能及。每次回頭讀她的早期作品，我都會懷念地想起自己那聽著傑佛森飛船合唱團（Jefferson Airplane）與瓊妮・密契爾（Joni Mitchell）等美國西海岸音樂的高中時代。

樹村 Minori 生於一九四九年的埼玉縣，中學時代已在《RIBON》雜誌增刊號上發表短篇，發揮其早熟的才華。假設於一九六七年上大學，那麼她的大學生活正好就在校園抗爭的風暴下度過，比高中時參與過路障抗爭的我大四歲。儘管她只大我沒幾歲，這短短的年齡差距卻大大影響了我對樹村 Minori 的看法。這就是「姊姊的視線」。欣賞她的男性漫畫家不少，像是源太郎與江口壽史，在面對她的作品時總會下意識表現出「弟弟」的模樣。為什麼會這樣呢？事實上，就連抱持這疑惑的我自己也不例外。原因之一，或許是樹村 Minori 於二十歲的時間點，在一九六九年的《COM》上發表了一個叫做〈弟弟〉（おとうと）的短篇作品。

〈弟弟〉的敘事者是一個名叫幸子的年輕女孩。幸子有個小她兩歲的弟弟昇平。就讀國中的昇平總是活力十足，做事衝動又愛與人競爭，在學校裡是令人頭疼的問題學生。聰明但有幾分內

向的姊姊幸子對待這樣的弟弟毫不留情。故事裡雖然沒有明說，但姊姊應該是個文學少女。故事就在姊姊偶爾夾雜裝模作樣用語的懷念語氣下，描述弟弟如何隨著成長與自己產生距離。

童年時代，兩人和鄰居孩子們玩踢罐子，只要輪到昇平當鬼，幸子一定第一個跑出來讓他抓。輪到幸子當鬼時，昇平也一樣會第一個跑出來。而當幸子稚嫩的戀情受挫，昇平又會展現令人意想不到的貼心。後來這樣的昇平也失戀了，竟然宣稱自己要把所有精力拿來用心讀書，跌破眾人眼鏡。

幸子要離家到東京上大學那天，昇平不知為何故視若無睹，也不好好跟幸子道別就外出了……

〈弟弟〉的結局是傷心的幸子在前往東京的火車上，不經意發現昇平寫的信，出乎意料的，信中以認真的語氣寫著鼓勵的話語。一直以來只把弟弟當成毫無計畫性又野蠻的小孩，曾幾何時他已成長為懂得用儘管生硬但富有文學素養的修辭侃侃而談人生意義的大人。發現這一點，姊姊幸子笑得忘了自己正在搭車，幸福地思考起該怎麼回信才能讓弟弟知道自己讀了這封信，又能保住他的面子。

〈弟弟〉最劃時代的意義，就在於敘事者的角度。過往大部分的少女漫畫都站在年幼的可愛少女角度，以仰望「男性」的視線描述，而樹村 Minori 卻從完全不同的角度出發。她提出的，是站在年長者，也就是姊姊的角度，隔著一段距離看弟弟的視線。

〈弟弟〉，與樹村同一世代的漫畫家們多半以具實驗性質的畫風及主題活躍漫壇。然而試想，如果是宮谷一彥或岡田史子，他們將會如何處理無預這個新發現對我來說比什麼都新鮮。在《COM》，

警闖入漫畫中的弟弟和姊姊呢？畫下〈弟弟〉的樹村 Minori 絕對不會訴諸他們那種過於激烈的風格，相反的，才十八歲的她已經懂得如何凝視自己身旁等身大的他者。在發表〈弟弟〉兩年後的一九七一年，她再度發表了描述昇平眼中姊姊的作品──〈姊姊的婚事〉（おねえさんの結婚）。

話雖如此，樹村 Minori 的作品絕不只限定於家族主題。看看她在一九七〇年前後發表的作品，像是以里約熱內盧黑人少年為主角的〈狂歡節〉（カルナバル）或描述流浪憧憬的〈來自烏拉圭的信〉（ウルグアイからの手紙）等外國題材的作品也不少。就這層意義來說，她或許是想用自己的方式追求五〇到六〇年代水野英子開拓的這條路線──在少女漫畫這個領域中，水野是第一個堅信可以用各種世界文學為題材，超越種族與境界，描繪出強韌故事的日本漫畫家。

雖然水野可說是樹村的出發點，但樹村 Minori 在〈弟弟〉的隔年，一九七〇年發表的〈解脫的第一天〉（解放の最初の日）已遠遠超越水野設定的故事框架，是一部勇敢踏入道德迷宮的作品。這部短篇漫畫開頭以德文寫著獻詞「給 Herr Gerechtigkeit Kleinwald」，意思是「給正義的少數」。故事舞台雖然沒有明說，但看得出是第二次世界大戰中的奧斯威辛滅絕集中營。匿名的旁白在一切都過去後的現在，以第二人稱稱呼一個十七歲的少年。和前面提到的〈弟弟〉一樣，樹村 Minori 和其他漫畫家有所區隔的特色，就在於貫通作品整體的低聲旁白。主角在旁白的呼喚下，彷彿受到催促般開始說起自己的故事。

少年應該是出生於德國的猶太人。他與家人遭到拆散，被火車送往集中營，一到那裡就被剃成光頭。因為他會說德語，同胞中的大人便勸他當翻譯求生存。儘管如此，起初他仍因苦惱屈辱而不知所措，無法立刻做出決定。然而，在看到同胞受盡飢餓、疲勞與寒冷的折磨，籠罩在死亡恐懼下，他也漸漸改變了想法。

有一次，一個男人在他面前遭毆打，像一條破抹布一樣死去。少年想救他卻無能為力，為此深受打擊。他一邊挖用來埋葬毒氣室死者的洞，一邊自問為何只有自己能活這麼久，無法擺脫強烈的罪惡感。眼看其他人正在挨餓，只有自己像擁有特權般得到一碗湯，無法承受這個事實的他，在雨中偷偷將那碗湯倒掉。

喪失一切陷入絕望的少年，自願表示要為集中營效力。最後，他對剛來到集中營的人謊稱只要遵循集中營的規定就可放心生存。就算只有一瞬間也好，希望他們能遠離對死亡的恐懼。附帶一提，他隸屬的稱為「特遣隊」的組織，是真實存在於納粹集中營內的。後來奈邁施‧拉斯洛（Nemes László）執導的電影《索爾之子》就曾清楚描繪過這件事。

進入集中營第三年的春天，少年突如其來地被宣告獲釋，和其他倖存者一起搭上貨車，送往一般人居住的城市。貨車上還有其他幾個和自己一樣，為了活下去昧著良心背叛同胞，為集中營效力的「監視員」。看著他們，原本夢想再次迎接的都市生活，變得令少年感到痛苦不堪。想必他們將受到許多人同情，對他們遭受的痛苦表示共鳴吧。然而，如果有人問「為什麼是你？」，少年想必無法回答。自甘墮落協助了德國人的自己，有什麼辦法獲得道德上的正當性？儘管這麼

想，貨車仍無視他內心的糾結，離那個有鐘塔的城市愈來愈近。

樹村 Minori 在這部作品中運用了大膽的聲音處理及分鏡。最初兩頁畫的是火車抵達集中營，猶太人被按照性別分成兩邊的情景。直到這裡都以無聲方式呈現。下一頁是剃成光頭的少年和前輩猶太人的對話，第四頁是集中營員工發號施令的聲音。然後是匿名敘事者與少年的獨白。每一次轉換聲音模式時，畫面都會以連續幾個很長的縱向或橫向畫格呈現。

在除了旁白之外一片漆黑的連續幾個畫格後，忽然出現只有少年悲痛側臉的一格，接著是突如其來的跨頁，頁面上是巨大的畫格。從集中營釋放後的情節就沒有任何台詞了。搭上押送貨車的倖存者們只是無言地抱膝蹲坐，只有敘事者對少年說話的旁白：「……今天……釋放的」。旁白突兀地在這裡，翻到下一頁又是一個以巨大畫格呈現的跨頁，畫著貨車朝都市開去的全景。作品就在極為悲痛的矛盾下唐突結束。

二十歲的樹村 Minori 在執筆這篇作品時，依據的是哪些參考資料呢？她是不是在 ATG 新宿文化劇院看了重現集中營內悲慘狀況的波蘭導演安杰伊·蒙克（Andrzej Munk）所執導的電影《女乘客》（Passenger）？可以確定的是，作品中看得出受到猶太籍心理學家維克多·弗蘭克（Viktor Frankl）諸多影響。弗蘭克曾將自己在集中營生活的體驗寫成手記《活出意義來》發表。試圖追尋明明死了那麼多「好人」，自己卻活下來的意義是什麼。對倖存者的罪惡感描寫到鉅細靡遺的地步。

MISUZU 書房出版的弗蘭克翻譯書中，有一張令人印象極為深刻的照片。照片拍下納粹士

兵用槍指著一個頭戴報童帽的少年，正要將高舉雙手的他帶走的瞬間。〈解脫的第一天〉主角的外表就來自這張照片。在我的想像中，樹村Minori或許就在凝視著這張照片，想像倖存者的痛苦時，抓住了創作這篇作品的靈感。

即使最後集中營裡的猶太人獲得釋放，故事卻不因此畫成典型的美好結局，從作品名稱中的「解脫」這個詞彙所帶來的反諷感，就能看出作者的實力。若將樹村Minori視為少女漫畫家，這篇作品可說極其獨特，因此很長一段時間都未收錄進任何單行本。直到最近，得知中條省平編纂的《COM傑作選下集》（筑摩文庫）收錄本篇的消息，著實感到欣慰。

以少女漫畫家來說，樹村Minori的與眾不同之處在於她是一位透過作品談論當代政治狀況的作家。〈禮物〉（贈り物）就是其中一個例子。以下就將介紹這篇發表於一九七四年的作品。

〈禮物〉的故事舞台設定為一九六〇年代前半的某個地方都市。時值暑假，五個孩子帶著素描簿前往後山，故事就此展開。擔任敘事者的是五人中年紀最小的女孩。孩子們在山裡遇見一個男人，男人滿臉鬍鬚，衣著骯髒，親切地對他們說：「我等你們很久了。」

站在吹過草原的風中，男人所說的這句話帶有某種預言意味，對孩子們而言艱澀難解。男人和他們道別時，說自己是「危險人物」，還要孩子們別把見過他的事說出去。那天晚上，敘事少女的母親告訴她，「那個人是流浪漢」。據說他在後山住好一陣子了，會偷田裡的西瓜，也會生火堆，「盡是做些危險事」。後來，孩子們還是會跑去後山和男人見面，有一次警察出現，勸男

人離開。這時，敘事的少女才發現原來男人個子不高，是個矮小的人。男人最後把「禮物」埋藏的地方告訴孩子們，就離開了。孩子們到了指定的地方，挖開泥土，找到幾個用紙包住的玻璃碎片。故事就結束在這裡。後來又過了一段漫長的時間，敘事者描述了日後的他們。

「後來我們長大了。曾是孩子的我們長大了。我們之中有一個人，剛從羽田機場出發去留學。另一個人在一九七二年的二月時，在昏暗的山裡迷了路。我的哥哥則在學生時代的最後一年出去旅行，到現在還沒回來。」

所謂一九七二年二月「昏暗的山裡」，指的是聯合赤軍殺害同志之後挾持人質坐守淺間山莊，與警方展開槍擊戰的事件。作者在這裡簡短地對讀者們介紹了孩子們後來的情形。有人成為學者，踏上精英之路。有人脫離社會，下落不明。有人加入聯合赤軍，「半途迷路了」。儘管每個人兒時都拿到流浪漢送的名為「理想主義夢想」的禮物，卻各自帶著對這份禮物的不同解讀飛向世界。最小的那個敘事者，長大後和其中一個男孩結了婚，經常想起當年那個暑假發生的事。這裡用的就是妹妹角度的視線了。

樹村 Minori 在聯合赤軍事件發生的兩年後，於《別冊少女 Comic》上發表了這個短篇。用著若無其事的姿態。當時還是大學生的我，在我擔任家庭老師的女高中生家讀到這篇漫畫，震撼得說不出話。

很長一段時間，樹村 Minori 展現了出色的短篇編排功力。不過，她也在一九八一年發表了同樣出色的長篇〈海邊的該隱〉（海辺のカイン）。後來一直到現在，包括描述為日本憲法起草

獻力的貝雅特・西洛塔・戈登（Beate Sirota Gordon）傳記在內，樹村創作了各種不同風貌的作品。她雖然不是多產作家，對我來說卻是一位非常重要，宛如「禮物」的漫畫家。

我曾幻想過，如果由樹村 Minori 帶著「姊姊的視線」來畫中澤啟治的《赤腳阿元》[註1]，不知道將會如何呈現。

註1 《赤腳阿元》（はだしのゲン）

作者為中澤啟治（一九三九—二〇一二），一九七三年於《週刊少年 Jump》開始連載，是作者以自己身為廣島原子彈事件（一九四五）倖存者的經歷所創作的漫畫。

　　　姊姊的視線 妹妹的視線　樹村 Minori

治癒者

手塚 治虫　Tezuka Osamu

1928 年 11 月 3 日— 1989 年 2 月 9 日

手塚治虫

某天，名為頻毘娑羅的國王外出狩獵卻毫無收穫，這時他偶然遇見一個仙人，便命令部下追捕仙人並把他殺死。仙人在死前發出詛咒，說自己下輩子一定會前來殺死國王。國王立即後悔，並厚葬了仙人。然而，又有一個占卜師對國王預言，說王妃即將生下的王子長大後一定會殺死國王。嬰兒出生後，王妃試圖殺掉孩子，將他從高樓拋下。沒想到嬰兒只斷了一根手指，平安存活。

嬰兒被取名為阿闍世，在王宮中長大。只是這個國家的人都暗中稱他「未生怨」，意思是尚未出生就背負怨恨。他的性格兇暴，性好殺戮，內心充滿貪嗔憤怒。

阿闍世王子在得知自己出生時的祕密後立刻抓起國王，揪住母親的頭髮，舉刀想將頭髮割斷。幸好護衛士兵阻擋而無法見到國王。阿闍世知道這件事，將他軟禁牢中。王妃趕來搭救，卻被這時近臣醫師耆婆上前勸說，說從來沒有人對生下自己的母親用刑，王妃才能得救。但是仍然不給予國王衣服、食物與藥物，七天後國王就死了。

國王死後，阿闍世反而陷入深深的後悔。大臣們紛紛安慰他，但都徒勞無功。受後悔之念所困，阿闍世全身生瘡流膿，又髒又臭。皇后用各種藥物想醫治他，膿瘡卻愈發猖獗。他陷入恐懼，害怕會因自己犯下的罪愆，在死後墜入無間地獄。

這時耆婆再次提出建議，勸阿闍世去見悟得至高無上之道的悉達多，也就是佛陀，乞求佛陀教誨。聽了阿闍世的事，佛陀便說如果阿闍世無法得到救贖，自己就算花上再多時間也無法悟得終極之道。因為阿闍世代表的是至今仍未察覺己身佛性、深陷煩惱泥淖的人類。佛陀說完，便為了阿闍世入月愛三昧，全身散發強烈光芒。光照亮滿是污穢的阿闍世身體，膿瘡瞬間痊癒。阿闍

世萬分感謝，從此篤信佛陀。

這是《涅槃經》、《觀無量壽經》等大乘經典中皆能看到的知名傳說。日本也在親鸞上人主著的《教行信證》中有詳細的解說，聽過的人應該不少。甚至可以說《教行信證》就是一本從頭到尾都在討論阿闍世王是否該獲得救贖的書。就算阿彌陀佛已引領萬人前往淨土，還是會有幾個例外。比方說「五逆」，也就是殺害父親、殺害母親、殺害聖者，損佛毀佛之人及破壞教團者，犯下這五逆的人都無法前往淨土。在佛教這樣的教義下，殺害父親的阿闍世究竟如何獲得救贖，這個問題深深困擾中年之後的親鸞上人。他的結論是，只要在善師（善知識）下懺悔，即使是犯下五逆之徒，其惡也能從根源消除。有名的《歡異抄》惡人正機說，就是從這本《教行信證》中冗長的辯證演繹而成。

生於二十世紀的漫畫家手塚治虫也和親鸞上人一樣深受阿闍世王的故事吸引。從一九七二年到八三年，手塚花了十二年歲月畫下長篇漫畫《佛陀》，並在最終部分以自己的方式對這位惡逆之王的故事做出解釋。以下我將依循手塚翻案的內容來討探他的五逆救贖論，同時談談這對另一個未完長篇《火鳥》帶來什麼影響。

《佛陀》以主角悉達多（日後的佛陀）身為人類的成長及其最終解脫為中心，並由許多歷史上實際存在或虛構的角色交織，呈現出整體宛如一巨大曼陀羅的作品。其中關於阿闍世的部分從進入後半左右開始，包括中段偏離主體的旁枝故事在內，這個部分最終發展為佛陀最晚年的故事

核心。可見作者是如何將這個故事視為佛陀最後的考驗之一，也顯見這個故事在作品中的重要性。

故事概要是摩揭陀國的頻毘娑羅王曾在某一時期遇見佛陀，虔誠皈依。然而他同時也被狀似癡呆的修行者阿說示預言了即將於十五年後死亡的命運。國王為這預言感到痛心，二度試圖勒死剛出生的王子阿闍世。宮廷策士提婆達多利用這樁不幸，以花言巧語掌握年幼王子的心。日後提婆達多遇見佛陀，為之傾倒，開始懷抱為佛陀組織偉大教團的野心。

十年後，佛陀帶千名弟子造訪摩揭陀國，與頻毘娑羅王重逢。國王自知生命只剩五年，為此恐懼不已。阿闍世少年認為佛陀蠱惑父王，便試圖用弓箭殺害佛陀。雖然佛陀大難不死，勃然大怒的頻毘娑羅王還是把王子關進塔中。即使阿闍世對己身遭到的不合理待遇感到苦悶，但仍堅強求生。他愛上了來送飯的奴隸少女，得知她被父王處刑後，發誓要用一生來復仇。另一方面，佛陀在這段期間，親眼目睹與摩揭陀國為對立的拘薩羅國的釋迦族滅亡，身為釋迦族的佛陀陷入了深沉的絕望，便與少數弟子展開流浪生涯。

四年過後，被關在塔中的阿闍世十七歲了。現在會來看他的人只剩下提婆達多。這個絕世的陰謀家對阿闍世說，如果他想恢復自由，就必須讓國王退位，自己坐上王座。為此，提婆達多每天在頻毘娑羅的酒杯裡下少量毒藥，終於使他陷入癡呆狀態。阿闍世即位後，第一件事就是將先王軟禁於原本因禁自己的塔內，不給食物，任他自生自滅。只有王妃會去探望國王，她偷偷在自己身上塗滿蜂蜜，讓國王舔食，藉此保住性命。

佛陀再訪宮廷，得知提婆達多控制了昔日自己建立的教團。他又前往探視遭軟禁的先王，先王託付佛陀，請他救贖阿闍世後，便如預言所說的死去了。同時，企圖殺害佛陀的提婆達多也被過去自己準備的毒藥毒死。聽聞提婆達多的死訊，阿闍世把自己關在房中閉門不出。不過，事實是他無法再從提婆達多手中拿到藥物，因戒斷症狀而罹患腦腫瘤，不分晝夜受到激烈痛苦折磨，精神錯亂。

佛陀去找了阿闍世。「這個男人缺乏的應該是人的手帶來的溫暖。」佛陀如此判斷，把手指放在這過去曾想殺害自己的青年腫脹噁心的頭部。於是，阿闍世從痛苦中獲得解放，安穩地睡著了。佛陀一天用十二小時做這單純的動作，連續做了三年，阿闍世終於恢復得能露出微笑。對佛陀而言，這也是大大修復自己精神的行為。這位目睹族人滅絕，一度對梵的世界秩序感到絕望的修行者，從此明白人類卑微的內心也「棲宿著神」（即佛教教義中的「佛性」），在莫大的歡喜中宣告與梵和解，立誓要為眾生說法，直到死去為止。

有一次，佛陀一如往常安坐靈鷲山頂的岩石凹洞，對著聚集面前的人群說法時，已完全康復的阿闍世到來，接受關於慈悲心的教誨。對於將父王逼上死路的過去深感後悔的他，趴在大地上流淚，命令部下立刻著手為先王舉行盛大的國葬。這次重逢後，已屆高齡的佛陀病倒，在化為老人姿態的梵引導下，踏上新的旅程。

手塚治虫雖大致沿用佛典中阿闍世王的故事，但也在作品中創造了不少令人興味盎然的角

色。最主要的做法是刻意不讓包括佛陀在內的出場人物「聖人化」，而是將他們描寫為極具人性的存在。

比方說，頻毘娑羅王之所以對兒子阿闍世抱持殺意，原因不是來自前世因果的詛咒，而是出於人類對死亡的恐懼。此外，原本的經典中並未提到阿闍世意圖殺害佛陀的情節，手塚刻意安排這樣的事件，是為了將阿闍世塑造為不只弒父更毀佛，犯下五逆中雙重罪行的罪人。這樣的安排衍伸出的是同樣原本不在佛典中的「國王將王子關入塔中」及「王子愛上奴隸少女」兩椿小插曲。阿闍世對父親的憎恨並非源自前世因果，而是因為心愛少女遭處刑的現世恩怨。從小看寶塚少女歌劇長大的手塚值得注意的是，手塚在這裡試圖藉由阿闍世之口，探討對種姓制度原理的質疑。

肯定不乏創造這類通俗劇所需的想像力吧。

身為醫學博士的手塚留下包括《怪醫黑傑克》、《桐人傳奇》及《向陽之樹》等許多以醫師為主角的漫畫。手塚筆下的醫師經常一方面擁有超乎常人的技術及道德觀，一方面也會為醫學界的人際關係所苦，或在無法拯救他人時受絕望侵襲。現在若將《佛陀》也放入這系列作品來看，會發現與其說佛陀是宗教上的聖人，不如說就像實際存在過的耶穌，給人的印象更接近出現在民眾面前的治療之神。佛陀不是講述深遠教義的智者。最重要的是，他總下意識地進入陷入痛苦的人與動物的心中內側，透過與他者的融合找出痛苦的根源。手塚將這樣的他描繪為精神導師，是透過奇蹟保證對方救贖的賢者。他對臨終的頻毘娑羅王與受腦腫瘤所苦的阿闍世所做的，正可說是與民間療法專家沒有兩樣的事。

不過，手塚對阿闍世的解釋有他自己一套獨特的看法，這又與身為治療之神的佛陀的自我認知有關。在原本的經典中，佛陀與阿闍世王見面時，阿闍世已經對犯下的五逆之罪陷入深深的悔恨。雖然只有一霎那，但佛陀在這樣的阿闍世王面前發出光芒，這光芒療癒了他。在原典中，佛陀單方面地救贖了阿闍世，一方是悟道者，一方是陷入煩惱的凡人，兩者之間橫互著絕對性的差異。

然而，在手塚的漫畫中，救贖以雙重形式進行。佛陀連續三年堅持不懈地治療阿闍世，直到痊癒的那一刻，阿闍世才對自己殺害先王的罪愆醒悟，陷入激烈的悔恨之中。同時，由於一度目睹釋迦族滅亡，又看到教團因提婆達多而荒廢，佛陀原本深陷苦惱，不過，透過這長期治療的成功，使他再次湧起對眾生說法的意願。在這裡必須注意的是，佛陀終於察覺大宇宙中的每一個人身上都棲宿著神聖本質（佛性），因而覺醒。佛陀是透過對阿闍世的治療行為才重新有了這樣的認知。儘管題材來自佛教傳說，手塚的漫畫卻不拘泥於教義，展現出作家自己的人性觀，從這裡也能看出漫畫家天馬行空的想像力。

過去手塚治虫最為人所知的是《原子小金剛》、《森林大帝》等作品，真要說的話，《佛陀》是很少被人論述、在手塚作品中地位可以說比較偏向旁系的作品。但是，即使連載時刊登的雜誌換了名字，手塚仍堅持執筆，不惜耗費十二年歲月也要完成這部作品。這樣的《佛陀》在今後的手塚研究上，應該要被視為佔據更重要位置的作品。如此看來，《佛陀》真的該稱為手塚作品中

的旁系嗎？若以這部長篇作品為核心來理解他所留下為數龐大的作品，是不是更能從新的角度看出過去未曾看出的什麼？

在追求這個問題的答案時，我發現了一件很有趣的事，那就是比《佛陀》稍早執筆、卻因各種原因未能完結的另一個長篇《火鳥》。這部作品由十二個不同的故事組成（有些算法可能不一樣），每一篇都圍繞著一心追求不死不滅卻失敗的人類定義，展開跨越時空的故事。在此我想特別舉出第十篇〈火鳥‧異形篇〉，因為這篇作品在《Manga 少年》上從一九八一年一月號連載到四月號，正好相當於手塚構思《佛陀》中關於阿闍世王這段情節的期間。

〈異形篇〉的背景是日本戰國時代，結合八百比丘尼傳說和時空交錯的科幻情節，是一部一百頁左右的中篇漫畫。

位於見崎的蓬萊寺有位名為八百比丘尼的尼僧，八百比丘尼能為造訪寺院的百姓治病。不可思議的是，她外表看來永遠不老，只要她用藏在本堂佛像後方的奇妙的鳥羽毛放在人們身上，創傷就會立刻痊癒。某個暴風雨夜，名叫左近介的年輕武士來到寺院，一刀斬殺了比丘尼。事實上這名武士不是男人，而是由武將父親一手養大，接受嚴格劍術訓練的女人。左近介痛恨著扭轉自己一生命運、殘虐無比的父親，因此前來殺死救治了病父的比丘尼。

在她殺了比丘尼之後，寺院周圍的時空忽然出現扭曲，在下手殺害比丘尼的剎那之間，時間回到三十年前。儘管左近介嘗試逃出這個空間，卻一次次以失敗告終。不知比丘尼已死的大量病人及傷患隔天仍一如往常造訪寺院，倉促之際，左近介只能假扮為尼僧，拿起鳥羽毛模仿治療。

民眾因痊癒而欣喜，比丘尼更是聲名遠播，連聽到傳聞的妖怪之流也來要求治療。漫長的歲月過去了，不知不覺中左近介發現自己的外表變得跟八百比丘尼一模一樣。某天晚上，一隻發光的鳥來到左近介身邊，對她闡明生命的奧秘。在這個世界中，比丘尼被左近介殺死又復活，必須永遠不眠不休治療眾生，這就是她的宿命。不久，在一個同樣的暴風雨夜，年輕武士來到寺院，一刀斬殺了她。

對父親的憎恨、以自我犧牲為前提的民間療法、超自然的永恆生命、死亡與重生……〈異形篇〉的許多元素都和《佛陀》中的阿闍世故事主題相仿。犯下惡事的青年因為某種原因接受民眾跪拜，朝獻身式的治療行為邁進。漸漸地心中產生悔悟之念，化身為不畏自我犧牲的存在。儘管描述得極為簡化，但左近介這個角色可說是具有阿闍世與佛陀雙重性格的人物。呼應《佛陀》中賢人梵翁的，自然就是繼承了超自然女性形象的火鳥。

其實在《火鳥》中，這隻鳥出現於各種地方，長篇大論地說明著宇宙與生命的本質。所有登場角色都只能單方面接受這個超然存在傳達的意旨，不可否認也造成了長篇漫畫給人鬆散的印象。發光的鳥羽毛就是佛陀發光的超凡聖體，事實上這正是創作《佛陀》時的手塚試圖迴避的畫面。

如果說《佛陀》有優於《火鳥》的地方，那就是包括主角佛陀在內，每一個角色的思考迴路都達到了一定程度的說服力。這樣的差異讓《佛陀》得以完整，而《火鳥》只是未完的作品。不、說得更正確一點，當《火鳥》在最開頭的地方讓展現宇宙真理的鳥宛如結論一般出現時，故事就

已失去非結束不可的契機和必要性了。對手塚治虫來說，《火鳥》的執筆或許就像〈異形篇〉中八百比丘尼的治療行為，是一個永恆不會結束的工作。

漫畫中的大乘

バロン 吉元　Baron Yoshimoto
1940 年 11 月 11 日－

Baron 吉元

日本漫畫中，有誰描繪過藍領階級的年輕人嗎？

我第一個想到的是 Big 錠，他一直持續描寫以成為專業職人為目標的年輕人故事。初期的池上遼一也曾畫過被遺忘在社會角落的青年真實的孤獨，不過，要說有誰能在近代日本這個歷史的洪流中，以理想與欲望夾縫間一邊煩惱一邊堅強生存的人們為主角，將這些角色不分好壞地照單全收描繪出來，建立起一個眾生世界的，大概只有 Baron 吉元了。

Baron 的世界一方面謳歌崇高理念與純愛，另一方面也同時充斥髒話和色情歌曲。他的漫畫就像個倉庫，收藏了今日已被遺忘一大半的庶民文化。他用端正筆觸描繪的世界中有美得無與倫比的美女，也有與其以「面貌」不如以「面相」來形容更為貼切、成群倔強不屈的男人。過去，中里介山曾用「大乘小說」取代「大眾小說」來形容自己的作品《大菩薩嶺》（大菩薩峠），若容找在此束施效顰，我也想用「大乘漫畫」來形容 Baron 吉元的漫畫。

Baron 吉元本名吉元正，生於一九四〇年，父親是舊滿州國的職員，他本人則在鹿兒島縣指宿市長大。只要讀過他的代表作《柔俠傳》（柔俠伝）系列，就知道在九州度過的少年時代對他而言有著決定性的意義。他十八歲前往東京，進入武藏野美術大學學習油畫，卻又按捺不住對漫畫的熱情，從大學中輟。擔任橫山正道（横山まさみち）註1 助手後，於十九歲時以貸本漫畫家身分出道，同時進入插畫家長澤節所創辦的長澤節設計學院（Setsu Mode Seminar）學習。很久以後，當他在描畫主角的全身畫像時，從長澤節身上受到的影響往往不經意地流露出來。

一九六七年《漫畫ACTION》創刊，吉元正用 Baron 吉元的筆名接連在上面發表了許多作品。

明明取了個洋味的筆名，當時那些短篇如〈撲克臉〉（ポーカーフェース）、〈賭徒阿金〉（勝負師金ちゃん）都給人直接將日活電影搬上漫畫雜誌的印象。從他使用大量塗黑技法使人物陰影對比強烈宛如浮雕，與令人驚愕的擬聲詞用法等等，都可感受到美式漫畫對他的影響。

Baron 吉元的特色，從一九七〇年推出的《柔俠傳》系列開始顯現。這部大河漫畫前前後後描述了從明治到昭和時期一家四代生於柔道、實踐俠義的男人們的故事。其規模之大，登場人物之多，大概只有白土三平的《忍者武藝帳》和《神威傳》可與之媲美。不過 Baron 吉元同時也執筆《咚龜野郎》（どん亀野郎）、《打手》（殴り屋）、《高中四年級》（高校四年）等長篇，還發表了親鸞上人、宮本武藏及西鄉隆盛等歷史人物的傳記漫畫。除了漫畫之外，又以「龍萬次」的雅號發表了不少繪畫作品。

Baron 吉元漫畫的一大特徵是，主角幾乎都是地方出身的藍領青年。他們懷抱雄心壯志，有時也會受挫，但仍重新振奮精神努力活下去。也會為無法發洩的性慾苦惱，而在煞費苦心終於尋得美麗的戀人後，卻因為容易緊張又純情的天性而頻頻搞砸戀情。

為了忘記失戀的心痛，他們選擇朝武道、料理或俠義之路邁進。這方面的作品有《姿三四郎》、《人生劇場》及《青春之門》（青春の門）等等，為近代日本大眾小說中一貫描寫的年輕人成年儀式帶來嶄新的變奏。不過，以 Baron 的作品來說，絕對不可遺忘的是他所描繪的年輕人並非受到世人矚目的類型，而是還站在累積實力的位置、在貧困又無依無靠的狀況下，仍然奮

力生活的人們。

短篇集《十七歲》的主角多為中學中輟的勞工。他（她）們有的是新幹線車內的販售員，有的是東北小鎮上以色情服務為賣點的理髮師，有的是沒女朋友的孤獨自衛隊軍官，有的是受歡迎的泡泡浴女郎，有的是觀光巴士的導遊。在此我想舉短篇集中一篇令人印象深刻的〈沙拉之詩〉（サラダの詩）為例。

〈沙拉之詩〉的主角阿吉是剛進池袋酒店「Down Town」廚房的見習廚師，總是被年長的主廚叱喝，整天不是幫兩個前輩廚師跑腿就是忙著洗碗。原本廚房已經夠狹窄了，酒店小姐和少爺們還不時跑進來抽煙休息，不管什麼時候都很擁擠。客人的點餐多得忙不完，只有表演脫衣舞秀的時間才好不容易能喘口氣。這種時候，兩個前輩廚師總會溜出廚房偷看表演，每次都挨經理罵。只有阿吉一個人在默默洗碗，因為頭牌小姐加代一定會趁這時後來到吧檯休息。

勤奮磨練技藝有成，阿吉做的馬鈴薯沙拉終於獲得主廚認可，在酒店小姐們之間也受到好評。只不過，這一年來酒店發生了各種事件，有少爺傷人事件、經理挪用公款事件還有樂團吸毒事件。但對阿吉而言最震撼的，是愛慕的加代小姐遭人刺殺的事件。報紙社會版上加代的大頭照和平時看到的她差異之大，令阿吉錯愕不已。不久後，兩名前輩廚師跳槽到等級更高的餐廳去，廚房裡的戰爭仍未停歇，因為還必須準備慰勞酒店員工的宴會餐點。為什麼只有自己非得全年無休地工作不可呢？阿吉在絕望的心情下頹坐廚房地板，偷偷把店裡原本要拿來販售的香檳喝乾。阿吉有生以來第一次喝酒，醉得一塌糊塗睡

著了。最後是暗戀阿吉已久的另一個酒店小姐，在下雪的深夜裡攙著他走在街角的畫面。

透過〈沙拉之詩〉這個短篇，我們可清楚看出 Baron 吉元有一雙擅長觀察人類的眼睛。話雖如此，在作品中動不動就跑出來的「蛋蛋」兩字也實在太好笑了。用鹽搓揉海參的時候就說「使勁搓、使勁搓，差不多要搓到蛋蛋硬起來那種感覺」。攪拌美乃滋時又說「要像打手槍那樣做」。遵照老派主廚的指導，阿吉學會了烹飪的基礎。不過他才十七歲，還會因為聞到小姐香水味而嗆咳，也會做出看到她們大濃妝時勃起，而得用冰水讓「蛋蛋」冷靜下來的蠢事。

方言、髒話、諧音冷笑話和罵人的詞彙，若要比這方面的功力，日本應該沒有一個漫畫家能比得過 Baron 吉元。在他的許多作品中皆可看到東北方言及小倉方言、熊本方言、薩摩方言等各式各樣的九州方言。此外，在嚴肅的情節後一定會出現小丑型的角色，發表一段出人意表、用粗鄙詞句替換既有歌曲歌詞的即興歌。

《昭和柔俠傳》（昭和柔俠伝）中，主角是一個退伍士兵，他在新橋黑市對路人叫賣色情照片，聽聽他是怎麼介紹的吧：

「這一招、那一招，差不多要開始四十八招。日落的瀨戶船進船出，用你的竿子慢慢向前推進吧。顫抖的竿子令人擔心，不過一對一就沒問題。從梯田的堤防上滑下來，年幼的你只用雙腿摩擦就哭了。」

《高中四年級》中，整天打架，個子高大的壞學生竟然當上了學生會長，在模範生美少女面

「半年前倒是幹過，一年前就沒幹過了♪說是小豆很大的女人？這裡多得很啦，抱歉喔，去找別人合體吧，港邊的洋子，側著合體、側著合體。」

若是說到罵人的話，《打手》裡流氓在脫衣舞廳找碴時，對脫衣舞孃說的話則堪稱一絕：

「妳這傢伙在幹嘛啊？當自己是河馬吐泡泡嗎？從動物園來的嗎？妳這傢伙！模仿熊吐舌頭做什麼？」

這類叫賣詞或即興歌的背後，其實仰賴深厚的大眾色情文化支撐著。像是《昭和柔俠傳》裡從少年院逃跑、住進合氣道道場的少年勘一，隔天早上發現道場場主在自己枕邊揮毫寫了些什麼。原來他寫的是祈求少年平安成長的咒語，只是那咒語卻是以一連串與女性器形狀相關的俗稱組成。Baron說的故事背後，始終都能看到這類庶民文化。

說話者的五官長相也對應著言語腔調的多樣性。在Baron的漫畫中，角色除了大剌剌叫囂或哼唱著平常人不會在正式場合用的遣詞用字外，另一方面，這些登場角色的長相特徵也經常被描繪成超乎常人的猙獰、兇惡，甚至是怪異或滑稽。從男性演員片岡千惠藏到伊藤雄之助、女性演員淺丘琉璃子到風吹純，Baron筆下出現許多與演員明星長得一模一樣的人物。一方面有彷彿從杉浦茂漫畫中跳出來的流氓配角登場，一方面又有宛如日活動作電影裡小林旭、渡哲也或高橋英樹那樣的帥哥明星出現，展開一場又一場精彩的動作戲。有的讓人聯想起電影《七武士》，有的又突然模仿東映俠義電影中的打鬥場景。

Baron 吉元的漫畫像是一塊由 Baron 吉元本人豐富電影視聽經驗混合而成的合金，其文體風格的雜種性及多元性無人能比。使人大感興趣的點便是，能從作品中看出他年輕時鑽研的軌跡。

細看 Baron 吉元描繪的人物細節，會發現許多其他日本漫畫中幾乎不可能看到的紋路及表情。不言可喻，正如先前所提及的，這是受到美式漫畫影響的結果。

在 Baron 的漫畫裡，總是有一位萬綠叢中一點紅的女性角色。儘管作品中多的是各種奇怪長相的男人，宛如從美人畫中走下來的美女卻不知為何一定只會有一個。她總是純情、無暇而聰明的。這位典型的女主角，在一番迂迴曲折之後，一定會和鄉下來的專情男主角兩情相悅，進而結合。這部分的情節 Baron 從不做任何嘲諷，光明正大地走王道戀愛故事路線，他之所以稱得上大乘漫畫家的祕密也就在這裡。

《柔俠傳》系列指的是《柔俠傳》、《昭和柔俠傳》、《現代柔俠傳》（現代柔侠伝）、《男柔俠傳》（男柔侠伝）、《日本柔俠傳》（日本柔侠伝）和《新柔俠傳》（新柔侠伝）這六部作品的統稱。

這部大河物語描述柔道家族柳家上下五代人的故事，從日俄戰爭勝利，全日本歡喜沸騰的一九〇五年，年輕的勘九郎在道場打敗父親柳秋水後，再度以打倒柔道界總部的講道館為目標而前往東京開始說起。之後描述勘九郎的兒子勘太郎成為戰鬥機飛行員，再一路繼續描述第四代勘一和第五代勘平的故事。本章因為篇幅的關係，只集中探討第三部《現代柔俠傳》。

《現代柔俠傳》的故事是於日本戰敗後，年幼的勘一在化為一片焦土的東京成為孤兒的地方展開。不久，勘太郎從南方歸來，但別說兒子勘一，連當上隨軍護士的妻子朝子都下落不明。身為俠客的勘太郎努力振興鬼勘一家，為守住在淺草擺攤的權利而奮鬥。而朝子被敵對黑道組織的手下監禁，還被強迫成為情婦。勘一則因為打劫流浪漢而被關進少年院，但很快便逃脫並加入了馬戲團，隨團從一個地方輾轉流浪到另一個地方，因緣際會成為熊本某柔道家的弟子，繼續原來的柔道修行之路。朝子逃離黑道組織瀧村組，在警視廳找到工作。成為女警的她就這麼與在路邊做生意的勘太郎重逢。勘太郎因戰爭時開戰鬥機的技術高明，在剛成立的航空公司重新找到工作，成為活躍的國際線機師。隨後，一家三口重新聚首，然而勢力遍及全國的暴力組織鐵心會卻逐漸找上勘太郎，對他們一家造成威脅。

故事前半段是戰後混亂社會中的一齣通俗劇，要說荒謬可笑，或許確實沒有比此更為荒謬可笑的漫畫。不過到了後半段，《現代柔俠傳》開始帶點社會派的色彩，從一九六○安保鬥爭到九州礦坑勞資爭議，對這時代的日本史做出縝密的敘述。同時，鐵心會這個組織成為執政黨走狗，協助推動白色恐怖並破壞罷工活動，已成長為堂堂武道家的勘一為了與之抗衡，以一身皮衣墨鏡的裝扮果敢迎戰鐵心會。

Baron 吉元在《現代柔俠傳》後半的描寫，主要以日活動作電影及青春電影為基調，處處可見從白土三平《忍者武藝帳》借來的故事大綱。比方說熊本富裕牧場的獨生女小茜勤奮照料小豬，還和造訪牧場的勘一一起騎馬馳騁山野的模樣，就幾乎是小林旭主演系列電影《候鳥》（渡り鳥）

的世界觀。然而，勘一在白色恐怖中壯烈犧牲，消失無蹤。就在眾人謠傳勘一已死之際，和他一樣戴墨鏡、穿黑西裝的替身接連出現，將敵人打倒。最後勘一復活，前去與小茜相會。他身旁的七位武士在瘋女的歌聲中，於眾人目送下出發戰鬥。只要是《忍者武藝帳》的讀者，看到這一幕一定會聯想到影丸與影一族、螢火及明智十人眾的故事。

從六〇年代掌權者針對安保鬥爭發表的談話到礦坑勞工的抗爭，以動盪社會為背景描述武道家青年的故事時，Baron 或許在不知不覺中重新改編了白土三平的忍者故事也說不定。

美女與惡漢、色情歌曲與革命歌曲、黑道流氓的鬥爭與學生運動的派閥之爭……《現代柔俠傳》描繪的是一個廣大的世界。Baron 將那荒謬可笑的一片混亂直接融合成一幅曼陀羅畫般的眾生相。正因他始終稟持不分好壞的態度細密描繪萬人的理想與欲望，我才想將他的作品稱為「大乘漫畫」。

註1 橫山正道（橫山まさみち，一九三〇－二〇〇三）

日本漫畫家，作品以成人向、歷史類型的漫畫為主，代表作為《幹勁滿滿》（やる気まんまん）。

専業人士的宿命

ビッグ 錠　Big Joe
1939 年 10 月 17 日－

Big 錠

若要描繪瘦弱寒酸，一臉憂鬱的日本人，大概無人能出柘植忠男之右。那麼，又有哪個漫畫家擅長描繪享盡現世快樂，沉溺鄙俗欲望，又符合腦滿腸肥庶民形象的日本人呢？

是山上龍彥？不，他的作品批判味重了一點。是Baron吉元？不，他對庶民的觀察雖然仔細，但惡人到了他的筆下，有時還是會被畫成善人。那麼是政岡稔也嗎？沒錯，他的路線確實很接近了，但作品中還是看不到貪婪重欲的人。像這樣一一列舉漫畫家的名字時，我忽然想起Big錠的存在。

那一口遮掩不住的大阪腔、過度荒謬可笑的設定，還有滿不在乎自稱「老子」的衝動純情少年主角。

失敗與勝利、屈辱與榮耀、職人性情與失控的創意點子總是在Big錠筆下的世界裡同時並存。故事內容毫無例外的，全是一場又一場的勝負對決。判決最終勝負的不是擁有最高權威的專家，反而經常是天涯孤獨的浪人高手，或是只站在遠方旁觀的匿名庶民。

《釘師阿三》（釘師サブやん）的小鋼珠、《菜刀人味平》（包丁人味平）及《一把菜刀滿太郎》（一本包丁滿太郎）的料理、《大棟樑 寺院建築工匠·西岡常一青春傳》（大棟梁 宮大工·西岡常一青春伝）的寺院建築，再加上短篇集《工作祭》（仕事祭）裡描繪的詐欺師，這些作品的架構都不出上述原則。從本質上來說，Big錠筆下的世界可以說是少年的成年儀式——主角在經歷峰迴路轉的境遇後，認同並接受了原本抗拒的傳統價值世界觀。並透過與父親或師父的和解而覺醒，確定自己的本分。Big錠的漫畫追求的只有一件事，簡單來說，就是「如何成為專

業人士」的問題。

Big錠一九三九年出生於大阪，高中時以貸本漫畫《炸彈君》（バクダン君）出道。後來他來到東京，發表了《少年King》（少年キング）和《再見櫻桃》（さよならサクランボ）等作品。不過，當時一起畫漫畫的夥伴川崎伸已經以《大平原兒》（大平原児）及《巨人之星》等作品大受歡迎，相較之下，不受賞識的Big錠則度過了黯淡的六〇年代。

一九七一年，他開始在《週刊少年Magazine》上連載《釘師阿三》。這部由牛次郎擔任原著的漫畫，以過去漫畫界，或說整個戰後日本社會都未曾重視過的小鋼珠業界為舞台，描繪少年主角在這個領域奮鬥的故事。

一九七三年，Big錠繼續與牛次郎聯手合作，開始在《週刊少年Jump》上連載《菜刀人味平》。這也是漫畫史上第一次以廚師學徒為主角的漫畫，獲得極高的人氣。這套漫畫不只成為今日料理漫畫的鼻祖，為此一領域確立穩固的地位，還被翻拍成電視劇，也成為廚師對決型綜藝節目的原型。

後來，Big錠脫離牛次郎的原著，開始畫起原創的料理人漫畫。進入八〇年代後，他又陸續發表了《一把菜刀滿太郎》、《相撲菜刀十番勝負》（ちゃんこ包丁十番勝負）等作品。很快地，Big錠更拓展領域，從寺院建築工匠畫到陶藝師，描繪起種種日本傳統藝術職人的故事，同時也發表了以街頭賣藝人、詐欺師等年輕人為主角的短篇小品。

基本上，Ｂｉｇ錠筆下的世界就是專業職人的世界。那甚至不只是在嚴格師門制度與規矩下通過嚴苛考驗及格的少數者，而是以類似一脈單傳的方式傳授技藝，這樣更為封閉的世界。不過，偶爾總會有個衝動自負，倔強不服輸的少年不小心闖進來。

在引起周遭種種問題，終於被逐出師門後，少年四處流浪。到這裡為止是故事的出發點，接下來，獨自踏上修行之路的少年因天生輕率的個性屢屢遇上麻煩，一再面臨與強敵的對決，故事主軸就此正式展開。事態永遠緊急，每一次少年看來都沒有勝算。

幸運的是，少年總能靠著異想天開的創意和忽然出現的救星克服困難。漸漸地他累積了經驗，也能認同過去師父口中那些對他而言不合理的教條規範。終於與傳統達成和解的他，決定成為年輕的繼承者。

從《釘師阿三》到《一把菜刀滿太郎》，Ｂｉｇ錠的漫畫大致上都符合這個大綱。從日本少年漫畫中已定型的「拼命奮鬥」主題中，崛起了這種極端特異的類型。然而，他的漫畫最大的魅力並不是這些少年的修行過程。

Ｂｉｇ錠筆下的世界裡最有趣的是，是主角遭遇的各路敵人與對手，他們都各有特色，圍繞著他們世界的，從詭異噁心到荒謬可笑都有，以下將舉幾個例子說明。

《釘師阿三》講的是在東京澀谷小鋼珠店工作，剛滿二十歲不久的青年茜三郎的故事。他每天握著一把小釘鎚，一台一台調整小鋼珠台的釘子，工作到深夜。只要機台業績不好，看似中國人的老闆就會威脅要開除他。

小鋼珠店最怕的是用作弊手段獲取大量鋼珠，破壞店內生意的老千。老千們身懷各種密技，有的會在手裡暗藏小磁鐵，用來操弄鋼珠走向，有的擅長拿蛇信般柔軟的鐵絲插入機台動手腳。倒據說東京某處有個這類老千的祕密基地，他們在那裡進行祕密訓練，研究開發各種作弊手段。倒楣的是，阿三工作的店也成為這個祕密組織的目標。

某個狂風暴雨的夜晚，受老千頭目操控的一般客人化身暴徒上門砸店，令阿三的右手受傷，再也無法自由活動。從此之後，他一直在地下世界累積身為釘師的實力，等待復仇機會。這段情節可以說是某種貴族落難記，換句話說，就是身分地位高尚之人在年輕時持續顛沛流離生活，最後終於奪回身分地位的故事模式。

當阿三陷入如此困境時，默默對他伸出援手的是孤傲的職業小鋼珠師——美球一心。這個活脫脫像是來自東映俠義電影的中年男人，因為彼此的師父曾經是宿敵，因而找上阿三對決。然而，有時這個性情高潔的男人也會代替右手行動不便的阿三握起釘錘，展現一手高超技術。

Big錠的漫畫最令人激昂的場面，往往在宣佈對決訊息後，遍佈全國各地、高深莫測的強敵集結，打算前來挑戰主角的橋段。

以《釘師阿三》為例，做事衝動的阿三為了與宿敵美球一心對決，不假思索地在自己工作的小鋼珠店門口貼了金紙。金紙代表釘師對所有職業小鋼珠師發出的戰帖，全國各地聽到消息的職業小鋼珠師紛紛集結而來。得知傳說中的「金紙對決」在此舉行，烏合之眾於開店前聚集門口，

電台也來實況轉播。前來挑戰的職業小鋼珠師們從名字到服裝、氣質都各有千秋。

首先是扯著嗓門進場，滿臉鬍鬚，一眼戴著眼罩，揹著一個巨大僧侶袋的巨漢。這個外表粗魯的男人自稱「北海道的無法虎」。接著來的是戴墨鏡、剃高鬢角，身穿黑色襯衫，脖子上掛著一串浮誇項鍊，一看就是黑道流氓的男人，他是鳥取來的「小跑步七五郎」。然後是頭戴平頂草帽，腳踏雪屐，纏著束腹的「釜崎通天閣」。還有紅鼻暴牙的小個子男人「赤城鶴吉」，以及嘻皮笑臉，操名古屋腔的「公子哥阿政」，濃眉易怒、重禮儀講義氣的「金澤飛車常」，用揹巾背著嬰兒笑咪咪入場的「河內阿蝶姊」等人。這些職業小鋼珠高手一字排開，在得知阿三如此年輕後對他嗤之以鼻。從這裡可以看得出來，Big錠在描繪這群職業高手時，有多麼樂在其中。

然而，擋在這群人面前的是來自諏訪的「盤石愚庵」。這身形高大的僧侶脖子上掛著用來與小鋼珠同樣尺寸的玉珠串成的念珠項鍊，一邊唸佛一邊露出得意的笑容。在他之後上場的還有來自橫濱的「美利堅關羽」、來自高松的「Tramper阿健」、來自松山的「育兒岩鐵」等人。和阿三對決的敵人多達將近三十人，不只如此，他們每個人都擁有像是「燕子歸返」或「二連流」等獨門密技。

阿三用他自豪的調釘技術接二連三打倒強敵，不料卻在對上盤石愚庵時，情不自禁讀起後者出示的小鋼珠聖典《穴破經》，深深折服於其中深奧的道理。至此，愚庵宣稱勝負已定，展露一手名為「正村昇龍」的密技，瞬間，整間小鋼珠店內陷入蕭穆的沉默。

這時，阿三真正的對手，職業小鋼珠師美球一心以一身和服之姿登場，對愚庵深深一鞠躬。

原來昔日阿三的師父與一心的師父曾有一場金紙對決之爭，這場宿命的對決也成為今日美球必須與阿三對決的原因。

在眾多小鋼珠師的觀看下，一心在鋼珠台前坐定，阿三也用苦心思索得出的「玉剪」技法調整釘子，卻被一心以「昇龍」絕技擊破。事實上，在兩人的師父當年那場對決之後，愚庵內心懷抱複雜的情緒。「昇龍」已被指定為禁止使用的招數。看到眼前彷彿重現昔日對決的這場勝負，

在描繪這段情節時，由於一心每打出一顆珠子就會做一段說明，使得這場對決足足用了超過三十頁的篇幅描寫。儘管如此，讀者讀來絲毫不覺拖泥帶水，在 Big 錠以理論化（？）方式描繪小鋼珠競技時，從中可看出他身為漫畫家的深厚功力。

阿三一度居於下風，不過，他立刻發現自己還有三十秒的時間，於是奮力舉起釘鎚，只調整了一根釘子。這麼一來，竟成功封鎖了「昇龍」的攻勢。與一心的這場對決，阿三獲得最終勝利。這時，他伸手指向鋼珠台邊

一心面露難以言喻的笑容，看著眾人歡喜地將阿三抬起來慶祝。原來就在眾人將注意力放在金紙對決的當下，這間店已經成為老千集團的目標。故事也從這裡開始更加大幅展開。

在《一把菜刀滿太郎》中，這類對決演變得更為熾烈。故事中舉行了名為「全日本飯糰選手權」的競賽，主角滿太郎面臨與各路料理高手的對決。

身為東京舊市街炸豬排丼店小老闆的滿太郎其實有個競爭對手，她是守護傳統日本料理的示

條流繼承人，美少女味味。然而有一天，兩人身邊出現了一個打著「裏示條流」名號的怪人伊賀谷玄人，對示條流的正統性遞出挑戰書。如此一來，三人之間便形成了三方對決的關係，進而舉辦‧場決定誰才能做出日本第一飯糰的公開競賽。會場正是（現在已經不存在的）國立競技場。

玄人用直昇機運送活鱒魚到競技場，當場開腹取出活生生的魚卵製成魚子醬，做成極盡奢華的飯糰。手頭沒有像樣食材的滿太郎以取巧方式克服難關，順利打敗玄人。

不過，勝負並未就此決定。來自全國的飯糰職人高手紛紛趕往競技場，要求參加決賽。這些高手包括「三色飯糰葉月屋三郎」、「帶骨飯糰黑牛十兵衛」、「蟹肉弁慶飯糰北海阿政」、「鹽辛飯糰鹽辛三兄弟」……於是，味味與滿太郎被迫面對這些標新立異的料理人，展開一場又一場的激烈對決。漫畫家對這些高手外表的描繪也是值得一看的重點。

當滿太郎以香米捏成的飯糰勉強打贏一仗，還來不及喘口氣，一個名叫「壽喜燒男爵」的挑戰者又對他下了「日本第一壽喜燒」的戰帖。壽喜燒男爵搭乘牛頭造型的特製火車抵達山形車站，與滿太郎展開對決。這段情節與擁有「忍壽喜」密技的伊賀忍者集團扯上關係，就這樣展開一場又一場沒完沒了的料理競技……

Big錠在料理漫畫史上扮演非常重要的角色，最重要的一點是，他為日本漫畫界帶來料理漫畫這個嶄新主題。此外，他也是用各種職業描繪日本職人傳統價值觀與繼承主題的第一人。

八〇年代，白土三平曾想在《神威外傳》（カムイ外伝）嘗試一樣的挑戰而受挫。Big錠以只有他才描繪得出的形式，成功創造出活在俗世快樂與利益中的庶民樣貌典型。

話雖如此，很長一段時間，一直沒有任何漫畫評論家正面看待他力陳的那個粗俗暴亂的世界。據我所知，第一個給予Ｂｉｇ錠正面評價的漫畫評論家是吳智英。

不過，我認為Ｂｉｇ錠筆下小鋼珠業界與料理業界對決中呈現的荒唐可笑，才正是他最出色的地方。各界高手齊聚一堂，各自展現絕招競技，Ｂｉｇ錠將這在六〇年代忍者漫畫中常見的光景，成功地重現於今日大眾消費社會之中。在他之後的美食料理漫畫家們，頂多只能忙著將原著中的種種烹飪知識視覺化，沒有人能像他一樣達到如此極端荒誕又幽默的境界，這就是Ｂｉｇ錠最厲害的地方。

　　　專業人士的宿命　Big 錠

白土三平的影武者

小山 春夫　Koyama　Haruo
1934 年 1 月 19 日－

小山春夫

敏捷而充滿躍動感的線條。用力睜大的眼睛。從丹田發出的渾厚笑聲。輕佻的嘲諷聲。陶醉與恐懼，還有人們看到出乎意料事物時的驚訝。讀著小山春夫的漫畫時，我腦中立刻浮現在他持續描繪的忍者漫畫中，登場角色所呈現出的既強烈又豐富的表情。

小山春夫筆下的線條沒有初期白土三平的粗鄙，也不像小島剛夕那樣散發過度感傷的濕氣。

畫「紙芝居」[註1]出身的這兩人擅長運用毛筆為畫面帶來重量與濕度，相形之下，受到山川惣治「繪物語」[註2]薰陶而踏上漫畫之路的小山則捨棄毛筆，完全使用沾水筆的G筆創作。這麼一來，畫面上多餘的重量消失，只以更表層的符號完成敘事。同時，他對於描寫漫畫中女性情色、性感的方式，也和白土或小島不同，小山春夫有著這方面的奇妙天賦。事實上，在某一時期之前，白土筆下的女人只有鄉下純情姑娘和惡女兩種。至於小島，雖然在對女性的描繪上加入不少新派戲劇的色彩，也確實畫出誘人的性感，但卻不適合動作情節。只有小山能栩栩如生地畫出彷彿亞馬遜女戰士一般驍勇善戰、悲壯赴死，令人心生恐懼的女性樣貌。

然而不幸的是，和上述兩人獲得的盛名相比，小山身為漫畫家所得到的評價實在低太多了。由於他的實力沒有被人充分理解，致使今日我們無法輕易閱讀到他數量龐大的作品。儘管他的創作規模宏大，也曾在雜誌上長期連載長篇漫畫，但是幾乎所有作品都未能集結為單行本而散佚。

現在，即使有研究家提及他的名字，焦點也只會放在「白土三平的優秀助手」，對他最大的評價也幾乎只集中在「赤目Production[註3]最後的中心人物」。關於小山本人的創作中那些獨特的特徵，至今卻幾乎很少被提起。

一九七〇年代中期，小山離開赤目 Production 後不久執筆創作了短篇佳作——〈甲賀一文字〉。

為了找出甲賀之鄉流傳的神秘忍術「一文字」真相，身為朝廷密探的伊賀忍者們紛紛試圖潛入某個幕藩。然而，所有密探的任務不只以失敗告終，還落得身體被一字橫劈斬斷的下場。其中，一個長相極其俊美的美男子忍者潛入通往該藩唯一道路上的某間茶屋，殺死那裡的老闆，並且順利喬裝成老闆住進茶屋。美男子忍者沒有真正的長相，他能隨時隨地、隨心所欲改變五官，就連茶屋老闆美麗的妻子也絲毫沒有起疑。就這樣，美男忍者潛伏在這間茶屋，成為試圖潛入幕藩同夥的內應。

歲月荏苒，忍者和妻子生下女兒，漸漸習慣以茶屋老闆的身分過著和平穩定的生活。其他潛入幕藩的忍者紛紛被祕術擊倒，只有身為內應的他始終平安無事。此時，發現戰術失敗的高層決定變更策略，下令美男忍者撤退。他猶豫不決，不知道該服從命令，還是該帶妻兒逃亡。然而，他的妻子卻讓他知道自己已無路可逃。原來，茶屋老闆的妻子正是精通「一文字」忍術的女忍者，最後他不敵女忍者，成為祕術的犧牲者。這部可怕的短篇漫畫就結束在女忍者教女兒使用忍術，手持髮絲切斷鴿子脖子的畫面。

透過這部短篇，其實我們可看出不少作者本身的天賦與命運。

首先，這是母親以祕傳形式將一種忍術傳給女兒繼承，這樣具有魔法性質的故事。其實

一九六〇年代白土三平的〈無眼〉（目無し）、〈蝶嬴之死〉（スガルの死）、〈翻轉傀儡〉（傀儡返し）等短篇也曾提及類似主題，但是到了小山的〈甲賀一文字〉中，類似情節鋪陳得更費周章，也更帶有情色意味。在這裡，男性打從一開始就不可能得知真相。男性是朝廷密探、是體制、是侵略者。相對的，掌握真相的是主動納敵人入懷、在對方沉浸於喜悅高潮時，以一字橫劈將其身軀斬斷的女性——不、甚至可直接說是女性的私處。簡單來說，〈甲賀一文字〉這部作品本身就是一個講述男性面對「長齒的女性性器」（有牙陰道）時，如何感到恐懼與受到誘惑的故事。

不過，另一個有趣的地方在於主角美男忍者的忍術之道。他精力旺盛，出任務前總忙於與複數女性性交。然而，那張美貌的臉並非他原本的長相，只是忍術的一種。曾有搭檔忍者問：「到底哪張臉才是你的真實面貌？」他一邊在草叢上疾馳，一邊回答：「每一次都不一樣，我自己也不知道啊，哇哈哈哈！」

我認為這個忍者的存在，正好是作者小山春夫本身的完美詮釋。最初，他因崇拜山川惣治，投入許多熱情描繪模仿山川畫風的繪物語。到了繪物語開始退流行時，他又轉戰漫畫領域，成為武內綱義的助手，畫風自然開始貼近武內。從他在一九五〇年代後半於《我們》雜誌上連載的《疾風劍之助》（はやて劍之助），即可看出當時受到武內的《赤胴鈴之助》極大的影響。不久之後，小山開始協助桑田次郎（後改名為二郎）工作，為《月光假面》（月光仮面）描線。要不了多久，他的畫風便開始近似桑田了。最後降臨的是白土三平——深受《忍者武藝帳》震懾的小山，在隸屬東邦漫畫時拚命模仿白土，自己也發表了忍者漫畫。對小山而言，白土也是第一個在他尚未成

為其助手前，便已積極臨摹畫風的漫畫家。接著，小山陸續創作了《甲賀忍法帖》及《隱身忍者伊賀丸》（かくれ忍者伊賀丸）等長篇。

一九六〇年代前半，白土的忍者漫畫氣勢如虹，在邀稿爆增的狀態下，很快地無法靠一己之力完成，自然需要優秀的助手幫忙。白土就像《忍者武藝帳》的主角影丸，不斷發掘自己的分身，將這些助手們組織成一個軍團。小山和英年早逝的楠勝平就是同一時期被白土發掘的助手，成為赤目 Production 的一份子，負責畫過《巨理》（ワタリ）和《神威外傳》等忍者漫畫的背景、風和斜線部分。即使先前以個人身分活動時，經常遭人揶揄畫風與白土相似，等到當上白土助手後，反而奉令非得拚命模仿他的畫風不可。就這點而言，小山可說不負白土期待。事實上，今天我們看到的白土作品《神威傳》與《神威外傳》氛圍之所以如此不同，正因實際負責作畫的人分別是小島剛夕與小山春夫，畫工各有所長的兩人造成作品氛圍的差異。

主角神威的眼神與色調差異、背景森林畫法的差異、畫面上人物交錯時所滴落汗水與氣勢的差異……漫畫的有趣之處，便是藉由這些細節撐起畫格的魅力，就這點而言，小山對六〇年代的白土作品實在貢獻良多。

話雖如此，這對身為漫畫家的小山春夫本身而言卻也是個危機。從武內綱義到桑田次郎再到白土三平，漫畫家小山春夫輪番戴上一個又一個面具，卻從未露出自己的真面目。這樣的他就像〈甲賀一文字〉的主角，身為忍者的宿命讓他不斷華麗變身，到最後連自己本來的長相都搞不清楚了。命中注定受到白土影響的小山在白土病倒後，成為白土事實上的繼承者，同時也是赤目

Production 的先鋒。不過，這樣的日子並未長久持續，小山很快脫離赤目 Production 獨立，以自由之身創作。即使如此，他仍無法輕易從白土漫畫的咒縛中獲得解脫，無情的漫畫迷送給他的是「永遠只能當次等白土」的不榮譽稱號。

問題是，小山春夫真的只是次等白土嗎？七〇年代小山留下的大量作品之所以令人留下深刻印象，難道不是因為他稟持著一貫的態度，腳踏實地繼承了白土一度失敗放棄的思想與主題，進一步發揚光大的結果嗎？

一九七三年發表的《大酋長沙牟奢允》（大酋長シャクシャイン）由佐佐木守原著，是在《別冊漫畫 ACTION》上連載了三十一回的長篇。其實最初擔任作畫的是小島剛夕，但他只畫了兩回就中斷，改由小山接手。以結果來說，這部長篇成為小山作品中規模最壯闊的漫畫。

故事背景設定在一六六〇年代，遭當時掌權者酒井雅樂頭殺害全家的青年鏡林太郎被流放到松前藩，不動聲色尋找復仇機會。他在某個機緣巧合下救了原住民阿伊努族大酋長沙牟奢允的兩個女兒，對苦於壓榨迫害的原住民抱持著強烈的共鳴。林太郎克服萬難見到了沙牟奢允，提出協助阿伊努族起義反抗的建議，可惜沒能獲得沙牟奢允重視。不過，這名血氣方剛青年的夢想不只如此，除了希望率領二十萬阿伊努人奪回北海道外，他還想反攻江戶，殺死酒井，顛覆幕府。

從這裡開始，故事舞台轉移至江戶，林太郎與沙牟奢允的兩個女兒相愛卻被迫別離，遭受種種屈辱。沙牟奢允的兒子康利利卡在江戶得知南蠻紅毛世界的存在，提出阿伊努與大和民族共存

的構想。然而阿伊努族人無法理解這個意見，只認為他是被征服者松前藩所利用。

一六六九年，沙牟奢允終於率領阿伊努族起義反抗。儘管有包括林太郎在內的人們加入，面對松前藩的大量洋槍鐵砲，勝負一目了然。大酋長在談和筵席上遭毒殺，林太郎也無法與他的女兒結婚，故事就此結束。

這部長篇最令人感興趣的地方在於，它和白土三平《神威傳》的原先構思非常相近。很多人都知道，白土三平從一九六四年到七一年在《GARO》上發表的《神威傳》，原本想畫的是忍者神威因厭惡封建社會的階級歧視而遠渡北海道，適逢沙牟奢允起義，與他聯手對戰松前藩的故事。只因畫著畫著，焦點過度集中在其中一個角色正助身上，才會放棄原本的構想，發展成後來的《神威傳》。白土在那之後，於《神威傳第二部》中安排酒井雅樂頭出場，對幕府權力結構也有一番實際的描寫。可惜這部作品目前依然中斷著，也看不出故事是否試圖走向阿伊努族起義反抗的情節。

佐佐木和小山聯手創作的《大酋長沙牟奢允》顯然一方面強烈意識到原本可能存在的《神威傳》構想，一方面承襲《忍者武藝帳》的大綱模式製作。主角林太郎身上有白土《忍者武藝帳》裡結城重太郎的影子，是為劍術與復仇而生的青年。一如重太郎深愛影丸之妹明美，林太郎也愛著沙牟奢允的兩個女兒。影丸因一向一揆註4的失敗遭到處刑，沙牟奢允則因起義失敗而遭暗殺。

這時，小山揚棄六〇年代呈現的輕快表層的細緻線條，轉為刻意用G筆畫出狂野粗重的線條，隨著動作的走向，訴諸強調省略的描線。這時，他也實現了《神威傳》中無論如何都無法保留下來

的情慾描寫。然而最教人遺憾的是，雜誌編輯部無法充分理解這部長篇，才剛進入最重要的沙牟奢允起義情節就匆匆草率腰斬，結束連載。我真心盼望有志的漫畫出版社能為這部作品出版單行本。

小山春夫是白土三平身邊漫畫家中最具左翼特質的一個。我曾在接受訪問時提過，他從赤目Production時代便已熟悉沙特（Sartre），彷彿與周遭競爭似的早早讀完了他的《辯證理性批判》。

六○年代白土曾經懷抱偏向左翼的歷史發展論及解放思想，小山春夫恐怕是最後一個願意誓死跟隨白土這方面思想的人。諷刺的是，當一九七三年他與佐佐木守合作，拚了命地描繪阿伊努起義故事時，在《神威傳》的創作上遇到瓶頸的白土早已改變路線，將注意力從歷史轉向原始神話，畫起關於世界起源的題材。即使如此小山始終不知變通地執著於歷史，幾乎與《大酋長沙牟奢允》

同一時期，他也著手將蘇聯作家奧斯特洛夫斯基（Ostrovsky）的《鋼鐵是怎樣煉成的》改編成漫畫《某個青春的故事》（ある青春の物語）。

除此之外，他還將勞動工會的歷史畫成《不死鳥的展翅》（不死鳥のはばたき）、《活在明日的人》（明日に生きる人に）等作品，呈現在世人面前。

蘇聯解體後，做為左翼文藝理論中樞的社會寫實主義思想，宛如大型垃圾般遭人廢棄，因此今日的我們實在難以想像當年奧斯特洛夫斯基曾是長期被岩波文庫收錄、與《靜靜的頓河》的蕭洛霍夫（Sholokhov）同為左翼青少年必讀的作家。在高度的消費主義社會來臨，再也無人對階級及抗爭感興趣的七○年代日本，小山依然選擇以正面進攻的方法將這些文本畫成漫畫。附帶一

提，為這部作品寫推薦文的人正是白土三平。他是這麼寫的──「今日劇畫家雖多，有誰能如他這般低調認真創作」。

站在今天的立場，要批評小山做的事不符時代是很簡單的事。但不可否認的是，小山那固執到底，堅持正面看待歷史及解放神話的態度，反而更徹底實踐了六〇年代白土一度放棄的作法。

小山春夫的全貌至今尚未完全浮現，身為他長年以來的書迷，真希望能早日看到那一天的來臨。

註1　紙芝居

明治年間盛行，利用放在木箱或幻燈箱內的畫片解說劇情的街頭演出。

註2　繪物語

插畫比例很高的小說，或直接將紙芝居內容製作成冊的作品。

註3　赤目Production（赤目プロダクション）

一九六三年由白土三平創立，簡稱「赤目Pro」，主要是為製作、宣傳白土三平作品的組織。

註4　一向一揆

「一揆」指的是民亂，而「一向一揆」是在日本戰國時代淨土真宗（一向宗）信徒所發起的民亂總稱。

遭亂流吞噬

淀川さんぽ　Yodogawa Sanpo
1950 年 5 月 10 日－ 2017 年 3 月 3 日
淀川散歩

出現於一九六○年代尾聲的漫畫家中，淀川散步和樋口太郎一樣，都是後來行蹤飄忽的作家。一九六九年，淀川於《GARO》出道，接下來的三年中，留下不少畫風獨特的作品。然而就在那之後，這些作品還來不及集結成冊，淀川散步就消失無蹤了。

進入一九九○年代，我在一次《GARO》的春酒上偶然遇見他。當時他說即將出版兩本自己的短篇集，邀我寫了序文。當時，有人說他在大阪當設計師，也有謠傳說他成為郵差。不過，這兩種說法都未能得到證實。總之他的作品集限量發行了三百本，很快便售罄。後來的他怎麼樣了，眾人也毫無頭緒。

淀川散步的漫畫充滿只要看過一次就難以忘懷的強烈特色。別的不說，光是畫面就很沉重。目光所到之處塗滿黑底背景，連戶外風景與室內細節都用粗筆厚重描繪。木桌、地板、蜜柑箱、牆壁、柵欄、木板牆、草叢、樹幹、河岸水草、梯子、水道的水泥牆……一切的一切皆以細密線條畫上陰影。讀者看到最後，彷彿真能聞到那潮濕房間飄散的味道、水的氣味與草叢蒸騰的氣息。

和今日像是直接拿照片複寫的背景相比，下筆時的熱度完全不同。

在此我想談談他最早期執筆的〈少年〉、〈健康檢查〉（身体検査）和〈變成風箏的少年〉（たこになった少年）等短篇。這些作品皆毫無例外地描寫一九六○年代前半住在大阪近郊的小學生。

〈少年〉的場景是令人聯想到大阪淀川的河堤邊。個性輕浮的少年雁茂在河邊發現大量鯉魚，

便去向「老大」報告。很快地，夥伴們也聚集而來。格列佛、阿俊、純平、博士……以綽號稱呼彼此的孩子們來到祕密小屋集合，玩起了尪仔標。雁茂和博士把天炮塞進青蛙肚裡，當作信號朝天空發射。青蛙高高摔落地面死亡時，看到信號的老大正好抵達。雁茂得意洋洋地帶領眾人前往河邊，當夥伴們熱衷於捕捉鯉魚時，只有他一個人跑掉了。他悄悄約出女孩美代，前往水門。

然而，在那裡發生了意想不到的事故。隨著水門敞開而湧出的大量河水使美代陷入了危機，得知緊急事態的老大鼓起勇氣跳入水中，救出了美代，而雁茂只能站在一旁袖手旁觀。

故事的尾聲又回到孩子們聚集的祕密基地，美代對老大表達謝意，老大則生氣地作勢要毆打雁茂。被美代發現自己在哭的雁茂因屈辱而顫抖，看到美代依偎老大離去，獨自被留下的雁茂在沒人看到的地方讓兩隻土蜘蛛彼此打架。嘴上說著：「沒理由想殺了你，但老大那種人死了算了！」

總是與夥伴們格格不入的少年想討好老大反而慘遭滑鐵盧，成為老大討厭的對象。不，別說被老大討厭，甚至在最喜歡的女孩面前受辱。以描繪出少年受挫與怨恨的心境來說，〈少年〉堪稱短篇傑作。不過，雁茂這個少年真的只是個天真無瑕又內向的「小弟」嗎？不、淀川絕不是這麼描寫的。在岸邊伸手抓蜻蜓的美代背後，雁茂試圖偷襲她之時，他臉上露出的是受慾望驅使的凶狠表情。

相當於〈少年〉續集的〈健康檢查〉描寫的則是稚嫩的性意識萌芽。故事描述小學正在進行健康檢查，男學生們開始大鬧保健室。他們鼓譟著偷看女生脫衣接受檢查的樣子，雁茂發現同班

女生的乳房已經隆起，深深感到驚愕與恐懼。淀川散步在這裡想表達的，似乎是某種對女性的恐懼。繼〈健康檢查〉後發表的〈奇特的事〉（シュールな出来事）描繪的盡是異想天開的奇妙光景——擁有巨大乳房的裸女們四處追逐看似作者的人，還有女巨人撞破通天閣旁脫衣舞秀場屋頂現身，與同樣巨大化的月光假面展開一場空中大戰。

而〈變成風箏的少年〉是〈少年〉三部曲的總結篇。

故事描述在小學午餐時間，一個霸凌者戲弄起主角良夫，拿他用來泡脫脂奶粉的碗惡作劇。霸凌者拚命道歉，把嗓子都喊啞了，其他同學也一齊聲援良夫，其中甚至有人揮起了太陽旗。良夫看著遙遠下方變得小如螞蟻的學校，臉上浮現陶醉的神情，像風箏一樣漫無目的地飄盪。

兩人吵了架互毆起來，霸凌者嘲笑良夫家境貧窮，趕來勸架的級任老師卻只罵良夫，還打了他。

班上其他同學沒有一個人站出來為良夫說話。

教室窗外刮起了狂風。無法忍受教師不公平的裁決與受到的屈辱，良夫踢翻了桌椅，不顧一切往窗外縱身一跳。正好吹來一陣強風，將他整個身體掀上半空。

在這部作品中，憎惡與屈辱一口氣逆轉，迎來了略顯瘋狂的解脫瞬間。然而就在這一瞬間，原本貫徹自掃門前雪主義的同學們態度不變。他們從決定對良夫視若無睹，轉變為開始為他加油打氣。不過，良夫還來不及責難這些隔岸觀火者的變節，人已經一口氣超越校舍，飛向空中。

從〈少年〉一路看到〈變成風箏的少年〉，可以清楚看出作品中主角的憎惡與怨恨愈演愈烈，最後終於演變為以超現實方式解決的過程。在「窗外有自由」這句話的引導下，少年選擇放棄一

切，投身躍入亂流。

但是，一切也就到此為止。在這部短篇發表後不久，淀川散步夏然停筆。

淀川散步另一部作品〈沒有墳墓的男人的故事〉（墓ない男の物語）描繪的是在日本戰敗後，遭非法拘留西伯利亞的士兵的故事。畫面看來距離戰後已經過了很長一段時間，登場角色全都是死者，被埋在深深的雪底。能夠顯示他們曾經存在的，只有寥寥無幾的土堆與石頭。

在〈變成風箏的少年〉的結局中，少年為了追求暫時的解脫而飛上天空。〈沒有墳墓的男人的故事〉像是繼承了這一點，開場畫面便是古川一等兵化身巨大鳥天狗，抱著部下二等兵飛過黑暗天空的場景。他們四周還有幾十隻鳥天狗飛翔，大家原本都是日軍士兵。他們以祖國為目標，飛過鄂霍次克海上的天空。然而，二等兵已經喪失力氣，兩人漸漸脫離隊伍，在天將亮時落入海中。

化身鳥天狗的古川一等兵懊悔落淚，回過神來卻發現自己身在西伯利亞雪原，古川想起士兵們一起葬身雪原的事，察覺自己其實也是亡靈。他獨自佇立白樺林中，想要激勵死去的部下。然而，沒有一個人從墳土中爬出來。

從這裡開始，故事舞台轉向「內地」，幸運得以不被拘留而歸國的將校們計畫派遣掃墓團前往西伯利亞，收集士兵們的遺骨帶回。畫面上出現古川家中年老的妻子緊抱著丈夫遺照，沉浸於回憶中。

古川的亡靈在白樺林的狂風暴雪中看見櫻花的幻影，想起在陸軍醫院結識的護士以及和她之間的親密關係。當他不經意眺望夜空時，一隻鴨子飛來，交給他來自日本的報紙。報上記載的拘留者名單中，自己的名字被標記為死者。話雖如此，古川也因此得知掃墓團即將來臨的消息。他叫起其他亡靈夥伴，眾人感動得大喊了三次萬歲。

不料下一剎那，讀者立刻明白這份興奮也只是不實的幻想。古川身邊不見部下士兵們，圍繞他的只有一排墓碑。嚴苛的拘留生活中，夥伴陸續死去的記憶浮現腦海。明知是自我欺騙，大家還是將希望寄託在「domoy」（俄文中「返鄉」的意思）一詞上，從一個集中營輾轉到另一個集中營。古川也想起自己是在建築工地工作時發生意外死亡的，就連剛才畫面中出現的那個等待自己的老妻也不過是幻想的產物罷了。事實上，古川在日本無親無故，即使如此，他還是不斷吶喊，希望遺骨能運回日本安葬。在他的幻想中，自己被裝在白色骨灰罈，由身穿喪服的女性搭船帶回故鄉舞鶴，岸邊是許多來迎接的人。古川想像自己長眠在盛開的櫻花樹下，被花瓣團團包圍的模樣。

〈沒有墳墓的男人的故事〉發表於一九九六年二月號的《GARO》。作者曾一度停筆從漫畫界消失，驚人的是，這次與上次的發表已經相隔了二十四年。在這篇作品中，已經看不到過往粗獷的線條、細密描繪的斜線，也看不到那些過於粗糙的塗黑背景。淀川散步改用電腦繪圖，在網點上疊上抓搔傷痕般的線條，完成獨特的畫風。錯綜複雜的夢境與幻想、覺醒與現實，出場人物大多是亡靈的設定使敘事變得十分複雜。

然而，儘管有上述這許多差異，淀川散步身為作家的特性卻沒有偏離一分一毫。在極限狀態下的監禁、然後獲得解脫，到發現那解脫不過是一場虛幻，一切瞬間結束，等在前方的只有絕望。

淀川的作品整體共通的是無依與孤立，後悔與鄉愁。一九六○年代初期始終待在極端私人世界裡的淀川，藉由〈沒有墳墓的男人的故事〉成功描繪出戰後日本被棄置異國的不幸士兵們的絕望和怨恨。

或許有些突然，我想起他在一度停筆前發表的〈變成風箏的少年〉中的一幕。少年飛出教室窗外，乘著亂流攀升時，留在地面上的教師與同學們為何揮舞破掉的太陽旗，以充滿畏懼的表情對他送出聲援呢？他們看起來簡直就像戰時歡送士兵出征的人們。〈沒有墳墓的男人的故事〉描寫的，正是被以這種形式送上戰場的士兵後來的下場，無論哪一部作品，畫面上都吹著狂亂的暴風。

淀川散步回歸後不久，《GARO》就分裂為兩派，很快地又失去淀川的蹤影。到目前為止，〈沒有墳墓的男人的故事〉仍未被收入任何一本單行本。就這層意義來說，不只筆下的主角孤獨絕望，連作品本身也成了孤絕的漫畫……就在我寫到這裡時，正好接到淀川的訃聞。他是否在自己作品從未受到正面評價的遺憾中辭世呢。實在教人遺憾。真希望有人能注意到這一點，使讀者有朝一日能更容易閱讀到他的作品集……

　　遭亂流吞噬　淀川散步

牧歌變奏曲

ますむら ひろし　Masumura Hiroshi
1952 年 10 月 23 日－

增村博

增村博在一九七〇年代中旬出現時，我對他的印象是「啊，這下子跨越漫畫的時代分水嶺了」。甚至這也是我對世界的實際感想。那個展現出強烈拒絕態度、質疑著不合理人事物的時代已經結束了。

世界如此充滿著壓抑的憎惡與怨恨。既然如此，不如踏上旅程，前往於這個世界背面存在的、與世間一切原理法則都有微妙差異的驚奇幻想世界，或許會是比較聰明的做法──增村博的漫畫這麼告訴我們。令他傾盡熱情的，不是對現實世界的批判，而是在想像力中馳騁，創造另外一個宇宙，奏響一段牧歌。

增村博生於一九五二年的米澤市。來到東京進入設計學校學習後，二十一歲那年發表了第一部漫畫，靈感來源是宮澤賢治和披頭四。七〇年代他多半將作品投稿到《GARO》與《Manga少年》，進入八〇年代後，則開始積極將宮澤賢治的童話畫成漫畫。由他擔任原案的《銀河鐵道之夜》（一八八五）製作成動畫，獲得極大迴響。此外，他自創的貓角色也在日產汽車、House咖哩等商品的電視廣告中登場，相信大家都不陌生。他也持續創作漫畫《ATAGOAL是貓的森林》（アタゴオルは貓の森），不但出了 CD，還拍成電影公開上映。

其實增村博並非一出道就走純粹幻想路線的畫師，他早期作品的主題多半是為了解放世界而戰鬥的故事，從那裡一點一點拉開距離，才逐漸建立起所謂的「增村世界」。

據我所知，增村博最初的作品是一九七三年在《週刊少年Jump》上發表的〈霧薰的夜晚〉（霧にむせぶ夜）。這也是第五屆手塚賞的準入選作品。

故事舞台設定為米澤市羽黑川橋附近的草原。時間看似傍晚時分，四下瀰漫一片霧氣，看不到半個人影。十三隻穿西裝、打領帶的貓聚集此地，圍著跟農業合作社借來的桌子，正要開始舉行「全國貓生活保護聯盟」緊急大會。

眾貓認為自己的族群快要滅亡了，產生了強烈的危機意識。他們為了調查吃下「九州某城鎮」（即水俁市）受污染的魚而死去的同胞狀況，成立獨家調查團一一提出人類如何以有毒物質破壞自然生態的報告。從西表島來參加大會的貓悲痛地說，沖繩在「琉球群島和小笠原群島政權移交（本土復歸）」後，島嶼因為觀光開發而慘遭破壞的現狀，他的妻子和小孩也死於盜獵者之手。即使狀況如此惡劣，日本人還是沉醉在大量消費的美夢中，對交通事故所造成貓族死亡率上升的狀況毫不在意。

其中一隻貓宣稱「受壓迫者打倒壓迫者，是人類歷史的『必然』發展，人們忘了『自然生態』打倒也是『必然』」。

眾貓一致通過將人類趕盡殺絕的決議，出席者之一提出將劇毒混入下水道的方案。這種毒藥效很強，人類若直接服食，當場就會成為白骨。正好在會議當下，群貓發現一個人類女人在霧中散步。她就這麼死於貓群手下，成為一具白骨。

〈霧熏的夜晚〉從頭到尾幾乎只看得到貓的特寫與霧中的景色。貓的每一根毛都細細描繪，透過每隻貓不同的表情和服裝區分個別特色。貓法庭的點子或許來自宮澤賢治的《橡果與山貓》，

這受壓迫的生命體就是大自然的一部分……既然人類忘記沒有大自然自己就無法生存，那他們被

但在這部作品中已經超越賢治的幽默，變得更具攻擊性，籠罩著一股令人驚怖的氛圍。沒想到一九七三年的《週刊少年 Jump》這麼激進，竟然大方刊登出這種新人作品。

繼這部作品之後，同年增村博再度於《GARO》上發表名為〈1975〉的短篇。到了這部短篇中，人類已在一年前幾乎滅絕殆盡，地球進入由貓支配的時代。少數僅存的人類中，有一名少年和朋友的貓一起去聽「YONEZADO 交響樂團」的演唱會。這時，夜晚的東京已沒有建築也看不到人影，只有一望無際的草原與黑暗。走在他身邊的貓面無表情說著「人類因為死不了所以活著，那些傢伙活著只是為了打發時間」。

從〈1975〉開始，增村博陸續於《GARO》上發表作品，並於一九七五年開始連載〈YONEZADO 物語〉（ヨネザアド物語）。這部作品稱得上是早期增村作品的總結，呈現對抵抗與解放鬥爭的徹悟。就這點來說，這部長篇也可說是踏上後來正式展開的幻想路線的第一步。「YONEZADO」這個地名，顯然來自作者的故鄉米澤（Yonezawa）。增村博在這方面也承襲了宮澤賢治的衣缽，拿實際存在的地名大玩文字遊戲，創造虛構的地名。一如賢治創造出 IHATOV、英國海岸等地名，增村也相繼發明了 ATAGOAL、BEGUDORU、岩森台地等地名，打造出一個脫離現實的戰爭物語。

故事描述長久以來一直受久留米留國王獨裁統治的 YONEZADO，在一場名為三月人民革命的行動下獲得解放。不贊同此事的「五月紅雨」率領手下企圖復興王權，在他背後支撐的力量則

是令人畏懼的天龍天馬軍團。聽聞此事的人大多驚懼地想起這個軍團過去種種殘虐的行為。其中，以山城為根據地的格拉烏斯首領為了替被虐殺的雙親復仇，宣布迎擊天龍天馬軍團。

在 NEZARABERU 這個地方，經過與久留米留政權十年來的戰鬥，士兵們露出悲愴的表情準備迎戰天龍天馬軍團。軍團迅速接近 YONEZADO，在援軍抵達前，這個國家必須靠為數不多的士兵撐下來才行。很快地，YONEZADO 聯軍與七隻飛天龍在岩森台地上展開一場壯烈的戰鬥。

儘管聯軍戰車不斷擊出斧頭砲，天龍完全不為所動。指揮天龍的魔女參謀調侃「YONEZADO 的小哥們」，簡直把 YONEZADO 聯軍當小孩耍。

光是這樣敘述故事大綱還不夠，因為作品中不斷有新角色出現。戰局宛如今日複雜的敘利亞情勢，而登場角色更不只有人類，還包括貓、狼與蝙蝠等動物，各自率領軍隊對決。其中有魔法師，也有身穿類似南北戰爭軍服的士兵。

然而，在這一觸即發的緊張狀況中，卻有兩個從 ATAGOAL 出發，正欲前往 YONEZADO 旅行的人。其中一人是長得像從電影《虎豹小霸王》中走出來的鬍鬚青年「鄧普拉」，另一人（？）是名叫秀吉的圓滾滾大胖貓。兩人陷入差點被「五月紅雨」射殺的危機時，在格拉烏斯首領的拯救下，乘上巨大蜻蜓飛向決戰場。出人意表的是，天龍天馬軍團因莫名其妙的理由撤軍，戰爭就此可喜可賀結束，兩人回到和平的 ATAGOAL 把酒言歡。

主角們並未參與壯烈的戰鬥，甚至與 YONEZADO 士兵的悲愴決心及格拉烏斯首領的多年怨恨都保持一段對等的距離，只是一如往常地在酒館中喝著酒，想著如果下了雪就要去洗溫泉。他

漫畫的厲害思想　　226

們雖是無力反抗「五月紅雨」的弱者，但又和其他登場角色不同，是脫離憎惡殺戮束縛的幸福個人主義者。

因為《YONEZADO 物語》後半段情節有點扯太遠，不可否認給人唐突結束的印象。但這充滿美國新浪潮電影及日本怪獸電影記憶的作品正好發表於越戰結束的一九七五年，這件事還是具有很重要的意義。至少，就算讀者把天龍軍團看成美軍，把 YONEZADO 軍看成越南，這樣解讀或許也不算錯。話雖如此，這部作品最有意思的地方，在於以鄧普拉和秀吉這對稟持個人主義的旅人為主角。他們與戰爭沒有直接關係，只是路過而已。在《霧薰的夜晚》與〈1975〉中描述群貓怨恨及人類滅亡的增村，到了這部作品，開始轉為嘗試描繪在仇恨另一端的幻想世界。我在本章開頭說他「跨越漫畫的時代分水嶺」，就是這個意思。在這之後，增村博的漫畫開始以這兩個角色為中心展開。

一九七六年，增村在《Manga 少年》上發表了以 ATAGOAL 為中心的系列作品。之後橫跨三十多年，此一系列至今已集結為十八冊。在這套系列作中，鄧普拉已不再蓄鬍，成為一個戴時髦帽子的少年，也是一個能解讀古代文字的解謎高手。秀吉傲慢的性格則描繪得比之前更清楚，他在這裡是一個嗜酒愛吃的肥貓，尤其最愛吃章魚。秀吉的失誤引發一連串不可思議的故事，兩人還多了名為楓子、拓馬和綽號內褲的夥伴。

有一次，鄧普拉和秀吉想去下雨的森林裡一家叫「炸雞塊理髮院」的地方剪頭髮。在這間店

裡，老闆會趁客人睡著時拉起小提琴，由被琴聲吸引來的螃蟹代替他為客人剪髮。雨後，兩人走出店外，他們背後的天空浮現兩道大大的彩虹。

在另一個故事中，每天晚上都會有巨大章魚出現在森林裡，襲擊夜路上的行人。其實章魚的真面目就是秀吉，他為了吃森林裡長出的銀色葡萄而變身大章魚。秀吉對章魚的喜好後來也一直延續下去。一行人靠海盜基德的藏寶圖抵達無人島，拜鄧普拉解開謎樣咒語之賜，眾人得到「世界上最有價值的東西」，大大小小無數的鑽石從天空落下。然而當秀吉再誦唱一次咒語，所有的鑽石都變成醋漬章魚了。海盜基德和鄧普拉以及在場所有人落得被幾十隻章魚纏繞的悽慘下場。

再說說另一個故事，在這個故事中，鄧普拉和秀吉碰巧撿到水晶球，靠這東西進入了貓眼岩內側。那裡有個廣大的「眠之國」，現實世界人類的分身們在這裡和平度日。只有一件事與外界不同，那就是分身能自由改變身體大小。眠之國對兩人表達熱烈歡迎，只是當他們想與自己的分身見面時，卻怎麼也找不到。其實，就在他們沿來時路走回現實世界時，變成超巨大幻影的兩人分身就在背後悄悄守護著。

以 ATAGOAL 為中心的這一系列作品，就像這樣在保證快樂的原則下展開愉快的幻想情節。

呈現出類似美國古典漫畫的樣貌，也有點像溫瑟‧麥凱（Winsor McCay）的《小尼莫夢境歷險》（Little Nemo: Adventures in Slumberland）。夢境裡沒有惡夢或令人驚訝的夢，儘管世界充滿驚奇，但整體籠罩著一股既定的安心感。雖然接二連三發生超現實的事，但世界總能夠避免因不

可復原的龜裂而毀滅。前作〈YONEZADO 物語〉基本調性的解放鬥爭故事在這裡完全消失，留下的只有不斷上演的幽默光景。

值得注意的是，增村博筆下的世界比過去更多令人驚奇的視覺效果。比方說，大海正中央出現一條細長的陸地，兩旁無止盡地長滿幾十公尺高的植物。或者是在月圓之夜喝下奇妙的酒的人身體變成透明，像幻燈片投影機一樣反過來映照出月亮。還有一個畫面是森林深處橫放著巨大的雙殼貝殼，中間看得到無數細小散亂的微光。

放眼日本漫畫，能像這樣描繪幻想景色的作家，在增村博之前，非貸本漫畫時代的水木茂莫屬。不過，增村博的世界和水木不同，這裡沒有一絲恐懼和污穢。就各種意義來說，這都是個用幸福感襯托出的夢幻世界。

在那之後，增村博持續以 ATAGOAL 為作品背景，繼續一系列的創作。另一方面，他也致力於改編宮澤賢治的作品。在一九九〇年增村為了參觀崇拜許久的高第建築而前往西班牙，《安達路西亞公主》（アンダルシア姫，一九九三）就此誕生。這套作品描寫在安達路西亞旅行的日本青年，與宛如這片土地上的精靈一般不可思議的女性相遇，經歷了各種夢幻體驗的故事。

從第一次讀到〈YONEZADO 物語〉，我就很喜歡增村筆下女性散發出的魔女般的危險氣息。這套作品的女主角織部（不知為何取了日本名字）正是我期待已久的這種角色。她從向日葵花田上飛過，來到主角身邊，變身為各式各樣的東西。有時擊退巨大的飛天怪獸，有時為了幫助失去

父親的少女，乘上夜晚海中的波浪跳起佛朗明哥舞，少女的父親因而復活。不過，那其實只是織部用舞蹈的力量召喚的骸骨……

《安達路西亞公主》中有前所未見的幻想要素。簡單來說，那就是隱藏在現實世界暗處的死亡黑影。做為故事背景的安達路西亞是昔日伊斯蘭教與基督教相爭之地，這種對歷史的關注也為幻想世界帶來深度。織部擊退潛伏此地教堂的怪物，藉此鎮壓伊斯蘭教徒一直以來封印的憎恨情感，達到鎮魂的作用。在這套作品中，我強烈感受到增村從幸福夢幻空間朝歷史固有的惡夢轉移的企圖。

增村的漫畫始於控訴人類對大自然的傲慢殘虐，再通過各種超自然世界，最後以死亡與歷史的相剋為題材。有趣的是，這樣的他只要一有機會就會回歸宮澤賢治的世界。從他的作品可以看出七〇年代漫畫已開始脫離六〇年代的「造反有理」，準備回歸烏托邦。

　　牧歌變奏曲　增村博

美少女的背德幻想

村祖 俊一　Muraso Shunichi
1945 年 2 月－

村祖俊一

從一九七〇年代後半到八〇年代前半，日本漫畫界最生氣蓬勃、也最不惜嘗試基進實驗的，不瞞各位，其實是人稱「三流色情劇畫」的漫畫類型。以《漫畫大快樂》、《漫畫Erogenica》、《劇畫愛麗絲》等無視善良風俗的雜誌為據點，一群漫畫家在此盡情揮灑，大顯身手。

有在平淡無奇日常生活陰影下營造幽微變態欲望的中島史雄，有用簡潔俐落到稱得上普普風筆觸描繪新興住宅區裡高透明度女高中生癡態的羽中類，有在過度裝飾的舞台裝置中致力勾勒媚俗物語的清水治。他們與《COM》、《GARO》上出道的一九六八世代漫畫家年齡相仿，卻早已不是如同野馬般奔馳於「青年漫畫」這片荒野上的樂天派。他們不再口沫橫飛發表自己對漫畫之愛的獨白，因為這種時代已經過去了。三流色情劇畫作家拒絕感傷，只是默默動筆創作。其中我特別矚目的是村祖俊一，為了他，我甚至不惜把雜誌拆了，只留他的作品集結成冊。

村祖俊一筆下的少女們有著與其他作家等級不同的美。不，不只是美，也有情慾感。她們是無瑕清純的、纖細而熱愛夢想，高貴又充滿羞恥心。她們總是被變態路人或財政界上了年紀的大老奪去貞操，體會到變態的性快感，在歷經苦惱而屈服後閃閃發光。看她們那副模樣，彷彿是為遭侵犯而生的妖精。

當然，如果僅只是如此，或許也能用自以為是的口吻說「那不過是色情漫畫的範本罷了」。

然而，村祖最吸引我的地方，在於那纖細冷靜的描線，以及用這種線條畫成的少女們受盡屈辱的表情。對曾經迷戀義大利插畫家圭多・克萊帕斯（Guido Crepax）筆下的《Modesty Blaise》或《O孃》（原作者為筆名波琳・雷亞吉〔Pauline Réage〕的安娜・德克洛〔Anne Desclos〕）的

我來說，看見村祖的感覺就像看見日本的克萊帕斯。

村祖俊一一九四五年生於東京。《COM》一創刊他就立刻投稿，可惜的是只得到佳作，雜誌上刊登出的也只有作品中的一個場景。這時他便決定與模範生般的「青春漫畫」訣別，變更路線，成為曙出版社旗下貸本漫畫的作者，推出《孤劍系列》（孤劍シリーズ）等好幾部時代劇漫畫。當時的筆名叫如月次郎。

一九七〇年，《週刊少年 Jump》刊出他的作品，藉著這個機會，隔年便以鳴神俊的筆名開始在《週刊少年 Magazine》發表連載。我沒看過他這時期的作品，但我記得很清楚，當找到他在獲得《Big Comic》新人獎佳作後，以同樣筆名發表的短篇時，內心有多麼驚訝。他所描繪的女性因羞恥與興奮而臉紅的表情，是在過往漫畫中從未見過的，讓人留下深刻的印象。現在回頭看，村祖的主題和風格在當時便已建構完成。話說回來，不管是如月次郎還是鳴神俊，村祖俊一想的筆名都犀利得可怕，就像一把銳利的日本刀。

以村祖俊一之名正式開始執筆色情劇畫，是七〇年代晚期的事了。根據我的記憶，在高取英職掌編輯的《漫畫 Erogenica》上連載的《娼婦瑪莉》（娼婦マリー），應該就是村祖俊一的成名作。

即使《娼婦瑪莉》到了後半段變成連續故事，基本上還是由許多短篇串連而成。這些短篇唯一的共通點是主角都既稱作「瑪莉」也稱作「麻理」。她長相近似昔年好萊塢女星露易絲·布魯

克絲（Louise Brooks），有一頭漆黑鮑伯短髮和一雙細長眼睛，氣質冷酷，神情高傲。她有時是身穿水手服的高中生，有時是做和服打扮的高級娼婦，有時又是馬戲團的見習藝人。換上各種不同服裝的瑪莉總下意識展露媚態，吸引男人注意力。有時她因撞見競爭對手的同班同學和級任老師做愛，懷著茫然自失的心情走在回家路上，被一個有醜陋燒傷疤痕的老人誘惑姦淫。有時她是為了成為偶像歌手，不惜付出任何代價，與業界男人輪番上床的少女。有時她為了救出年紀比自己小的友人，自願前往有性虐傾向男人之處，以飽受屈辱的姿勢遭受侵犯。

話雖如此，瑪莉也不是完全被動受虐的角色。被女高中生辱罵為「航髒妓女」時，她回敬的方式就是誘拐那個女孩，讓她嚐到海洛因的滋味，成為和自己一樣站在黑暗街頭賣淫的娼婦，做過不少這類冷酷無情的事，她生存的世界交織憎惡與怨恨，屈辱與欲望，是名符其實的魔道。

從昔日的薩德侯爵至今，色情作品的必備條件就是出場角色都有既定類型。思慮深遠、具備反省意識的人無法在這個世界生存，《娼婦瑪莉》也不例外，出現在這套作品裡的人物可分成三種類型。

第一種是有權有勢的老者。他們多半擁有巨額財富，有人脈，在政治界吃得很開，稱霸著地下世界。長相醜陋噁心，一生好色。到老仍不改貪婪欲望的本性就是這類老人的特徵。

第二種是對女性滿懷憎恨的男人。他們通常是上述老人的手下，對女人們殘忍嚴刑拷打，為了滿足自己的變態欲望而耍弄各種奸計。之所以做這些事，根源都來自報復心態。

最後一種類型是內向少年型。他們還搞不清楚該如何掌控自己對女性的欲望，找不到解決的

方法。

在《娼婦瑪莉》中，上述三種男人形成一個三角形，主角瑪莉就位於三角形中央。內向少年暗自傾慕瑪莉，光是看到她的裸體就會站在原地不知所措。高瘦的變態男子捉住瑪莉，殘忍虐待她的肉體。最後登場的是狡獪老人，他救出瑪莉，但她也就此宿命般侍奉於老人的性慾，故事到此落幕。

村祖俊一在色情漫畫界獨樹一格的原因，在於他對性描寫的執著。性愛在他的漫畫中並不以幸福的形式進行，那永遠是侵犯與被侵犯的行為，混合著暴力、屈辱與歡愉，三者呈現難分難解的樣貌。像是瑪莉被迫裸露下半身，隨即四肢趴地，被人用兩根手指分別插入陰道與肛門。有時也會把點燃的火柴棒或浣腸器具塞進她的肛門。在所有色情劇畫家中，大概沒有人像村祖俊一這麼偏愛描繪肛門，簡直到了執著的地步。

高貴的存在成為卑劣欲望下的犧牲者，被迫採取屈辱的態度——這就是村祖俊一作品的基本模式。更進一步來說，要在漫畫中描繪這種場面，其實有其界限。首先，男女以正常位性交時因為身體交纏，畫面過於複雜，無法用乾淨明確的線條表示。以村祖作品來說，他通常用興奮喘息的臉部大特寫或微張的雙唇、噴發的體液等方式達到轉喻的效果，要不然就是極端放大私處，以抽象方式處理。即使拉遠畫面描繪性交時的體位，也毫無例外都是背後位，由此可見他對畫面構圖的思慮周延。漫畫可以說是最不適合描繪正常體位性愛的領域了。附帶一提，綜觀《娼婦瑪莉》，最讓我感興趣的一點是，村祖連一次也未曾使用通俗隱喻來描繪性交場面。

望遠鏡與照相機是村祖筆下人物經常使用的工具。《娼婦瑪莉》中名為〈悅樂之宴〉（悅楽の宴）的一篇中，身穿制服的國中生在看似橫濱山下公園的地方，與披著白色皮草的瑪莉擦身而過。他使用望遠鏡，用手中的相機拍下瑪莉的照片後，少年便對著照片手淫。某個傍晚，少年正好遇見剛結束工作，從飯店出來的瑪莉。他搭上計程車跟蹤瑪莉，終於找到她的住家，而瑪莉也發現了他。瑪莉對少年說明自己的工作，隔天傍晚，少年去銀行將所有存款領出，再次造訪瑪莉的家。這篇短篇最後結束在深夜橫濱港內，伴隨汽笛聲逐漸遠去的汽船畫面。

村祖俊一非常中意「攝影」這個主題，後來也不斷重複使用類似的設定描繪短篇漫畫。在〈美少女幻夢館〉中，少年躲在公園草叢後偷拍同班少女時，謎樣老人出現在他面前，將一個不可思議的圓環交給他。老人說，只要隔著圓環眺望走過街角的女人，就能隨心所欲操弄走在遠方的她們。老人在少年眼前示範，先對路過的陌生女人舉起圓環，接著立刻用圓環套上自己的陰莖。這麼一來，女人明明在走路，卻忽然表現出性慾大發的模樣。

不知道是否因為太過興奮，老人在這奇妙行為中心臟病發死亡。之後，收下這魔法圓環的少年屢屢透過圓環窺看暗戀的少女，一再偷偷與少女「交合」。到了作品尾聲，坐在教室裡的少年凝視露出恍惚神情的少女，故事就此落幕。

不過，並非所有作品都以偷窺的幸福感告終。比方說收錄在《穿過闇夜的少女II》（闇を

めくる少女Ⅱ〉中的一篇，描寫秋林中迷路的少年，追隨用望遠鏡看到的女孩，來到一座古意盎然的洋房前。然而性情內向的少年遭同班同學欺騙，加入輪姦少女的行列。後來，擅長惡魔咒語的少年，深夜誘騙少年至洋房，毫不留情地將他推落無間地獄的洞穴。

進入一九八〇年代後，村祖俊一的畫風產生微妙的轉變。原本直截了當的ＳＭ場景後退成為背景，取而代之的是凸顯在曖昧模糊意識中，分不出是現實還是幻想的性體驗。

收錄於《美少女幻夢館》的短篇〈肉蛾〉就是如此。故事描寫某個夏日，母親拿相親對象的照片給已過適婚年齡的女兒看。女兒露出厭煩的表情拒絕，逕自走進夕陽下的庭院。院子裡，牽牛花已枯萎，垂頭喪氣地掛在花藤上。女人不經意地望去，看見一隻腹部隆起，長相詭異的蛾停在上面。瞬間，過去在山中慘遭山男^{註1}侵犯的記憶浮現腦海。當時那男人將停在樹上的蛾硬塞進女人口中，並強迫她口淫。

女人發瘋似的拿下頭上的髮夾，戳進眼前的蛾腹。詭異噁心的液體從蛾的肛門部位噴出，蛾掉落地面，模樣就像射精後的陰莖。凝視這一切的女人忍不住嘔吐。

〈肉蛾〉想表達的是平凡日常生活背後，與性相關的深層心理創傷。在這個時期，村祖從誇張的動作情節退後收斂，將著眼點放在探究女性明明嫌惡卻又受吸引的深層心理。有趣的是，這和他筆下美少女們開始呈現幼兒化，張開長裙下的雙腿興高采烈跨步向前跑的動作一致。

一九八四年發表的《少女夢芝居》整合了這之前的主題，在緩慢流動的時間中呈現，就這點

漫畫的厲害思想　　238

而言，堪稱村祖最出色的短篇系列作。

主角少女螢子是昔日子爵的後裔，住在關東平原遼闊草原上的洋房中。母親光明正大帶情夫回家，大白天就耽溺於糜爛的肉慾世界。身為昆蟲學家的父親對此毫不介意，一心忙於蝴蝶鱗粉的研究（這裡的細節描寫頗有西班牙導演布紐爾〔Buñuel〕註2 的風格）。螢子從偷窺孔發現父親愛慕少年的性癖，最後還看見父親在祕密地下室殺了作伴的少年。

比起《娼婦瑪莉》，《少女夢芝居》裡這段情節走的是正宗哥德式事件路線。包括執著於追查少年失蹤事件的鄉下刑警（相當於《飢餓海峽》中伴淳三郎扮演的角色）與過著隱居生活的陶匠等角色陸續登場，從這些配角的安排也可看出村祖對這種路線的營造已相當熟練。讓美少女站在寬鬆的構圖與簡潔俐落的分鏡構成的頁面上時，就是村祖俊一身為漫畫家的優點最突出的時刻。《少女夢芝居》的螢子經常獨自置身有朽木與湖泊的風景中，言行舉止彷彿繼承了雷東（Redon）、莫羅（Moreau）等世紀末法國畫家喜歡描繪的莎樂美或薩朗波，換句話說，螢子的姿態宛如「冷酷的女人（La Belle Dame sans Merci）註3」的後裔。

因不符合倫常的家庭而感到絕望與哀傷的螢子，在夕陽下的湖邊濕地遭家庭司機侵犯，隨後，她刺殺了司機。這起事件後，螢子離家出走，被泡泡浴女郎收留，跟在她身邊見習，並在經濟界大老包養下，過起奢侈的生活。後來，目睹殺人事件的陶匠遭人監禁在精神病院，鄉下刑警離奇死亡，經濟界大老則從陽台墜樓而死。獨自留下的螢子住在豪宅內，日夜受惡夢所苦。

《少女夢芝居》是頹廢至極的作品，也是村祖俊一長久追求的情色巔峰。他對主角的表情鑽

研刻劃到了極致，那融合幻影與現實的模樣，說是來自地獄也不為過。

這部作品之後，村祖俊一又在短時間內發表了短篇集《穿過闇夜的少女》兩本，不過，進入八〇年代後期，他毫不留戀地與色情劇畫訣別。一九九三年三度變更筆名，最後以平假名寫成的「光野果南（こうのかなん）」筆名發表了由平凡社出版的《漫畫今昔物語》（マンガ今昔物語），不知是否因過度創作色情劇畫，感到才能枯竭而轉換跑道。話雖如此，村祖俊一筆下高貴卻受污穢誘惑的美少女形象，至今未有漫畫家能超越。日本色情漫畫史若少了他將無法成立。

註1 **山男**

日本傳說中出現山中的妖怪，外型是個高大多毛的半裸男人。

註2 **布紐爾（一九○○－一九八三）**

全名為路易斯‧布紐爾‧波爾托萊斯（Luis Buñuel Portolés），西班牙電影導演、編劇，擅長運用超現實主義手法表現，被譽為「超現實主義大師」，代表作為《安達魯之犬》。

註3 **冷酷的女人（La Belle Dame sans Merci）**

典出英國詩人約翰‧濟慈（John Keats）之詩集。

多元錯亂的歡愉

宮西 計三　Miyanishi Keizo
1956 年 1 月 23 日－

宮西計三

一九八三年，我和來自瑞士的幻想電影導演丹尼爾‧施密德（Daniel Schmid）第一次交談時，交給他幾本日本漫畫當伴手禮。他對萩尾望都的《天使心》或手塚治虫漫畫都沒興趣，只拿起前一年才剛發行的宮西計三作品《金色新娘》（金色の花嫁），翻開來看看裡面畫了什麼。隔天，他在記者會上說，在這個至今連《感官世界》完整版都看不到的「落後國家」，竟能看到如此洗練而充滿反諷的漫畫光明正大發行，實在是太美妙的一件事。

八〇年代，丸尾末廣與宮西計三這兩位異端漫畫家開始正式活動。之所以說是「異端」，是因為他們不拘泥故事情節，將重點放在一幅繪製精美的畫其背後的美或醜陋，以此為創作漫畫作品的基礎。碰巧遇到將漫畫稱之為劇畫，且出版社只將漫畫視為「圖解原著」的墮落時代來臨，他們的出現及急進的活躍程度無人能出其右。

丸尾末廣偏好描繪戰後地下黑市與馬戲團裡的喧囂。拼貼古今東西各種影像資料，描上硬質線條，主題則多半展現戰後日本社會隱匿不談的被壓抑現象。在丸尾的某個短篇中，「明治」、「大正」、「昭和」三兄弟期待著即將出生的第四個兒子會有多麼畸形。另一個短篇中，與德國表現主義電影《M就是兇手》主角相似的變態人物盯上清純少女，在荒廢的街道上徘徊。在丸尾作品的根底，有著冷峻而強烈的反諷。

相較之下，宮西計三的作品排除了所有社會及歷史的架構。畫面喪失自己的輪廓四處淌流，成為不確定主體的旁白者大談夢想的場所。所有稱得上人物的人物，尤其是嘴唇、眼球、乳房、陰莖、外陰部等身體部位呈現令人眼花撩亂的變身，與影像重合，反覆接續與背離。黑色毛髮宛

如蛇魔女梅杜莎，帶著詭異的拉長表情，有如一窩糾纏撩亂的小蝮蛇。身體達到陶醉的頂點時，從眼淚到血液、唾液、精液，所有體液汩汩流出，身體與身體之間的輪廓也變得模糊不清。宮西計三以純粹的快感為目標，所有作品都為了滿足錯亂的慾望而畫。

就像這樣，丸尾與宮西筆下的世界、主題與風格都呈現出一種對比。話雖如此，以世代來說，他們的出現都比《COM》挖掘新人漫畫家的時期較遲，憑著在七〇年代以青年色情劇畫雜誌為據點活動這點而言，兩人可說屬於同一世代的漫畫家。八〇年代支撐他們的是青年劇畫雜誌以及《GARO》。不過，他們作品醞釀出的獨特情色主義及媚俗偏好，還有對世界的頹廢認知，其實都已大大超出漫畫這個表象系統的框架。

宮西計三一九五六年出生於東大阪市，在奈良長大。從十五歲起，當了真崎守 [註1] 兩年的助手。但十七歲完成的處女作《穿越葉間灑落的日光》（木葉通しの日の輪を越えて），和後續的《前往雲的彼方 珀爾修斯》（雲の彼方へ ペルセウス）及《花火少年》一樣，在出版之路上走得並不順遂。因為在一九六八年前後，青年漫畫界引發的革命失敗，使他連帶受到波及。不過，只要看過這三部作就會發現，後來宮西擴大開展的主題，在此時已如深冬地表冒出的植物嫩芽一般，儘管尚且青澀，但已擁有明確的形狀。

人物也好，風景也好，忽然下起的雨也好，堅實的畫風都和真崎守頗為相似。固定視角、用不斷變換光景的連續畫格描寫的手法，也看得出是承襲自師父真崎守。不過值得注意的是，在這

些短篇中，他已經開始以「被棄置世界邊緣的母子之間的牽絆」為中心鋪陳劇情。〈穿越葉間灑落的日光〉以公園裡的公用電話亭為舞台，描寫受到男性友人再婚請求的女性，她內心的困惑與瞬間的誤會。

〈前往雲的彼方 珀爾修斯〉中，因罹患結核而返鄉的女性，從偶遇的少年身上得到活下去的希望。事實上，那個少年正是她從前丟在老家的親生兒子。而彷彿為兩人帶來祝福一般，空中飛過無數鴿子。〈花火少年〉講的是親眼目睹母親在車禍中喪生的少年，受到住在二樓的謎樣少女誘惑的故事。這時的宮西計三在描繪情慾主題的對象時，描線還不到流暢的程度。儘管如此，依然可明確看出他的創作主題已從雙親過往的祕密，轉移到少年少女的憧憬與期待，以及祕密性質的性愛快感。

一九七六年，二十歲的宮西計三明白表示自己要成為「色情漫畫家」。這時被他視為重要參考對象的是超現實主義的玩偶師兼畫家——漢斯・貝爾默（Hans Bellmer）。小學時代便透過畫冊對漢斯・貝爾默相當熟悉的漫畫家宮西，至此捨棄繼承自真崎守的硬質線條，轉而採用變化無窮的漢斯・貝爾默式曲線。

《嗶嗶》（ピッピュ）、《不笑的花》（笑みぬ花）、《薔薇的小房間百合的床》（薔薇の小部屋に百合の寢台）、《金色新娘》，從七〇年代後半到八〇年代前半，接連問世的這些作品集中，宮西計三的世界也以加速度不斷改變面貌。故事性的要素從作品中陸續消失，對出場人物的說明也含混不清，只將聚光燈投射在角色們的性愛遊戲上。

年幼孩子們之間的性愛、女性與女性的性愛、在夢想中發生，伴隨強烈痛苦與屈辱的性愛、畸型身體的性愛……宮西計三作品中登場的角色，並不單只是耽溺於特定性別錯置的存在。在區分男女的身體之前，他們早已擁有雙性——也就是雌雄同體的身體，對他人表露出幼兒般的言行舉止，以無邪的身體為媒介，產生多元的錯亂。換句話說，將世界上所有事物現象皆視為性的對象，沉浸且陶醉其中。

為了說明宮西計三的作品是如何遠離同時代的漫畫，以下將以收錄於《金色新娘》開頭的〈午後的約會〉（午後のつどい）說明。這是一篇只有八頁的短篇漫畫。

扉頁上畫著有美麗捲髮與稚嫩童顏的臉。翻開扉頁，作品首先從巨大的眼球特寫展開。很快地眼睛閉起，眼淚滑落。眼淚滑落的速度宛如用超高速攝影機拍攝的畫面，最後凝固成女性性器的形狀。翻開下一頁，出現的是塗成大紅色的嘴唇和伸出的舌頭，滴落著麥芽糖般黏稠的唾液。閉起的眼睛、鼻子、嘴唇。忽然出現一雙手，抓住球形的美麗臉龐，迫使雙眼睜大。黑色背景上，平放著一對乳房。

附帶一提，到這裡為止的三頁，都配上尚未現身的敘事者獨白。「有個想在日暮時分相見的女人……／妳將融入黃昏／用那雙唇／那舌頭／邀請我／在我手心甦醒的妳……」下一頁是仰躺的少女，一雙手從那上方對著她的臉靜靜丟下看似柔軟的紅白球體。「我將贈妳月亮／送給少女的妳／來自月亮的禮物」。

這時畫面忽然變調，月亮融入少女體內，全裸的她口中噴出疑似血液的紅色液體。她伸手撫摸嘴唇，濃稠的唾液沿臉頰流下。「好美味的月亮……」她如此獨白。這時，從月亮那端傳來聲音。「津津有味地／妳／再多吃一點吧／吃到身體動彈不得為止……／入夜之後／好不容易才能見面……／妳將如此大量的我／吃下吧──！」

讀到最後這裡，讀者才明白開頭那散發慵懶氣質的匿名之聲，原來來自於月亮。耽溺於情色夢想的少女，試圖在日暮時分偷偷誘惑月亮。她吃掉月亮，吐出紅色鮮血。這一連串的過程或許可解讀為用詩的手法描寫月事的來臨，另一方面，也可視為大正時代稻垣足穗所熟悉的宇宙論的幻想。

然而，作品內側正正產生恐怖的運動。眼球、嘴唇、舌頭、鼻孔、乳房……女性身體的所有部位都帶著強烈的電荷，朝正欲吞噬月亮的女性性器收斂。能透過漫畫這個媒介，將情色主義的張力拓展到如此強大的作品，恐怕是前所未見。

一九二九年時共同執導的電影《安達魯之犬》了。

如果想從鄰接的表象領域嘗試找尋能與此匹敵的作品，大概只有布紐爾與達利（Dali）在

宮西計三描繪的人物既是少年也是少女，天生擁有兩種性別，活在尚未區分男女兩性的幼年時代的最幸福時期。他們不受各種禁忌束縛，身體所有部位皆能自在變化，耽溺於肉體歡愉的行為。肉體的歡愉也誘導他們到瀕臨死亡的地步。消瘦的雙頰，沾滿臉部與全身的體液，凹陷的眼

窩，如蛇一般不斷改變形體的頭髮。宮西計三描繪的人們總是被死亡的強烈衝動附身，他是我所知道最接近喬治・巴塔耶（Georges Bataille）註2思想的漫畫家。

《香脂與乙醚──無信仰》（バルザムとエーテル──無信仰）是目前為止宮西計三達到的最高成就。這部仿效法國漫畫（bande dessinée，簡稱 BD）做成大開本、幾乎所有頁面都是彩色頁的長篇作品，一直持續畫到了一九九一年，但似乎因為細節的「猥褻」描寫引發問題，發行日期不斷延後。書名的「香脂（balsam）」和「乙醚（ether）」皆典出德國浪漫主義詩人諾瓦利斯（Novalis），在這裡只要理解成宇宙論意義下誕生的神秘液體就行了。

故事在西洋某港都岸邊岩壁上，突然從天而降一個法國娃娃後，就此展開。少年伊德（id，精神分析中潛意識追尋快樂的「本我」）撿起娃娃，帶回自己房間，做為孤獨生活中談話的對象。伊德是流浪藝人的兒子，右腳被女性友人的父親折斷，因而深深憎恨對方。在娃娃面前，伊德徜徉於夢想與追憶的世界，漸漸受到引導，朝著不可思議的死亡世界前去。事實上，這個娃娃正是溺死女人的亡靈集合體，棲宿死去的伊德體內，試圖使他復活……

以上只是極為簡略的故事大綱，事實上這個作品絕不是容易閱讀的漫畫。即使終於在二○○○年發行了上集，結果後續還是中止發行。作品中接連引用俄國詩人普希金（Pushkin）、萊蒙托夫（Lermontov）及作者自己的詩，故事內容屢屢偏離既定軌道。儘管如此，宮西計三過去嘗試的種種奇詭景象，仍在這部作品的幾乎每一頁中徹底展開，伴隨著極具魅惑力的色彩共同躍然紙面。在火與水的象徵意象中，主角帶著誘惑他人攻擊自身的脆弱性而絕美燃燒，透過作品

整體完成一個宛如巨大祭品的故事。這不是已完成的作品，但在二〇〇〇年那個當下，絕對稱得上是日本漫畫最奢侈也最頹廢的里程碑。

在性別研究已於學術圈內確立意識形態的現在，追求以侵犯為主題的情色主義不免有落於時代之後的感覺。宮西計三在這退潮的趨勢中昂然孤立，一路走來堅持繼續描繪噁心又殘酷的地獄景象。期待再次看到他像過去一般陸續發表新作的日子來臨。

註1　真崎守（一九四一－）

日本漫畫家、動畫電影導演、編劇，漫畫作品有《牙之紋章》（キバの紋章）等，執導過《赤腳阿元》、《夏之門》（夏への扉）等作品。曾以假名在《COM》的專欄對投稿作品進行指導。

註2　喬治・巴塔耶（Georges Bataille，一八九七－一九六二）

法國哲學家、文學家，被視為解構主義、後現代主義的先驅。他的私生活混亂，創作的情色小說內容涵蓋受虐、戀屍等題材，也以性、暴力、死亡的「禁忌與踰越」對情色進行論述。

極致幸福的
幼年期之後

大島 弓子　Oshima Yumiko
1947 年 8 月 31 日－

大島弓子

我最初讀到的大島弓子作品，是後來收錄在《鳳仙花・麵包》（ほうせんか・ぱん）裡的短篇〈吃了銀果實〉（銀の実を食べた）。從一九七四年到七五年這段時間，恰好是人稱「花之二四年組」，也就是一九四九年前後出生的少女漫畫家們同時嶄露頭角，引起不少話題討論的時期。

大島弓子在她們之中特別奇特突出。當其他年輕漫畫家都像模範生般費盡心思構思故事，或奮勇嘗試挑戰氣勢磅礴的歷史浪漫情節時，只有她看來似乎對巧妙勾勒故事或在漫畫中鋪陳壯闊情節毫無興趣。她的作品一方面擠滿大量對話框，讀起來並不輕鬆，另一方面連續好幾頁的縱長或橫長大幅畫格也令人驚訝。標題乍看之下總是讓人一頭霧水，登場人物的名字更是奇妙：美濃瑪亞、美方一葉、尾花澤笑、遠野秀野、米奇莎拉、葉月好子、巧可、果林、松丸、竹丸、梅丸。要是把擁有這些名字的角色套用到一般少女漫畫裡，到底要如何詮釋那些老掉牙的浪漫愛情故事啊？

我忽然想起「矯飾主義」（Mannerism）這個詞彙。文學也好，美術也好，任何領域在一定時間內趨於成熟，沒有其他能做的事之後，一定會出現只將那些刻板印象凸顯到不自然的地步，與既有作品保持距離並以此做為賣點的傾向。這樣講似乎很難懂，但若套用在大島弓子身上，會發現這個人奇特得不得了，沒有人跟得上她，也沒有競爭者，完全以獨跑狀態創作漫畫。如果說當時的一般少女漫畫還停留在少年少女之間輕快的通俗劇模式中，大島弓子不是畫出像鑽過旋轉門一樣變身成少女的少年，就是描繪少女以為實際存在的少年其實只是她幻想下的產物。總而言

之，她一而再再而三地畫出前所未有的故事並著迷執著於其中。那模樣就像平安時代，當大家都沉迷於《源氏物語》時，獨自一人執筆《真假鴛鴦譜》（とりかへばや物語）的作者。

大島弓子一九四七年生於栃木縣，畢業於地方上的女子高中。就讀短期大學時，主動帶著原稿到出版社毛遂自薦，一九六八年以《寶拉之淚》（ポーラの涙）在《週刊瑪格麗特》上出道。《寶拉之淚》描述年幼的女孩與冷淡的繼母和解的故事。其後，大島弓子主要的活動場域轉為《別冊少女 Comic》，初期便做了兩個驚人的實驗──

其一是名為〈誕生！〉（一九七〇）的短篇，另一個則是〈羅季昂‧羅曼諾維奇‧拉斯柯尼科夫〉（ロジオン ロマーヌイチ ラスコーリニコフ，一九七四）。

〈誕生！〉畫的是高中生懷孕的故事。某個冬日，高中生麻美在課堂上忽然發現自己懷孕，陷入走投無路的絕境。她的好友玲想幫她，卻找不到好辦法。這時，男女雙方家長、讓麻美懷孕的中產階級青年及他的未婚妻等配角陸續登場，展開一大錯綜複雜的通俗劇。不只如此，接下來還發現玲其實是被父母拋棄的小孩，中產階級青年則被捲入別人的自殺事件，意外身亡。麻美身邊的人都要求她墮胎，但她堅決不從。不料，青年的父母忽然轉變態度，說出要麻美生下小孩當作他們兒子替身的話。事件遭媒體大幅報導，成群媒體蜂擁到學校。麻美企圖從頂樓跳樓自殺，被玲說服放棄。故事的尾聲是麻美在醫院平安生產的畫面。整篇作品從頭到尾都下著雪。

畫〈誕生！〉時，大島弓子獨特的畫風尚未確立。無論是兩個主角或其他配角，都還是所謂

少女漫畫的典型，有巨大的黑眼睛和櫻桃小口，以及一頭柔順的金髮（因為是黑白畫面所以看起來是白髮）。不過，在一九七〇年這個時間點，女高中生懷孕還是史無前例的題材，可以說是相當激進的選擇。大島弓子選擇挑戰這個困難的主題，用超過百頁的篇幅一口氣說完了這個故事，那過剩的能量使我深受感動。這不但是少女漫畫界的一大成就，也奠定了後來大島描寫女性好友之間產生與克服芥蒂的主題。

看到〈拉斯柯尼科夫〉這個篇名就知道，這是杜斯妥也夫斯基（Dostoevsky）《罪與罰》中的角色。這篇為世界文學名著的長篇小說已經先有手塚治虫畫成出色的漫畫過。大島從與手塚迥異的觀點，可以說是不顧一切地挑戰了這部原著。

作品以佔滿一頁的畫格開始，畫格裡畫的是跟在母親身邊的拉斯柯尼科夫與妹妹杜妮亞，兩人望著一邊負荷重物一邊遭人鞭打的小馬。光這一頁就構成了作品的基調。緊接著是作品中最出名的場景，也就是殺死高利貸老太婆的一幕，不過，通篇作品的焦點其實放在妓女索尼婭與妹妹杜妮亞身上。對才剛出道漫壇幾年的大島來說，這可說是一場與偉大原著之間近乎有勇無謀的戰鬥。萩尾望都是在經過周全計畫後以漫畫完美重現尚·考克多（Jean Cocteau）的《可怕的孩子》，相較之下，就能理解大島弓子的挑戰有多麼大膽。就這點來說，她倒是有幾分像自己筆下的女主角，她們都經常做出有勇無謀的驚人舉動。不可否認，〈拉斯柯尼科夫〉的旁白太過瑣碎繁雜，減少了原著惡魔般的魅力，要說是失敗作也確實是失敗作。

話雖如此，這個作品還是有值得矚目的地方，那就是眼睛和臉的畫法。從這個時期開始，大

島弓子筆下主角的臉已逐漸走出自己的風格。〈誕生！〉裡主角們漂亮的圓潤臉頰線條消失，取而代之的是呈現銳角的下巴。眼睛也不再大片塗黑，而是像用筆線條一樣留下空白的部分。比原本更加強調上下睫毛的結果，成功凸顯出人物的憂鬱與脆弱，更能看清角色們多慮的性格。原本只知活力充沛地哭叫的「可憐少女」刻板印象就這樣消失，此後登場的角色，都是聲音低沉，說話囁囁，但又認真沉默的人物。以杜斯妥也夫斯基做為踏板，屬於大島弓子自己的角色真正誕生。

大島弓子一九七〇年代中旬的短篇，每一篇都值得一讀，讀完之後也都留下不可思議的餘韻。

有幾個主題反覆出現。比方說與異性兒時玩伴的偶然重逢。為了某個緊急狀況拚命奔跑的少女。因為停滯於未確定的性向，一直希望拖延婚約或婚姻。喪失已久的童年時代的至高無上幸福。超越理解範圍的突如其來的別離。又或者是在某個決定性瞬間發生的唐突接吻……某種微不足道的，如種子般微小的紀念品。像是要封印世界般下個不停的雨。

〈給巧可〉（ジョカへ，一九七三）講的便是一個少年因緣際會跨越性別界線的故事。孤兒席蒙被巧可家收留，兩人從小像兄妹一樣成長。暗戀巧可的尚克勞德總是遠遠地用羨慕眼光看著他們。也因為如此，席蒙被逼得必須與尚克勞德決鬥。決鬥前一天晚上，席蒙鼓起勇氣，吃下巧可父親實驗室裡的神秘藥物，殊不知那是促使性別對調的藥物，席蒙就這樣無預期地變成女性。

察覺事態嚴重的巧可父親立刻將席蒙送到英國留學，並謊稱他死在那裡。

七年後，席蒙改名為索蘭吉，再次出現巧可面前。現在的索蘭吉是個一頭長髮，優雅美麗的女性。剛和巧可訂婚的尚克勞德迷戀上索蘭吉，甚至和她接了吻。有一次索蘭吉剪了頭髮，結果外表怎麼看都是席蒙。索蘭吉拚命想掩飾這個事實，但巧可終究還是得知真相。最後，兩人一起吃了另一種藥，在昏睡狀態中回憶往日幸福至極的童年時光。

這是一篇脫胎自尚·考克多《可怕的孩子》的短篇漫畫，只是原本宿命性悲劇的崇高感消失了，取而代之的是全面強調童年時代的甜美夢想。對巧可與席蒙而言，最理想的狀態是回到性向尚未釐清的那段童年時光。只能畫出聰穎角色的萩尾望都可能無法達到這部短篇的境界。

到了〈野棘莊園〉（野イバラ莊園，一九七三），這種朝向原初狀態的回歸，發生在主角少女路加與她的表哥勉，以及勉神祕的妹妹芙蓉之間。路加與其他眾多表兄姊妹每年夏天都會聚集在勉家的山莊，一起渡過一段愉快的時光，只有芙蓉一次也沒出現在山莊過。不過在某個夏天，芙蓉難得地現身了。她雖然具有魅力，卻給人一種精神不穩定的感覺。芙蓉的出現，令路加開始擔心自己與勉的關係生變。不久後，路加發現了母親的祕密。原來芙蓉是路加的親妹妹，她因為自知不久人世，才想到山莊來渡過人生最後的夏天。這篇短篇的主題是「已經過去且不可挽回的創傷記憶」。森林樹木與枝葉的背影貫穿全篇，在吹過樹木與枝葉的風中，所有少年少女都被描繪得像是植物的精靈。

人與人於別離之際交換的紀念品，也可說是信物，是大島弓子特別重視的主題。在短篇〈鳳

〈鳳仙花・麵包〉（一九七四）中，感情親密的兩個少女交換的信物，成為故事的重要核心。

〈鳳仙花・麵包〉裡的瑪亞是紀律森嚴的教會學校學生，某天她忽然在學校裡開起拍賣，將自己的衣服、裝飾品等東西拿出來拍賣。表面上的理由是為了籌措和父親一起前往印度採掘寶石所需的機票錢。瑪亞的摯友小綠對瑪亞突如其來的轉變錯愕不已。因為瑪亞不只拿出和小綠之間充滿回憶的物品拍賣，連戀人寫給她的信也打算整疊賣掉。連結兩個少女的是幼年時分享鳳仙花花種子的甜美回憶。結果瑪亞因為在校內拍賣的事遭退學，不得不和小綠分開。事實上，說要去印度是假的，她之所以努力籌錢只是為了想幫助破產的父親。為改當建築工人的父親送便當的瑪亞鼓勵父親，說總有一天我們再一起去印度吧。

大島弓子在執筆這類短篇不久後，開始不知不覺積極地將「性幻想」主題導入作品。〈F式蘭丸〉（一九七五）中，為了母親再婚問題所惱的少女面前，出現了一個各種意義來說都符合她理想的少年蘭丸。長相俊美就不用說了，成績優秀又擅長運動的蘭丸立刻就成為少女的男友，令她在學校感覺自己高人一等。問題是，除了她之外沒有人看得到蘭丸。因為這件事，少女的母親及少女內心真正喜歡的男生更衣，都和她起了嚴重的爭執。鑽牛角尖的少女企圖開瓦斯自殺，多虧察覺這件事的蘭丸及時通知了更衣才平安無事。母親順利再婚，蘭丸也從少女面前消失無蹤。

不說佛洛伊德，〈F式蘭丸〉裡的蘭丸如放在榮格心理學看，也就是是男性形象的原型。她在阿尼瑪斯的引導下克潛意識從心底浮現的阿尼瑪斯（animus），也就是少女通過成年儀式之際，服心理危機，重新找回一度喪失的對世界的親密感。相對來看，〈野棘莊園〉裡女兒從母親身上

感到的心理創傷在沒有康復的狀態下結束，到了〈Ｆ式蘭丸〉，這種創傷則以幽默的手法修復並得以克服。

我對大島弓子的迷戀，在她連載《綿之國星》（綿の国星）這個以小貓為主角的漫畫時暫時平息。那也是我因留學長期住在海外，雜務繁忙的時期，整體來說所有的日本漫畫都被我暫時擱置。

一九八〇年代後半，我久違地再次拿起大島弓子的新作品，其中已完全看不到女高中生們多采多姿的生活或為戀情爭風吃醋的場景，也看不到她們為了確認感情的親密而回歸極致幸福的幼年時代。很顯然的，這類主題已然消失。更重要的是，她塑造感情的方式出現很大的變化。此時的大島弓子會先做出紮實的大綱架構，再在那內側反覆進行各種翻轉、重複及變奏。曾幾何時，她已對這樣的編劇作法駕輕就熟。某部作品讀來像是一篇以自己周遭的雜記為主題的散文，另一部作品則是探討精神疾病的短篇，這在大島弓子來說是嶄新的創作方向。雖說這個主題在〈Ｆ式蘭丸〉中已見萌芽，但在我遠離她作品的這段期間，她針對這個主題更深入挖掘並更加開展了。

〈金髮的草原〉（金髪の草原，一九八三）講的是失智症日益嚴重，一心認為自己還是大學生的老人與看護他的年輕女性之間的故事。其實一開始，漫畫中將老人描繪為皮膚白皙的青年，讀者必須往下讀到一定程度才看得出故事的真相。老人最後在自己的幻想中跳向空中，墜落死亡。面對他的死亡，主角決定克服失戀傷痛，堅強活下去。

〈水中的衛生紙〉（水の中のティッシュペーパー，一九八七）也是深深撼動我的作品。主角是一個有著不可思議宿命，從小就能透過夢境預知現實的女孩。從拜訪家裡的客人帶的伴手禮到家中大事，各式各樣的事她都能夠預知，家人也因而與她疏遠。不過，拜夢見期末考試題的特技所賜，她在學校裡大受歡迎。

主角在夢中看見自己的男友與別的女生走在一起。如果這真的是預知夢，就表示自己即將失戀。坐立難安的主角在現實中找尋夢中看到的那個女生，對她說明自己的夢境。對方的反應出乎意料，不但讚揚主角的超能力，還自願負責為女孩記錄夢境。於是，主角決定放棄詛咒命運，從此之後抱著平常心生活。附帶一提，篇名來自夢境中出現的試卷，另一方面也代表「再也不在意，忘了也沒關係的東西」。

八〇年代的大島弓子已經擺脫過去的束縛，不再執著於成年後喪失的幼年時代理想或性向曖昧不定的狀態。她筆下的主角在經歷內心種種動盪不安後，一定會從中學到什麼，進而決定向前開拓人生。畫風也不再像從前那樣細密塗抹切割畫面內側，版面上空白的比例變多，整體散發起一股輕鬆即興的氛圍。這種感覺或許可說是擺脫了某種鬼迷心竅。對熟悉激進七〇年代的我來說雖然少了點什麼，看到她的作品脫離戲劇化而偏向散文化，我覺得這樣也不錯。畢竟她描繪得已經夠多了。

　　　極致幸福的幼年期之後　大島弓子

煤礦鎮與水的民間故事

畑中 純　Hatanaka Jun

1950 年 3 月 20 日－ 2012 年 6 月 13 日

畑中純

本書先前提及增村博時，曾說漫畫在一九七〇年代中旬跨越了分水嶺。從前那種從頭開始說故事，轉換幾個舞台後朝尾聲邁進的漫畫逐漸退出，取而代之的是只停留在一個地方，仔細凝視住在那裡的人們——這樣的漫畫開始出現。某些漫畫家對首都東京發生的事不再感興趣，故事舞台往往是看似他們故鄉的鄉村城鎮，在那裡展開烏托邦式的情節，或將成年後喪失的幼年幸福體驗投射其中。

不言可喻，這種趨勢的背後是柘植義春的存在。不過，相較於義春是永遠的故鄉喪失者，只能一邊在日本各地釣場、溫泉流浪，一邊描繪宛如私小說的漫畫，下個世代的漫畫家們可不願就此成為旁觀者，開始以全盤接收故鄉土地的風土與歷史的形式來創作漫畫。

畑中純正是這種新型態漫畫家中花樣最多，同時也是烏托邦傾向最強的作家。畑中純與增村博密不可分的共通點是兩人都崇拜宮澤賢治。增村和賢治一樣在東北長大，也模仿賢治將實際存在的地名轉換為虛構地名，來作為盡情揮灑故事的舞台。畑中則生於與賢治故鄉風土迥異的九州煤礦鎮，即使如此，他依然從賢治身上學到將風土民俗畫進漫畫的手法。儘管增村和畑中都來自小規模的反文化圈，他們的作品卻都在後來被改編為動畫電影或電視連續劇，成為日本國民家喻戶曉的對象。兩人相似的地方在於，他們呈現在眾人面前的田園景象，撫慰了在大眾消費社會循環中疲憊不堪的日本人。

畑中純一九五〇年生於九州小倉。當時煤礦產業景氣好，據說地方上少不了競輪場、電影院

等娛樂設施。小學時的他熱衷捕捉昆蟲，崇拜的明星是貓王和小林旭。澡堂旁的攤販一開始經營出租漫畫，他立刻入會成為會員。最喜歡的漫畫家是有川榮一（ありかわ栄一，為園田光慶舊筆名）與永島慎二。這時出現的白土三平的《忍者武藝帳》，名符其實震撼了他。從這時起，畑中純下定決心成為漫畫家。

十八歲到東京，進入東京設計學院（Tokyo Design college，已於一九七〇年關閉）漫畫科就讀。此時的他，迷上了伊藤整等人的文學。為了賺取生活費，從鍋爐管線工人到發電所現場作業員，畑中三年內換過式各樣工作，輾轉不同職場。一九七四年，以自費方式出版單頁漫畫集《即使如此我們正在奔馳》（それでも僕らは走っている）。雖然沒有引起太大迴響，他仍持續腳踏實地創作漫畫，過著帶作品到出版社毛遂自薦卻屢遭拒絕的生活。一九七七年，他的作品〈月夜〉獲得不是漫畫雜誌的《話之特集》（話の特集）雜誌刊登，總算是以漫畫家的身分出道。直到兩年後的一九七九年，開始在《漫畫Sunday》上連載《曼陀羅屋的良太》（まんだら屋の良太），才一躍成為流行漫畫家。

《曼陀羅屋的良太》連載了十年，還曾拍成電視劇。畑中純同時也是知名的木刻版畫家，經常用自己刻的版畫當漫畫封面。他以少年時代生活的小倉為舞台，陸續發表《妖怪》（オバケ）、《小鬼》（ガキ）、《畫太郎》（ガタロ）等民俗氣息濃厚的作品。此外，他對近代日本文學的敬意與喜愛，也在將谷崎潤一郎的《鑰匙》畫成漫畫時開花結果。畑中純於二〇一二年六十二歲時辭世，只能哀悼他的早逝。

《曼陀羅屋的良太》故事舞台設定為九州某處名為九鬼谷溫泉的溫泉小鎮。主角是良太和月子這對高中生，除了兩人之外，還有他們的損友花子、久美子及鐵男，良太的死對頭阿光，月子的表妹小綠及職業婦女裕子小姐、藝妓直美與百合奴、綽號為老鼠的天才和泡泡浴女郎留美、文學少女白鳥翼等角色輪番登場。此外，加上良太家經營溫泉旅館的父親與母親、哥哥與嫂嫂以及旅館女侍、員⋯⋯包括只露臉一次的角色在內，總人數恐怕超過三百人。

良太十七歲，滿腦子只想著與性相關的事。經常脫得全身精光甩著他的巨大性器，一有機會就偷抓月子乳房，遭她巴掌伺候。然而不只月子，無論對象是花子還是裕子，良太是個看到女人就飛撲上前的「色狼」。月子當然也不遑多讓，表面上說著「討厭啦」拒絕良太，其實掌握了主導權，用美色操控良太。

不、發情的可不只這兩人。九鬼谷溫泉的居民幾乎所有人都像鬼迷心竅一般滿腦子性。女人們在什麼地方都能張開雙腿露出性器，男人們只要一看到這個就會向前猛衝。要說這是個脫離常軌的世界也沒錯，但就某種意義來說，這部漫畫亦可說是實現了從各種性禁忌中解放的烏托邦。

遠離城市的偏遠溫泉鄉設定，在這點上達到巧妙的效果。男人女人毫不掩飾對性的欲望，永遠耽溺於性交行為。這樣的烏托邦遠離現實塵世的虛無，溫暖的溫泉水形同撫慰一切的母性之水。

在畑中純這部作品中，看得到許多柘植義春的影子。溫泉小鎮發生的情色事件，這樣的設定本身就是柘植義春筆下常見的內容。不過就算不提這部分，良太這個主角的長相，基本上就和柘植漫畫中屢屢登場、有著圓鼻頭和圓臉頰的人物相當相似，這是很重要的一點。仔細查看全篇，

會發現不只少年良太，不少人物長相都和柘植義春作品中的人物有異曲同工之妙。後面將提到的《妖怪》和《小鬼》也一樣，畑中純藉由這樣的引用，對溫泉漫畫家前輩表達敬意。

《曼陀羅屋的良太》受到世人高度評價，也有許多人討論過，關於這部作品我先談到這裡，對我而言，反而比較想評論畑中純在結束大作《曼陀羅屋的良太》後，於一九九〇年代創作的幾個作品。這是因為這些作品的舞台已不是人工構築的九鬼谷溫泉，而是畑中純本人的故鄉小倉紫川周遭地區。他以故鄉為題材，不只描繪人物，還在各種動植物精靈甚至冥界公主之間自在遊走，成功建立起一個帶有民俗文化色彩的空間。

《妖怪》是多達五十回的連續作品，從一九九二年執筆至一九九四年。主角是一對兄妹，哥哥叫阿健，妹妹叫小幸，住在都市的兩人趁暑假到祖母住的小倉玩。附帶一提，這個設定的靈感或許來自前一年公開上映的黑澤明電影《八月狂想曲》（村田喜代子原著）。

在都會中成長的兩人為鄉下夜晚的黑暗吃驚。兩人泡在源自「妙見山」深山的溪流中，享受水中抓鮋魚的樂趣。就這樣，他們結識了主宰這條河川的巨大鯉魚。這個名叫鯉太郎的妖怪現身陸地時，外表是個有一雙銅鈴大眼和光頭的青年，身上只穿著一條兜檔布，如同鯉魚特徵一般長在嘴上的鬍鬚也頗給人好感。阿健和小幸在鯉太郎的引導下，見識了不可思議的森羅萬象。

鯉太郎自稱是河邊的漁夫，事實上他應該不是人類，而是住在紫川裡（身份地位可能不高）的妖怪。他總是在川邊徘徊，看到哪裡有爭端就趕過去排解。有一次村裡的水井乾涸，田裡的作

漫畫的厲害思想　264

物無水灌溉，鯉太郎便帶著家臣山椒魚造訪深山中的美保登澤（請注意這裡的地名隱含「女陰」兩字，「保登」與「女陰」日文發音皆為ほと，hoto）。和那裡的水之女神商量的結果，發現水脈枯竭是因為更深的山裡正不為人知地建設起巨大民宿，而民宿抽取了大量地下水儲存導致。憤怒的水神率領龍神，宣佈將對人類展開徹底復仇。農民們群起媲美江戶時代「百姓一揆」的大規模抗議運動。不過，阿健和小幸只覺得大人的抗爭很麻煩，兩人和井邊突然現身的水神女兒開心玩起潑水遊戲。

民宿仿古代巴別塔造型，鯉太郎偷窺建築內部時，發現當中有個和核反應爐沒兩樣的巨大發電裝置。「這是人類共業的結晶哪」，鯉太郎如此喟嘆。這時，乘坐巨龍的水神在琵琶樂聲中降臨，連雷神也來助陣。大洪水從內部破壞民宿，接下來得將大量洪水安全導入海中才行。河邊鯉太郎住的小屋，也在滾滾湍流中被沖走。

在另一個故事中，鯉太郎發現身為紫川守護神的巨人川男近來形容憔悴，罹患眼疾，意氣消沉。因為長久以來河川疏浚工程不受重視，河水航髒不堪。鯉太郎奉納神酒，趁一年一度舉行川渡神福祭時，特地繞巡八處水源地，肩負起神酒祭祀除穢的任務，順利從八個水源地各帶回一升水。川男在跟隨他的過程中恢復活力，在水天宮祭儀當天，為了發洩多餘的精力，手持斧頭想去破壞河口堤防。鯉太郎起初還制止川男，最後反而跟著湊熱鬧，助川男一臂之力。川男一邊喃喃地說，這下白魚、鰻魚和鮭魚都能溯流而上了，一邊筋疲力盡地沉入水底⋯⋯阿健和小幸目睹這許多天地變異奇觀後，重返都會生活。別離之際，兩人站在紫川橋上呼喊鯉太郎的名字，只見一

隻巨鯉從水中躍起又消失。

《妖怪》說的是土地精靈反抗人類破壞的故事。人類以「開發」之名行封印水流之實，結果大大破壞了自然。大自然的憤怒與哀傷成了作品的基調。受柘植義春影響而開始創作的畑中純漫畫，隨著故事情節的進展朝水木茂的方向轉了一個大彎。其中一篇故事講鯉太郎帶著地獄惡鬼和美女在森林中與樹木精靈玩相撲，這一段情節宛如脫胎自《河童三平》（河童の三平）裡的〈放屁奧運〉（屁こきオリンピック）。只不過畑中純的畫風與水木毫無生氣的冷笑主義不同，他是具有強大力量的，也總是因性慾而閃閃發光……

接在《妖怪》之後執筆的《小鬼》（一九九五―九六）中，不再由來自都會的孩子擔任敘事者，主要透過住在小倉北區三萩野的孩子們的視線，描繪一九五〇年代後半紫川一代的人事物。主角是小學四年級的宮澤賢，這命名一看就知道是取自宮澤賢治。

賢和同班同學一起去砂石山找化石，搭火車出發卻在水晶山遇難。走出租漫畫店，為《忍者武藝帳》激動不已，或為了搶稀奇的天牛和朋友吵架。在深山裡的瀑布底下發現巨大山椒魚，還趁機在森林中偷窺了同班女生換泳衣的一幕。這部分的情節比起《曼陀羅屋的良太》時代，激進程度和裸露程度都減少了幾分，只是從仍滿不在乎地將噁心的山椒魚和少女雪白的屁股放在一起的這點來看，可知畑中對色情表現的眼光還是很精準。《小鬼》總共有十六個故事，以下想介

紹幾個特別令我難忘的故事。

當時小倉煤礦已陸續封山，煤礦鎮居民的貧窮程度與日俱增。街頭各處貼著「一定罷工」、「反對解僱」等傳單。有一次，賢走在巷子裡，正好目睹了一起強盜將正在炊飯的鍋子整鍋搶走的事件。搶鍋子的人是賢的同班同學，他分了半鍋飯給賢後，把鍋子賣給廢鐵店，出發去打一場沒有勝算的架。那天晚上，賢做了不可思議的夢，夢見自己和這個同學炸掉地下坑道，造訪未知的地底國度。在那裡，賢認識的美少女被粗暴的少年要求下海跳脫衣舞。隔天早上，醒來的賢才知道那位同學和家人連夜搬家逃走了。

另一個故事中，在一個下大雨的午後，賢把唯一的雨傘借給住在另一條河邊的同班女生。隔天，放學後的晴天，賢和兩個夥伴去那條不熟悉的河邊釣鰻魚。因為聽說下過雨的隔天最容易釣到鰻魚。然而，因為水位上升的關係，三人寶貴的籠子被水沖走，迫使賢跳下河找尋。河川在途中分成兩條，狹窄的河中沙洲上蓋滿密密麻麻的窮人家屋。沿著河水接近那些房子的賢，在自己不知情的狀態下鑽進木造廁所下方。不經意抬頭一看，竟然是昨天借傘的女生正岔開雙腿，蹲在上面尿尿。與少女四目相接的賢嚇得趕緊踢著水衝出河川。

不過，危機並未就此結束。因為他們擅自入河抓鰻魚的緣故，被地方上的少年憤怒地要求付錢。這時，剛才那個同班女生出現，一邊破口大罵，一邊奮力擊退了地方上的少年們。賢為了答謝解除危機的少女，將辛苦釣到的鰻魚送給她。接著連下了五天大雨，沙洲上的房子全部被水沖走，連救難隊也束手無策，只有賢獨力將少女救了出來。他雖然受到少女的感謝，但洪水也讓住

在沙洲上的人消失無蹤。賢站在橋上眺望無人的河邊，想起少女屁股的顏色與觸感。

《小鬼》中既看不到《曼陀羅屋的良太》的烏托邦主義，也不以《妖怪》中的民俗文化為依據，只是點點滴滴記述過去在貧窮與歧視中成長的悲傷記憶。這套作品最後，迷上出租店漫畫的賢，下定決心以成為漫畫家為目標，收下原本想成為漫畫家卻受挫的青年送他的製圖墨水，確立了自己一生的方向。這就是畑中純的原點。不久之後，畑中受宮澤賢治激發許多靈感，花上一輩子時間描繪不為人知的山村故事。以渾身的熱情，描繪出一個人類與非人類毫無隔閡，同居共存的世界。

　　　煤礦鎮與水的民間故事　畑中純

因為怪物們
很可怕……

高橋 葉介　Takahashi Yosuke
1956 年 3 月 15 日─

高橋葉介

有個長相俊美的少年，和母親住在一棟大房子裡。少年一頭長髮披垂在面前，母親因為不喜歡他的臉被遮住，所以不允許他這麼做。少年臉上幾乎沒有表情，看著鏡中自己的臉，唱嘆那就像一張面具。母親的長相也很美，五官儼然就是一張冷漠的面具。

少年對父親只有微薄記憶。家中連一張父親的照片都沒有，所以想不起他的長相。有一次，少年從母親持有的物品中找到一張父親生前戴過的面具。原來父親在少年出生前，意外受到嚴重燒傷，從此之後就經常戴著面具。少年得知母親至今仍十分愛惜那張面具，夢見母親與面具接吻的光景。

後來母親再婚，對方是個沒有主見的人，接受在家時戴著前夫面具的條件。他希望少年稱呼自己「父親」，少年回答「當然沒問題」。只有這時，少年嘴角浮現淡淡微笑。後來，少年的母親與繼父親遭遇車禍，雙雙死亡。少年見到母親遺體後，決定將她的臉製作成面具留下，打算讓自己未來的妻子戴上。這就是高橋葉介的短篇作品〈假面少年〉（仮面少年，「假面」在日文中有面具的意思）。

一九七九年，我在《Manga少年》雜誌上讀到這篇作品時，在此之前的我因喜歡而隨性讀了不少西歐浪漫主義文學的記憶一口氣噴發，至今還記得當時那股興奮激昂的感覺。作者背後充滿幻想的想像力之開闊，令人驚嘆不已。對於整個七〇年代持續閱讀漫畫的我來說，那是最初也是最後的體驗。同時，我認為在這位陌生作家具有的豐富裝飾性線條背後，是受到包括世紀末英國插畫藝術家比亞茲萊在內，種種豪華又頹廢的美學樣式帶來的影響。當時我留下的強烈印象就

是——這下出現不得了的新人了。我立刻將他的漫畫帶給念研究所時指導我的由良君美教授看，由良老師也很中意，還在散文裡提起高橋葉介過。

〈假面少年〉是僅僅二十四頁的短篇，其中卻層疊了多重主題。

首先，少年與母親之間的關係根底存在著近親相姦的欲望。這種欲望以匿名男性（父親與繼父）為媒介，在母親死後，束縛了少年未來的妻子。男人們全都戴著面具，象徵著被去勢，也就是人格的喪失。話雖如此，從少年與母親身上也不算看得到實體人格或面具下的真面目。一如嚴重燒傷後始終戴著面具的父親，或許母親也戴了一輩子的面具。

作品開頭，輕輕帶過少年在足球比賽中弄傷了臉的小插曲。或許從那時起，少年臉上也被母親戴了面具，只是他自己沒發現罷了。他對人生與世界上發生的所有事件一律毫無異議地接受，那些不過是無所謂到了令人驚訝的程度。為什麼會這樣呢？因為他打從一開始就聰明地察覺到，那些不過是發生在彼此都戴著面具的世界裡的事件罷了。僅有一次，少年嘴角浮現一抹略帶嘲弄的微笑，那是一段在作品中形成強烈的反諷。

讀完〈假面少年〉的我，立刻想起於十九世紀初使用假名博納文圖拉（Bonaventura）發表的謎樣小說《夜警》（Nachtwachen）中的一個段落。

「我不反對將面具帶進劇中。因為，若是有幾層面具交疊，將面具一個一個剝下反而更有趣。

等到揭穿倒數第二個諷刺面具，換句話說即是希波克拉底式的面具以及最後那個固不笑也不哭的固定面具時，就是最有趣的時候——底下是沒有頭髮也沒有鬍子的骷髏，由悲喜劇演員最後捧著它跑掉。」（平井正譯本）

貫穿〈假面少年〉這部短篇漫畫整體的，便是這種朝向面臨死亡時虛無收斂的強烈光譜。不過與此同時，構成作品的流暢曲線也令我想起十九世紀後半出現在倫敦的，混合了日本主義與中世紀主義的唯美主義形式。那是人們熱愛孔雀羽毛，深受漩渦圖樣之謎魅惑的時代美學。高橋葉介強力凸顯主角的黑髮，在上面烙下說不上是波浪還是鱗片的圖樣。結果，光與暗影反覆跳起遊戲般的舞蹈，登場角色即使在日常生活中，意識也輕易產生轉變，暴露出身為世界「另一端」居民的本性。

高橋葉介在描繪人物輪廓時，在粗毛筆的使用上毫不躊躇。臉上的細節或表情固然會使用細筆勾勒，但他似乎非常喜歡能隨意調節粗細的毛筆。結果造就了筆下男性角色多屬於肥胖型，女性角色也多半具有豐滿的肉體，進而從中產生與肥胖相關的黑色喜劇。豐盈的頭髮在他筆下也變化自如，從不同角度看就有不同的形狀，頭髮與人物黑色的外衣及影子連在一起，使得黑色在整個畫面上佔據相當大的比例。就像這樣，展現一個令人想起德國表現主義電影的不可思議世界。

在高橋葉介之前，日本也不是沒有喜歡以怪奇幻想為主題，熱衷描繪人類意識轉變的漫畫家。水木茂、楳圖一雄、古賀新一還有德南晴一郎都投注大量心力在描繪世上人類光靠理性無法認識的恐怖事物。然而，高橋葉介的世界與上述漫畫家又大相逕庭，那是一個源自十九世紀浪漫

主義，充滿詭異怪誕與虛無誘惑的世界。他的出現，使我確實感受到——日本誕生真正的幻想漫畫家了。

對於「人類擁有堅定不移的人格和統合一致的身體」這個觀念，高橋葉介打從出道就以極為挑釁的態度提出質疑。在《假面少年》之前，一九七七年發表的短篇〈新的娃娃〉〈新しい人形〉就選擇以殘酷的真實——對幼兒而言，人類和娃娃是可以交換的東西——為主題。日後奠定高橋畫風的明暗對照法此時雖尚未確立，但從這篇作品已可窺見他今後的怪奇幻想主題已然在此萌芽。

因為母親住院，家中只剩下年幼的少女和父親兩人。少女堅信母親會「從醫院帶嬰兒回來」。父親答應女兒，只要她做個乖孩子，就買新的娃娃給她當獎勵。那是會講話還會喝奶的完美娃娃。少女得知這點後，立刻對至今疼愛有加的娃娃，宣布再也不需要她，然後拿出一把大刀，殘忍地將娃娃手腳一一切斷，最後斬下娃娃頭。這時，母親抱著嬰兒回家。她的右手拿著一把巨大的菜刀。

在無邪的孩子面前露出魔性本質的母親。宛如法國的大木偶劇場（Grand Guignol）舞台上輕易被斬斷的人頭。人類接二連三變身為非人類。這個故事是對人類世俗欲望的寓言式嚴厲批判。讀高橋葉介早期作品的喜悅，在於發現許多成為後期作品常數而反覆言及的主題，早已如植物胚芽般細密埋入其中。

短篇連作《我樂多街奇譚》（我楽多街奇譚，一九七九）中，計畫依靠泥土糧食化解決饑饉問題來拯救全人類的老教授，有一次從美女手中獲贈做為髮飾的花朵，造成全身不斷被花侵蝕，最終至消滅的結局。動物園裡的動物們一起消失無蹤，取而代之的人類開始模仿動物，分別進入柵欄裡生活。另一方面，逃亡的動物開始在人類社會裡滿不在乎地假扮人類生活。沒有任何人出來指責這樣的異常。

最後，人類之間出現只要統一精神就能擺脫重力之魔的教義。信了這個教義的人類實際上也真的能克服重力。於是他們腳踩天花板，展開倒立生活，包括牆壁在內，一個房間裡最多有四組人共同起居。結果，陸續出現朝無限天空「落下」的人類。

這類寓言式短篇作品中對人類批評之犀利，是作者獨有的特色。做為故事背景的都市總是殘留幾許中世紀氛圍的荒廢城市風格，高橋葉介這樣的作品經常讓我聯想起中歐或東歐的諷刺作家。

因為談論了太多初期作品的出色之處，沒有多餘篇幅談論一九八〇年代後的高橋葉介作品，確實可惜，所以就讓我簡短說明一下吧。

在那之前的短篇多半以虛構的西洋都市為舞台，描繪詭異怪誕寓言故事的高橋葉介，從八〇年代到九〇年代，以日本為舞台完成了兩部系列作品，《夢幻紳士》（一九八三—）與《學校怪談》（学校怪談，一九九五—二〇〇〇）。前者從江戶川亂步的偵探小說獲得靈感，在適度提到

的戰前復古趣味中，名叫夢幻魔實也的少年名偵探接連解決獵奇事件。話雖如此，高橋在此並不太重視推理小說必需的邏輯一貫性，只將重點放在描繪人類身體不合理的變形及因此出現的妖怪與人類之間的戰鬥。從蛇女到巨大的人造人，各式各樣像百鬼夜行般的生物學突變。不過，其中既沒有水木茂堅持的日本民宅幽暗處浮現的民俗學記憶，也沒有楳圖一雄特有的思春期少女的脆弱。《夢幻紳士》的世界由純粹乾爽的表層構成，在那之中，手塚治虫《原子小金剛》中的天馬博士有時也會變成路易斯・卡羅（Lewis Carroll）《愛麗絲夢遊仙境》中的居民。

《學校怪談》則是以現在的中學為舞台，由輕快又奇妙詭譎的短篇故事組成的連續作品。一個在班上遭到同學霸凌、拒絕上課的學生變身詭異怪物，有時躲藏在校園鞋櫃中，有時貼在教室天花板上俯瞰上課情形。他一再襲擊同學，貪婪地吞食他們，一個人孤獨地在校園裡活下去。另一個故事描述其中一名學生在上課時，看到坐在前面的同學後腦出現嘴巴，慌張地大喊起來，卻只換來老師的責罵，誰也不相信他說的話。很快地，那張嘴巴就轉移到少年手上了。

《學校怪談》想表達的是，在學校這個受壓抑與管理的空間，以及少年少女們潛意識中沉眠的情緒突然噴發的瞬間。精神分析界泰斗佛洛伊德早就看出所有怪談奇譚都以「受壓抑者的回歸」型態展現。就這層意義來說，這部系列作品可說是由學校這個封閉空間內被排擠或遭隱蔽的人們所交織展出的一齣政治劇。

七〇年代以黑色基調的厚重畫面為出發點的高橋葉介，他筆下的世界隨著時間的流逝逐漸變化為輕快乾燥的東西。到了《開始當蛇女》（ヘビ女はじめました，二〇一三），在上述傾向下

加速更進一步，描繪當日常生活中的一幕脫離常軌的瞬間，突然產生的附身或鬼怪現象。第一回描述學校裡受到霸凌而自殺的少女變身蛇女，本想趁深夜殺死發現她真面目的同班少年，後來又改變主意的故事。

在這裡可以看到他從初期作品貫徹至今的「人類變身為非人類」主題。就這層意義來說，能與高橋葉介抗衡的大概只有電影導演塚本晉也了吧。年輕時就拍出《鐵男》的塚本也和高橋一樣，以被稱為變身的附身觀念，持續描繪著殘酷的劇碼。

　　因為怪物們很可怕……　　高橋葉介

天狗之黑

黒田 硫黄　Kuroda Iou
1971 年 1 月 5 日—

黑田硫磺

黑田硫磺是一個將閱讀漫畫的人習以為常的透視法，忽然用激烈方式打亂的漫畫家。我想試著以他的代表作《大日本天狗黨繪詞》（大日本天狗党絵詞）為中心討論這件事。

要從頭到尾讀完這部共四集的作品絕不是一件容易的事。這部漫畫最大的特徵，就是那近乎異常的塗黑與粗黑線條之多，總是令讀者讀來不知所措。盡可能用圓滑線條展開表層運動，讓視線配合色線條的運動來體驗文本的內容，這才是一般漫畫的呈現方式。然而，黑田硫磺的漫畫中展開的是完全不適用這套方法的寬廣宇宙。人們必須凝神細看，讓視線潛入每個畫格中才行。然而，感受到視野不透明的不只讀者，就連漫畫中的登場角色，都無法在行動時看清遠方。失去眼鏡的教授無法辨識山中出現的怪物，東京中央的天上雲層厚重層疊，使人類無法充分掌握天狗的實際狀況。

過去，畫格的面積差不多對應著其所呈現空間的規模。手塚治虫在《冒險狂時代》或《罪與罰》中以一頁一畫格的大畫面呈現時，在那裡表現的是眾多人物彷彿布勒哲爾（Bruegel）油畫一般，同時且同時彼此嬉戲在一起的全景圖。面對眼前的大畫面，滿心喜悅地自願暫時停止敘事行為。但是在七〇年代前後的漫畫中，與畫面大小相關的過往保守慣例已完全破除，導入了更自由大膽的符碼。比方說喬治秋山的《阿修羅》（アシュラ）及《守財奴》（錢ゲバ）等作品，在強調某一人物的發語行為時，漫畫家並不單只是在一般畫格中描繪人物特寫，而是以畫格整體的巨大化（有時一格甚至擴大到佔滿兩頁跨頁）來達到更大的效果。赤塚不二夫的《天才妙老爹》

（天才バカボン）像是很快認同這種手法一樣，做出超大等級的諷刺仿作。就像這樣，以大畫面呈現的手法大張旗鼓地成為第二種新的慣例。

不論是什麼手法，只要在經過反覆運用後都會變得平庸，原本的驚嘆效果漸漸減少。尤其是在戰後日本漫畫這種成立不久的年輕範疇，自動化的速度自然也快。一旦我們開始信任漫畫中敘事行為的意義，對畫格面積的認知穩定下來後，那同時也會淪為非常無聊的東西。

黑田硫磺的漫畫，就具有連根顛覆我們這種穩定信任的危險性。在他的漫畫中，畫格的大小與其負責展開的故事意義之間，橫亙著一種非常明顯的不平衡。為此，讀者的視線無法用一般速度在畫格間移動，也無法用固定速度翻頁。登場角色有時突然健談多話，下個瞬間卻又陷入不悅的沉默。當讀者以為敘事行為在毫無動機的狀況下停滯時，又會突然遇上行動與對話上的省略。就像原本視力一直正常的人，忽然被迫戴上矯正亂視用的眼鏡，那種不安與緊張的氛圍支配著作品整體。

在這之前只在地面水平移動的視線，會因一個偶然的機會而出現不經意抬頭看時的驚奇。

《大日本天狗黨繪詞》中，就有好幾個這種來自視角轉換的大畫面。最早出現的一幕，是在描寫剛上小學的忍遇見坐在櫻花樹上看報紙的天狗師父時使用的極端仰角鏡頭。天狗是什麼呢？正是一種強迫人類（讀者）視線向上的力量。形成這部作品基礎的，就是這種由不經意的鳥瞰與仰望構成的連續大畫面，天狗即是為了此一目的而帶來的作用因子，換句話說，是為了達到這種效果而安排的角色。

潛伏在人界，肉眼看不到的他者。幾乎可說是機能不全的巨大怪物。在淡然日常脫軌的瞬間噴發的波濤洶湧——上述主題在黑田的〈蚊子〉〈蚊〉、〈象的散步〉〈象の散步〉等初期短篇中處理過後，悉數融匯入《大日本天狗黨繪詞》而發展為巨大的規模。

故事中有四種生物範疇。首先是一般人類的世界。接著是從那世界失蹤，放棄回歸人類世界的人們，也就是天狗。對人類來說，天狗只是放棄當人的「缺席的符號」。第三種是天狗在必要時用泥土做成與人類一模一樣的泥人偶，用來擾亂人類。他們建立名為天狗黨的邪教，試圖佔據東京，掌控人界。最後一種是住在山中的真正天狗，即不會說人話的鳥人，他們的出現，對第二種天狗的自我認同造成決定性的威脅。

故事中心是一個於七歲時脫離人界，以天狗身分修行的少女，與代替她留在人界生活，和她長的一模一樣的泥人偶少女，兩人之間的相遇。不久後天狗少女開始對自己的自我認同產生懷疑，試圖從天狗群中逃離。至於泥人偶雖然被當作人類扶養，卻被天狗黨最高掌權者的靈魂附身，為周遭帶來混亂。

《大日本天狗黨繪詞》執筆於一九九〇年代，我們輕易就能想見其中暗示了以奧姆真理教為首的邪教事件。但比那更重要的是，內藏著日本這個國家的問題根源，也就是「看不見的他者」這個事實。以天狗身分度過一段不短歲月的主角忍，在睽違十幾年後去敲自己家的門，卻被家人拒絕在外的場景，預言了一九七〇年代至今，在日本引起廣大注目的北韓綁架與監禁日本人的問

題，以及這個問題所造成的種種恐懼。

透過面對人類的仿製品來思考人類的自我認同，這是過去手塚治虫藉由機器人故事闡述的主題。不過，黑田似乎對這個主題不甚感興趣。盤據他心思的，不如說是脫離人類世界的人如何度過他們人生的這個問題，是少數派在為了守護自己而建立共同體、群黨或集團時，輕易出現於內側的排他政治原理。看看天狗黨的師父，無論是容貌或言行舉止，不都和左翼思想家谷川雁一模一樣嗎？短篇連續作品《茄子》中指出的則正好相反，講述的是如何不進入黨群的逸脫方式。關於這個，只能等下次有機會再談了。至於我自己，我強烈期待一九七○年代在《GARO》上建立起屬於自己獨特宇宙的古川益三，他一度嘗試但失敗的筆觸線條，能在黑田手中意想不到的復活。

　　　天狗之黑　黑田硫磺

時髦的廢棄物

岡崎 京子　Okazaki Kyoko

1963 年 12 月 13 日－

岡崎京子

我還記得將岡崎京子的書親手交給安娜·凱莉娜（Anna Karina）那天的事。二〇〇〇年夏天，她到東京開演唱會，那時我有幸在飯店訪問了她一小時，就趁那機會將書交給她。

她認真仔細地回答了我關於導演尚盧·高達和法斯賓德（Fassbinder）等各種問題。最後，當她看見《pink》這本漫畫時，表情瞬間改變。「這不就是我嗎？這是電影《狂人皮埃洛》裡的衣服嘛。是啊，我現在就想和畫了這個的人見面！」

面對興奮的安娜，我不得不以沉穩的語氣說明：「很遺憾，那已經不可能了。因為她遭遇重大車禍，無法再畫漫畫，甚至無法自由與人交談。」安娜非常失望，我反而因此更能理解為何這位高達電影中的女主角，至今仍是日本少女們心目中的偶像。

一如露易絲·布魯克絲之於義大利漫畫家圭多·克萊帕斯，岡田茉莉子之於上村一夫，岡崎京子也不斷描繪著帶有安娜·凱莉娜氛圍的女性，因為這樣豎立了安娜永恆聖像的地位。

本書已屆尾聲，我想在最後舉出岡崎京子這位漫畫家，再次寫下她作品的出色之處。在我一路論及的漫畫家中，就各種意義來說，岡崎京子都是個例外。比方關於漫畫家的年齡，幾乎所有人都比一九五三年出生的我大十歲左右，或只比我小一點，相較之下，生於一九六三的她明顯屬於我們的下一個世代。對出生於下北澤，畢業於短期大學的她來說，東京不是那個滿天催淚彈，示威遊行隊伍與機動隊員爆發激烈衝突的東京，而是在泡沫經濟景氣下四處可見迷你戲院，穿著入時的少年少女盡情享受高度消費社會的東京。

285　　時髦的廢棄物　岡崎京子

不光只是如此。她也是與漫畫界沒有直接相關、充其量只是一介漫畫愛好者的我，少數有私人往來的漫畫家。先發制人的是她。在她出的第二本短篇集《Boyfriend is better》（ボーイフレンド is ベター，一九八六）中，出現了一個名叫四方田君的少年電影迷。之後，我們在京橋的試映室巧遇，從此開始交流，儘管期間稱不上長。我曾請她為一本電影小書繪製封面與插畫，她兩三下就畫出了珍・茜寶（Jean Seberg），但在畫勝新太郎的臉時卻畫了好幾次都畫不好。深夜中，我們一邊透過傳真來回聯絡，一邊完成了工作。

四方田君這個角色，後來還在《來自口中的散彈槍》（くちびるから散弾銃）中小小客串過。這部作品描繪的是三個二十出頭的女性如散彈槍般不斷說話的內容，我想書名也是這麼來的吧。我對她的作品產生共鳴的原因之一，正是因為我們擁有許多相同的觀影經驗。

岡崎京子在漫畫家崗位上只活躍了十年的時間。然而，只要一想起這段期間，特別是最後那幾年她呈現的急速轉變，我就會被一陣無法呼吸的感覺襲擊。就像頭也不回衝上一道陡峭的階梯時，眼前的路卻忽然完全斷絕，被留下的人只能看著橫切面悲傷興歎。在二十世紀的藝術家中，我能想起的另一個類似例子就是樂團披頭四。

當然，有些電影迷或許會聯想到《來自口中的小刀》（Modesty Blaise）**註 1** 這部莫妮卡・維蒂（Monica Vitti）主演的電影。岡崎京子的世界充滿只有電影迷才能理解的暗號。我對她的作品看了這本書，那是我的岡田京子初體驗。

岡崎京子最初的作品集《處女》（バージン）發行於一九八五年。一個期待當天回家吃咖哩飯當晚餐的高中女生，突然在同班的男孩邀約下第一次嘗試了性愛。她太晚回家，咖哩飯幾乎都被弟弟吃光了。男孩賴在年長的小學女老師家，又在打工的咖啡廳遇見一個化了大濃妝的少女。不過白天見面時，她又只是普通女生。兩人跑到江之島去看海，談論該如何抵抗時間的不斷流逝。那是男孩與少女最初也是最後的約會。收錄在《處女》中的短篇全都是男孩遇見女孩的故事，帶著一點令人莞爾又難以捉摸的變調。

不過，岡崎京子隨即果敢踢掉這本短篇集，轉頭衝入女人們吱吱喳喳的交談中。從《Boyfriend is better》到《來自口中的散彈槍》、《東京酷妹一族》，在她接二連三發表的這些創作中，女孩即使孤獨仍彼此掏出各自的無依，無止盡地叨絮交談。沒有一絲未來是確定的，也不知道究竟能在哪裡找到真實的愛。她們一個勁兒地談論關於男人的事，現實之中的男人卻絕對無法踏入那對話中一步。

多話的時代，因為《pink》（一九八九）而迎來奇特的轉折。這部長篇在受到鮑希斯·維昂（Boris Vian）（後來岡崎改編了他的代表作《泡沫人生》）及尚盧·高達壓倒性影響下執筆。主角由美是一個人住的粉領族，在公寓裡養了鱷魚。因為每天需要餵食鱷魚大量生肉，她不得不幹起應召女郎的副業。由美誘惑繼母的年輕男友們，將他們帶進自己的公寓，故事就從這裡正式展開。如果讓上村一夫來畫這個故事，情節肯定會變得嚴肅又瘋狂。然而，岡崎京子筆下鎮日活在不正常性愛中的由美，卻沒有一絲道德上的困惑。

《pink》中的一切行為，都在「飼養鱷魚」這個無目的性的嗜好之下被正當化，被當作隨時可以替代的事情。與此呼應的是登場人物的身體，包括眼睛的線條、眉毛、臉部輪廓、手腳、性器與陰毛等一切都描繪地對等且平淡。儘管早在這之前就看得出岡田京子有這樣的徵兆，不過從這時期開始，她更頻繁使用將網點稍微從人物身體輪廓錯開的貼法。這說明了她描繪的人物脫離實際存在的本質，從統合一致人格的重力束縛下獲得解放。

《pink》是岡崎京子第一次提及賣春——金錢與性的結合——主題的作品。這部作品直接依據尚盧·高達的電影《賴活》。媒體稱這部電影的實驗讓「電影終於成為文學」，這句文案也引發了熱烈的討論。如果岡崎京子的風格在此時固定下來，繼續走相同路線的話，她頂多只會是個有點時髦、有點高知識且熱愛法國文化的女性漫畫家。此時正好是泡沫經濟全盛期，馳走於高度消費社會表層的她的漫畫，確實走在日本少女文化的最前端。

然而，當泡沫經濟蒙上陰影，從開始出現破綻的一九九二年到一九九六年，岡崎京子追求了更進一步的境界。那是一條容易招致攻擊與異議的慘烈危險之路。以結果來說，她留下了《我很好》和《惡女羅曼死》兩本具有紀念碑意義的作品，這兩部是通篇令人感受到強烈死亡衝動的漫畫。關於這兩部漫畫在戰後日本漫畫史上佔據了多大的位置，已有很多人評論過，我大概也無法再說更多。不過，我想針對她在同一時期執筆創作，收錄在《End of the World》（エンド・オブ・ザ・ワールド）、《我就是你的玩具》（私は貴兄のオモチャなの）和《異性戀》（ヘテロセク

シャル〉等作品集中比較少人提及的短篇作品做一些簡短的註釋。

〈水中的小太陽〉（水の中の小さな太陽）借自莎崗的小說名稱《水中的小太陽》（「水中的小太陽」為原文直譯，此書正式中文譯名為《夕陽西下》），描述一位女性邁向毀滅的故事。美奈子十一歲時和家人去海水浴場，不知不覺游得太遠，陷入差點溺死的危機。這件事以甜美回憶的形式，留在成為高中生的她的記憶之中——當她沉入水中時，看見頭頂遠方微小的太陽光，在瀕死之際獲得夢幻般的體驗。作者是以先高速攝影然後再使用正常速率播放影片般，超慢動作的連續無聲畫格來處理此時的光景。海面上的喧囂是生者的世界，和與死比鄰的靜寂世界，形成極端對比。

現在的美奈子秘密地做著 SM 女郎的打工，不斷踏入不正常的性愛世界。話雖如此，每當她感受到生活中的不穩定，就會像過去溺水時那樣仰望天空，讓內心浮現太陽折射光的記憶。不久之後，她慘遭黑道輪姦，被從海埔新生地上的倉庫帶往海邊，丟進暗夜中的大海。在漸行漸遠的意識中，她認為自己一定只是在做夢。

這個短篇就空間意義來說，與《我很好》故事舞台的河口新生地有共通之處。同時，用如垃圾般被丟棄的女人當作女主角這一點，或許可說是為後來的《惡女羅曼死》打草稿。不過，我想帶大家看的是另一個短篇〈我就是你的玩具〉。

〈我就是你的玩具〉主角星子是就讀美術大學的二十一歲女生。她想與過去自己獻出貞操的男性友人復合，但每次表白都失敗。她使出的最後手段是告訴對方，自己願意接受他任何不合理

的要求。不料，就在她自願答應玩的一場「性奴隸」遊戲中，對方找來大群朋友，她也慘遭輪姦收場。

岡崎京子在這裡再次援引尚盧‧高達，到處置入黑畫面和字幕，用刻意潦草的文字寫下星子內心的獨白。話雖如此，和前述短篇不同的是星子的不屈不撓。在一個盛夏早晨，遍體鱗傷的星子回到家，一臉彷彿什麼都沒發生過的樣子拿起水管，對著院子灑水。作者以堅定的意志描繪出她緊抿雙唇的神情。此一時期的岡崎京子漫畫多半以陰鬱且無可救贖的方式結束，〈我就是你的玩具〉卻是一篇可解釋為女性下定決心宣佈（在此再度借用尚盧‧高達的話）「只為自己的人生而活」的作品。

從佐佐木馬基談起的本書作家列傳，在此以岡崎京子告終。佐佐木馬基在〈Seventeen〉與《海邊城鎮》中描繪大人們無法理解，在愛情沒有結果狀態下分離的少年少女，岡崎京子的《我很好》則描繪不將最好的自己託付給性或愛、只要眺望被丟在草叢裡的屍體就能確認生之充實的少年少女。佐佐木馬基與岡崎京子兩位漫畫家之間相隔三十年歲月，這也是日本社會結束高度成長期，迎向社會經濟停滯中少子化及高齡化的三十年。此外，以我個人來說，則是從一個勉強想追上世上一切事物的高中生，到上大學、留學以及就業，輾轉在幾所大學教書後以寫作為生的三十年。三十年來我總是在讀漫畫，為漫畫而吃驚，因漫畫獲得勇氣，不斷思考關於漫畫的事。我那老是在讀漫畫的青春就此落幕。但願日本漫畫今後能更多元、更激進地發展！

註1 《來自口中的小刀》(Modesty Blaise，一九六六)

這部電影的日文翻譯為《唇からナイフ》，「唇からナイフ」直譯即「來自口中的小刀」，中文電影名稱譯為《女諜玉嬌龍》，為呼應岡崎京子的作品《來自口中的散彈槍》故在此以日文字面進行翻譯。

漫畫與文學

一九六〇年代後半到八〇年代，漫畫在日本社會中的地位起了劇烈變化。在那之前漫畫本來只為小孩而存在，通常被放在教育文脈下討論的媒體，到了現在才開始被視為一種文化。

漫畫首先以次文化的姿態和壓倒性的數量逐漸興起，接著成為支持學生們對政治提出異議的媒體而開始受到矚目。嘲弄漫畫變得愈來愈難，因為它做為文化的位階正在慢慢提昇，開始朝文學或繪畫那類高級文化靠攏。「漫畫終於成為文學」是岡崎京子的《pink》（一九八九）發行時，出版社 MAGAZINE HOUSE 放在書腰上的文案。附帶一提，同一時期的法國，繼「第七藝術」的電影與「第八藝術」的電視之後，將漫畫形容為「第九藝術」，對當時蓬勃發展的符號學而言，漫畫正是最好不過的討論對象。

本書論及的都是這類文化位階正在上升時expand出現的漫畫與作家。在讀者闔上本書前，我想再次從遠處觀察這樣的現象，試著就原理層面考察漫畫與文學之間究竟有什麼關係。這裡存在著兩個論點，一是至今漫畫如何改編文學的問題，二是在文化的位階秩序中，文學與漫畫是如何建立起競爭關係的問題。以下我將針對這兩點簡單談一談。

1

漫畫與文學是兩種不同的表象媒體。若將依據文字語言表達的近代文學文本，置換為以畫面文字相乘效果為基礎的漫畫，則無論如何都會產生結構上的變更。想創造出對應法國詩人馬拉美

（Mallarmé）那樣，帶有極度濃縮力量之語言藝術的漫畫表現是不可能的事，反過來說，像佐佐木馬基某一時期的作品那樣，嘗試排除以一切自然語言傳遞訊息的漫畫，也不可能找到對應的文字作品。

假設只看小說作品，無論作者將登場人物的外表描寫得多鉅細靡遺，讀者還是能自由想像該人物的外貌。然而換成漫畫的話，讀者的想像範圍大致上還是受到侷限的。在漫畫中，無論還原為多麼簡略的符號，登場人物還是會直接以圖像的方式出現在紙上，讀者無法違抗、無法任憑自己張開想像的翅膀自由塑造人物形象。但反過來說，讀者可以在登場人物的表象上投射盲目崇拜（fetish）的熱情，甚至到過度的程度。就這點而言，應該拿來與漫畫比較的是同樣只能透過現實人物表象組合來說故事的系統，那就是「電影」。

到目前為止，已經有無數漫畫家借用小說作品中的故事來描繪作品。有以兒童為對象，用溫柔筆觸重新描繪「世界名著」的漫畫（前谷惟光的《童話漫畫唐吉訶德》），也有以成人為對象，將中國古典故事改編為漫畫的長篇作品（橫山光輝《三國志》、沼田清《水滸傳》）。法國有史蒂芬‧黑雨（Stephane Heuet）慢慢進行《追憶似水年華》的漫畫，美國則有以卡夫卡短篇為題材的改編漫畫，在讀者之間蔚為話題。

然而我得說，在進行這種系統轉移之際，漫畫家必須預先做好不被拿來與小說家比較的準備，而那是件非常辛苦的事。十九世紀小說家普魯斯特基（Proust）於個人回憶，能夠輕易描述出幼年時代避暑地的餐桌景象，但當二十世紀漫畫家在將那畫成漫畫時，他必須涉獵大量十九世

紀後半中產階級家庭人們的服裝、家具和餐具等用品，研究當時渡假飯店窗戶的窗簾花樣及從窗簾縫隙間照射進來的光線情形。這些都是非做不可的準備。像手塚治虫那樣光從迪士尼動畫得到靈感，畫下荒唐可笑西洋通俗劇的時代早已過去。一九七〇年代萩尾望都創作《波族傳奇》時，為了釐清故事背景的風光與建築，不得不造訪英國蒐集資料。由於將過去的文學作品畫成漫畫所需的影像資料是如此龐大，無法負擔這些的漫畫家只好從科幻或幻想型漫畫中另尋生路。

話雖如此，這種泛論說得再多也沒用，讓我們實際看看戰後日本漫畫界改編自文學的漫畫中幾部值得矚目的作品吧。

一九五〇年代著名的西洋文學名著接連化為漫畫。手塚治虫畫下歌德的《浮士德》和杜斯妥也夫斯基的《罪與罰》，受到他的影響，水野英子也將屠格涅夫的《煙》畫成名為《洋茉莉之戀》（ヘリオトロープの恋）的漫畫，後來又挑戰了同為屠格涅夫作品的《初戀》。大島弓子初期也曾從完全不同於手塚治虫的觀點出發，將名著《罪與罰》畫成〈羅季昂・羅曼諾奇・拉斯柯尼科夫〉。影丸讓也畫過梅爾維爾（Melville）的《白鯨記》，萩尾望都則將尚・考克多的《可怕的孩子》畫成漫畫。這種趨勢一直持續到一九七〇年代中期，小山春夫將蘇聯作家奧斯特洛夫斯基的《鋼鐵是怎樣煉成的》濃縮為一本漫畫。

漫畫家們選擇將世界名著畫成漫畫的動機和原因各有不同。有些是編輯對剛出道漫畫家的建議，也有些是漫畫家本身對原著懷有強烈感情。此外，顧慮到那些認為漫畫是低級有害媒體而加

以抵制的官僚教育相關人士，為了保住漫畫這個領域，被迫選擇刻意將「名著」導入漫畫的做法，在過去並不算罕見。

不管怎麼說，前提都是在戰後開放的氛圍中，歐美電影作品相繼公開上映，喚起觀眾（讀者）對故事的欲望並釀成了漫畫的創作。人為什麼想看西洋電影？導演大島渚的回答是，「因為想看到比自己更自由的人們的生存之道」。若容我效響大島渚，我會說戰後日本人沉迷閱讀西洋文學名著，漫畫家群起將之改編成漫畫的現象，背後運作的都是來自相同原理的欲望。當日本高度成長期告一段落，漫畫揚棄西洋文學路線，忙亂地將漫畫原作轉換成在「現代日本」這個舞台上。

以下將舉出幾位漫畫家的例子。

對手塚治虫來說，《浮士德》和《罪與罰》是他自幼年時代對寶塚少女歌劇及舊制高中式德國浪漫主義的憧憬，並受到戰後出現的迪士尼動畫閱聽經驗的強烈觸動，所完成的充滿鄉愁的作品。他對歌德筆下的浮士德博士──在研究室內創造生命的博學老教授──抱持強烈興趣，從《原子小金剛》到《火鳥》，手塚花上一輩子的時間，為「新的造物主」形象不斷譜出各種變奏曲。

手塚未完遺作之一的《新・浮士德》是年輕時創作的《浮士德》重製版，以死亡與重生為主題，透過極度錯綜複雜的語法重新鋪陳。

至於《罪與罰》的漫畫化，在手塚獨特敘事及登場人物的改變下，已達到用自己的方式解釋杜斯妥也夫斯基的境界。書中第二主角斯維里加洛夫武裝起義，表現出足以與主角拉斯柯尼科夫抗衡的強烈存在感。與黑澤明的電影《白痴》幾乎同時發表的這部漫畫作品，說明了杜斯妥也夫

斯基在日本如何被閱讀且具有值得記憶的獨特性。

水野英子雖然確實受到手塚治虫影響，但她並未將世界文學視為對戰前的鄉愁。對她而言，文學和漫畫（再次借用大島渚的話）都是為了描繪「更自由的人而存在的媒體」。只要手中有漫畫這個媒體，自己就能跨越國境與民族，接近世界上各式各樣的故事。從水野的作品中，我們能窺見如此強烈的自信。

水野在將幾部世界名著畫成漫畫後，站在這條延長線上創作了自己的《百老匯之星》（ブロードウェイの星）、《白色的三頭馬車》（白いトロイカ）等長篇作品。這些以西歐為舞台的作品並未落入因模仿好萊塢通俗劇而顯稚拙的下場，正是因為作者涉獵世界文學所獲得的自由與解放等觀念，已經以明確的形狀注入作品之中。

但是，並非所有漫畫家都能像手塚或水野這樣正面看待外國文學的故事，並加以漫畫化。也有些漫畫家刻意以嘲諷戲謔的態度看待文學與漫畫間文化位階的不同，徹底顛覆原著「高雅」的設定，以換骨奪胎的方式畫成帶有日本色彩的怪奇漫畫。

長谷邦夫在《笨蛋式》（バカ式）、《阿呆式》（アホ式）、《傻瓜式》（マヌケ式）這三部短篇連作中，以仿作方式嘲弄所有漫畫與文學，鋪展為一幅無政府主義式的全景圖。在這裡，卡繆《異鄉人》主角青年莫梭成了一九六八年以持槍殺人事件在日本造成騷動的在日朝鮮人金嬉老；亨利·詹姆斯（Henry James）的《碧廬冤孽》裡不可思議的少年少女，則與日本軍國主義

記憶結合。他在一般人奉為高級文化的西歐文學上，烙下當今日本社會一直隱蔽的歷史、社會矛盾，使其成為被強力攪拌作用的對象。對長谷來說，最重要的是這種批評態度不單只是針對社會現象，連戰後漫畫的神話式作品也是他批評的對象。就這層意義來說，上述三部作比一九七〇年代前後任何漫畫批評都要更激進。

必須一提的是，因西歐文學而開始描繪批判式作品的漫畫家還有一個人，那就是水木茂。水木也從世代共鳴中發展出對德國浪漫主義的興趣，和手塚一樣將《浮士德》導入作品中。不過，他的筆法與寶塚少女歌劇或輕歌劇八竿子打不著關係，展現的是類似街頭紙芝居中常見的怪事奇譚。水木茂的《惡魔君》（悪魔くん）開頭就描繪著擺出模仿歌德原著的魔法方陣，以希伯來語唸咒召喚惡魔的場景。不過，這裡的主角不是老博士，而是抱持理想主義的天才少年，率領怪物手下期盼千年王國的到來。

相較於手塚及水野取世界文學名著為作品題材，水木則無論有名與否，只從西歐小說家的作品中抽出極度充滿幻想的短篇，再將故事背景若無其事地轉換為現代或江戶時期的日本，塑造出具有自己獨特風格的妖怪物語。霍桑（Hawthorne）的《拉巴契尼的女兒》（Rappaccini's Daughter）變成令人想起落語家三遊亭圓朝口中志怪奇譚的《怪奇死人帳》，果戈里（Gogol）以烏克蘭傳說為題材的〈邪靈〉（Viy）則化為彷彿《雨月物語》續篇般擊退怪異妖魔的故事。約翰‧柯里爾（John Collier）輕妙的短篇〈Green Thoughts〉成了《便宜的房子》（安い家）這篇以苦惱住宅問題的漫畫家夫妻為主角的諷刺短篇。這就是所謂的「奪胎換骨」吧。如上所述，

戰後日本漫畫以文學為題材嘗試了各種實驗。

2

所有的表象系統都會根據其出處及來歷，決定它在一個時代內流動的位階中處於什麼位置。古希臘位階最高的藝術是悲劇，其次為史詩，再來是抒情詩，按照這樣的順序排列。十九世紀的西歐，通俗劇與小說博得許多人的喜愛，但它們的社會地位絕對稱不上高。和詩或戲曲比起來，小說的興起較晚，是個帶有某種暴發戶性質的領域，因為既無規範也無傳統，只得滿足於次文化的地位。哥德羅曼史（Gothic Romance）和色情文學總在非正式的地方被執筆與消費，高社會階層裡的人們也不願去認同或接受。

到了二十世紀前半，電影的地位可與上世紀小說的地位媲美。若是在十九世紀，那些絕對有實力投入歌劇的才華人士前仆後繼投入電影，留下優秀的作品。然而，直到某一時期前，電影幾乎很少被放在作家名下談論。一般人只認為電影是「文化資本」（皮耶・布赫迪厄〔Pierre Bourdieu〕的概念）淺薄的低所得者用來發洩心情的低級娛樂。一直要到二十世紀即將邁入後半時，電影才好不容易獲得世人認同，成為一門與文學及戲劇並列的藝術。然而說來諷刺，此時電影這種表象系統已從大眾娛樂之王的地位開始滑落，踏上夕陽產業的道路。

在日本，漫畫正好於電影夕陽產業化時出現，成為一套極為興盛的系統。漫畫在戰後社會並

未被視為藝術，多半只有兒童文學者與教育界人士會提起（且多持否定態度）。這樣的「低級娛樂」走的是與戰前的電影幾乎同樣一條路。不過，進入一九六〇年代後半之際，漫畫領域執行起種種具有實驗性質的挑戰，以大學生為代表的年輕知識階層積極閱讀起漫畫。變化的徵兆於此時已經顯現，要想無意義地鄙視或忽視漫畫變成不可能的事。一如過去的小說和電影，漫畫的文化地位階級急速提昇。知識分子與文學家積極針對漫畫發言，很快地，原本喪失目標的學術界也開始關注漫畫這個未知的領域。

然而，當漫畫在一個文化內部的地位上升，過去貸本漫畫時代做為最底層媒體時特有的非主流爆發力也就隨之削弱，淪為大眾消費社會中的文化商品之一。漫畫一旦受到學術界關注，其做為一個領域的原始能量就會喪失，輕易被去勢為溫馴的對象。早就有人說過，當最前衛的文學與電影出現自我指涉的傾向時，就代表這個領域開始衰亡的徵兆。我們必須知道，當漫畫失去對世界抱持飢渴的好奇心，轉為開始思考漫畫本身時，就是漫畫宣告衰敗的時刻。然而不可忘記的是，只有以衰敗為前提時，像我這樣談論漫畫的言論才有可能展開。

思考漫畫與文學（這裡說的只限同一時代的日本文學）的關係，就等於思考一種衰敗，與稍早前進行的另一種衰敗之間的關係。今天，日本發行少年漫畫週刊雜誌的出版社，同時也發行著「純文學」的月刊雜誌。兩者的發行數量有著天壤之別，簡單來說，一直以來，後者財務上的赤字必須靠前者的盈利來填補。然而，為了維持出版社的風格，做為金字招牌的後者又必須留存。

這當中就產生了一個奇妙的等價交換關係。但是在少子化趨勢下週刊漫畫雜誌的銷量愈來愈差，要維持住這微妙的關係也變得愈來愈難。這時，先邁向衰敗的「純文學」周遭環境產生嚴峻的變化，動搖了日本文學的構造與自我認同。

戰後超過半個世紀，為數不少的日本小說家及評論家針對漫畫發言。應該說從某一時期開始，好像只要被問到漫畫，就有非回答不可的義務。比方說，三島由紀夫曾公開表示自己是赤塚不二夫的愛好者，科幻小說家小松左京年輕時曾以森實為筆名陸續發表科幻漫畫，一度被視為手塚治虫的競爭者。作為小說家與評論家的丸谷才一曾偷偷寫過貸本漫畫的原案，請朋友中山公男負責作畫。也有像高橋睦郎那樣受到杉浦茂與篠崎凡影響，少年時代持續向《漫畫少年》投稿的詩人，或者像筒井康隆這樣成為知名小說家後仍偶爾發表漫畫的作家。谷川俊太郎因為翻譯查理・布朗漫畫、井坂洋子因為與漫畫家山田紫合作而廣為人知。只不過，對這世代的文學家而言，漫畫就算不至於是多餘的技能，作品呈現出的仍稱不上是從根底奠定結構後完成的表象體系。少有人是終生持續兼顧文學與漫畫的創作，大部分人與漫畫只維持一段時間的關聯。

和作家比起來，評論家要顯得積極多了。不妨試著想想戰後具有代表性的評論家鶴見俊輔與吉本隆明。對鶴見來說，漫畫是他自創的限界藝術論[註1]中不可或缺的一大領域，也是擅長諷刺、批判近代日本社會矛盾的範疇。他無法在同一時代的日本文學中，找到能與水木茂「鼠男」匹敵的角色。對吉本來說，漫畫則是體現了高階文化人無法想像的職業世界觀，是「大眾形象」的典

型例子。他並非在論及高階文化的質，而是在論及低階文化的量時觸及到了漫畫的世界。這兩人皆曾出版與漫畫相關的著作，如果對這事實視若無睹，或許將無法理解他們做為思想家建立起的世界觀全貌。

那麼，自一九八〇年代起，當漫畫做為一種文化獲得了市民權，也成為出版產業中的一個巨大類型，此一時期之後才開始活躍的文學家又是怎麼看呢？對他們而言，漫畫早已和文學或音樂相同，是從出生便存在的「不言自明」，不用刻意伸出手，漫畫的故事及影響已在他們眼前發生。

鷺澤萌以小說家身分出道後不久，即遭批判其作品的構想太類似少女漫畫。然而，那不是一句剽竊就能說明的事。這件事說明了一個事實，鷺澤原本就是透過漫畫孕育故事想像力的文學世代。與鷺澤幾乎同時期出道的作家山田詠美原本是漫畫家，初期小說作品也和漫畫作品有主題上的重疊。就這點來說，積極利用漫畫策略的還有高橋源一郎。高橋將少女漫畫到現代哲學等各種文化位階互異的言論及影像並列在同一個平面上，任意且對等排列一切專有名詞，並將如此完成的後現代小說投稿到一九八〇年代前半的文學獎，引發一定程度的話題。不過，這樣的策略只有在評審對漫畫還感到遙遠陌生時才有意義，也才有一定程度的間離效果（Alienation Effect）。當漫畫的導入令年長者吃驚的時期一過，來到有著舞城王太郎的更年輕世代時，小說家就必須思考更複雜的策略才行。

若說現在的小說家總是緊盯最新漫畫，彷如競爭般推出詩作或小說，那麼頑強站在他們對極

的就是「漫畫的原著作者」。一九八〇年代之後，另有原著作者的漫畫成為一般現象，在商業漫畫雜誌上，畫出原創故事的漫畫家反而比較罕見。漫畫的原著作者們必須承受看不見的自我認同帶來的痛苦。因為他們在既沒有小說家風格也沒有作畫經驗的情況下生存於漫畫界，他們所處的地位難以界定，使他們必須比一般人更像個文學家，或是模仿戰前作家的無賴舉止，試著依靠文學史的權威而生。我們可以在梶原一騎身上看到這樣的典型——身為熱血運動漫畫及純愛青春漫畫原著，風靡一時的他，談起對文學的鄉愁時熱情得令真正的小說家退避三舍，甚至連私生活也奉獻給了文學。這種漫畫原作者對文學的自卑感，一直到更年輕一輩的關川夏央身上都還留有深刻的痕跡。

另有原著作者的漫畫盛行的結果，形成日本特有的狀況。某一種類的漫畫家們持續發表以對同時代文學之感受為依據的作品。另一方面，漫畫原著作者們不斷闡述自己對文學無盡的熱情，將那份情感寄託在漫畫原著上。諷刺的是，站在現役文學家的立場，那不過是一種時代錯誤，是今天的小說家早在很久以前便深深埋葬的「文人」觀。

雖是帶點短視的敘述，漫畫與文學的關聯（假設兩者今後都會繼續留存）今後又會有什麼樣的發展呢？我們所處在的，已經是就任何意義來說，漫畫都不會在文化圈內部被視為醜聞的世界。

為了思考這個問題，暫時先破除日本漫畫與日本文學等狹隘的框架，回到影像與文字語言等

媒體原理上的問題來談論，應該會比較有效率。

追溯原點，漫畫始於簡略化後的影像與語言之結合，我們必須反思漫畫站在文學這個高度洗練的語言藝術面前，該有什麼樣的表現。相信很快就會有比漫畫更年輕的表象體系，隨著當下看似決定性的科技發展而出現，而那個表象體系肯定暫時會被貶為低階文化，或者在社會上引起一陣騷動。最有趣的是，到時候已經老邁的文學與漫畫，和這股新興勢力之間將形成什麼樣的關係。

一個領域總是像暴發戶般忽然興起，興起之後轉而嘲笑後來者。但毫無例外的，後浪總是會追過前浪。文化史上這樣的位階交替故事，就像我們的宿命，永不會消失。什麼時候漫畫會滅亡呢？在那一瞬間來臨前，我們能夠看到漫畫與文學和解比肩、回首緬懷彼此這段不算短的競爭歷史嗎？

註1　限界藝術論（限界芸術論）

源自鶴見俊輔於一九六七年出版的《限界藝術論》（限界芸術論）。鶴見提出限界藝術（marginal art）是除了純藝術（pure art）與大眾藝術（popular art）外的概念，存在於藝術和生活兩者邊界的領域中。

後記

本書為《對日本漫畫的感謝》（潮出版社）之續篇，是一本關於筆者由一九六八年滿十五歲後至今所沉迷閱讀之日本漫畫的散文集。

前作列舉的多為戰前出生的漫畫家，屬於比筆者年長的世代。相較之下，本書提及的漫畫家則大約有三分之二出生於戰後，以年齡來說屬於與筆者差不多的世代。他們也多半是在某種意義上和《GARO》、《COM》等前衛漫畫雜誌相關的作家。從一九六〇年代到一九七〇年代，這兩本雜誌扮演的角色有多重要，是再怎麼強調都不夠的。本書論及的漫畫家們，就這層意義來說既是與我同時代的人，也和我讀著一樣的漫畫、看一樣的電影而生。此外，我們也經歷過同樣的社會、政治事件，活在同一個日本社會之中。談論關於他們的事，其實也是間接談論關於我自己的事，只能說本書的基礎正是我對同一世代漫畫家們的信賴與依賴。如果我沒有在這裡提及，後世又會有多少人記得樋口太郎或淀川散步呢？

當然，由於篇幅的關係，還有很多沒能提及的漫畫家。伊藤重夫、鴨川燕、高橋留美子、內田春菊、Suzy 甘金……儘管沒有在本書中出現，但都是極為重要的作家。我希望日後有機會能好好寫下關於這些人的事。

本書大部分文章都是在《潮》雜誌上從二〇一四年九月號到二〇一六年八月號這兩年之間連載的內容。只是在集結成冊之際，稍微變更了各章的標題與論考的順序。此外，手塚治虫論原本發表於《看懂宗教與現代的書2015》（宗教と現代がわかる本 2015，平凡社，二〇一五年），黑田硫磺論發表於《Eureka》（ユリイカ）雜誌（二〇〇三年八月號）。小山春夫論則是將原本收錄在《小山春夫選集》第二集（Apple BOX Create，貓目工房，二〇〇四年）中的內容加筆改訂而成，同樣的，赤瀬川原平論則是由原本發表於《文藝別冊・赤瀬川原平》（河出書房新社，二〇一四年）中的文章加筆改訂而成。淀川散步論與書末章節「漫畫與文學」是特別為本書執筆寫下的全新內容。最後，在引用漫畫作品中文字時可能有些許寫法上的更動，特此聲明。

在《潮》連載時承蒙岩崎幸一郎總編與吉田孝先生照顧，單行本出版時則承蒙西田信男先生照顧了。在此列名向幾位表達我的感謝。

二〇一七年三月

筆者

寫於橫濱 青霞宮

文字

- 《地獄的一季》（A Season in Hell），阿蒂爾‧韓波
- 《苦煉》，瑪格麗特‧尤瑟娜
- 《他們〔THEY〕》（彼等〔THEY〕），稻垣足穂

海邊的慘劇　柘植義春

漫畫

- 〈海邊的敘景〉（海辺の叙景），柘植義春
- 〈山椒魚〉，柘植義春
- 〈螺旋式〉（ねじ式），柘植義春
- 〈源泉館主人〉（ゲンセンカン主人），柘植義春
- 〈小松海角的生活〉（コマツ岬の生活），柘植義春

不能看見的母親　瀧田祐

漫畫

- 《三丁目的夕陽》（三丁目の夕日），西岸良平
- 《皮卡咚君》（ピカドンくん），室谷常蔵
- 《那傢伙》（あいつ），瀧田祐
- 《寺島町奇譚》，瀧田祐
- 《海螺小姐》（サザエさん），長谷川町子

影視

- 《曠野奇俠 Rawhide》

- 〈雫〉（しずく），瀧田祐
- 〈啦啦啦的戀人〉（ラララの恋人），瀧田祐
- 《軟腿老爹》（カックン親父），瀧田祐
- 〈愛迪生頭帶〉，瀧田祐
- 《與太郎君》（よたろうくん），山根赤鬼

生之磨滅　楠勝平

漫畫

- 《大病房》（大部屋），楠勝平
- 〈小偷〉（盗っ人），楠勝平
- 〈六暮〉（暮六ツ），楠勝平
- 〈在空中…〉（空にて…），楠勝平
- 〈彩雪之舞…〉（彩雪に舞う…），楠勝平
- 〈莖〉（茎），楠勝平
- 《新聞快報》（臨時ニュース），楠勝平
- 《瞽女之流》（ゴセの流れ），楠勝平

漫畫的厲害思想　310

- 《都立大學新聞》（都立大學新聞）
- 《現代之眼》（現代の眼）
- 《朝日報導》（朝日ジャーナル）
- 《滑稽新聞》，宮武外骨創辦

追尋自我解體　宮谷一彥

漫畫

- 〈Like a Rolling Stone〉（ライク ア ローリング ストーン），宮谷一彥
- 《十七歲》（セブンティーン），宮谷一彥
- 《火鳥·未來篇》，手塚治虫
- 〈兄弟〉（あにおとうと），宮谷一彥
- 〈白夜〉，宮谷一彥
- 〈年輕人的一切〉（若者のすべて），宮谷一彥
- 〈肉彈時代〉（肉彈時代），宮谷一彥
- 《性紀末伏魔考》，宮谷一彥
- 《性蝕記》，宮谷一彥
- 《睡著的時候》（ねむりにつくとき），宮谷一彥

文字

- 《我的解體》（わが解体），高橋和巳

影視

- 《呼喚暴風雨的男人》（嵐を呼ぶ男），石原裕次郎執導
- 《瘋狂的果實》，石原裕次郎執導

音樂

- 〈Paint It Black〉，滾石合唱團

籠中鳥的挫折　樋口太郎

漫畫

- 《COM 傑作選》，中条省平編
- 〈地下鐵〉（地下鉄），樋口太郎
- 〈逃脫〉（脱出），樋口太郎
- 〈鳥〉，樋口太郎
- 《瘋癲》（フーテン），永島慎二
- 〈瘋癲·21時〉（フーテン·21時），樋口太郎
- 〈蟑螂〉（ごきぶり），樋口太郎
- 〈護欄下〉（ガード下），樋口太郎

繪師的來歷　上村一夫

漫畫

- 〈PARADA〉（パラダ），上村一夫

・〈漫畫狹山事件〉（まんが狹山事件），勝又進

抱歉裸體　永井豪

漫畫

・《乞丐君》（オモライくん），永井豪
・《穴光假面》，永井豪
・《忍者武藝帳》（忍者武芸帳），白土三平
・《亞馬尻一家》（あばしり一家），永井豪
・《破廉恥學園》（ハレンチ学園），永井豪
・《惡魔人》，永井豪
・《福星小子》，高橋留美子
・《暴力傑克》（バイオレンスジャック），永井豪
・《寶馬王子》，手塚治虫
・《魔王但丁》（魔王ダンテ），永井豪
・《變男變女變變變》，永井豪

文字

・《神曲》，但丁

傳統藝能

・歌舞伎《白浪五人男》，河竹默阿彌

姊姊的視線　妹妹的視線　樹村Minori

漫畫

・〈弟弟〉（おとうと），樹村Minori
・〈狂歡節〉（カルナバル），樹村Minori
・《赤腳阿元》，中澤啟治
・〈來自烏拉圭的信〉（ウルグアイからの手紙），樹村Minori
・〈姊姊的婚事〉（おねえさんの結婚），樹村Minori
・〈海邊的該隱〉（海辺のカイン），樹村Minori
・《幹得好！墓場集團》（やったぜ！墓場グループ），本山禮子
・〈解脫的第一天〉（解放の最初の日），樹村Minori
・〈禮物〉（贈り物），樹村Minori

文字

・《活出意義來》，維克多・弗蘭克

影視

・《女乘客》（Passenger），安杰伊・蒙克執導
・《索爾之子》，奈邁施・拉斯洛執導

漫畫的厲害思想　　314

專業人士的宿命　Big 錠

漫畫

- 《一把菜刀滿太郎》（一本包丁滿太郎），Big 錠
- 《工作祭》（仕事祭），Big 錠
- 《大平原兒》（大平原児），川崎伸
- 《大棟樑寺院建築工匠‧西岡常一青春傳》
（大棟梁 宮大工‧西岡常一青春伝），Big 錠
- 《少年 King》（少年キング），Big 錠
- 《巨人之星》，川崎伸
- 《再見櫻桃》（さよならサクランボ），Big 錠
- 《神威外傳》（カムイ外伝），白土三平
- 《炸彈君》（バクダン君），Big 錠
- 《相撲菜刀十回合》
（ちゃんこ包丁十番勝負），Big 錠
- 《釘師阿三》（釘師サブやん），Big 錠
- 《菜刀人味平》（包丁人味平），Big 錠

白土三平的影武者　小山春夫

漫畫

- 《不死鳥的展翅》（不死鳥のはばたき），小山春夫

- 《大酋長沙牟奢允》（大酋長シャクシャイン），
小山春夫（畫）、佐佐木守（原作）
- 《月光假面》（月光仮面），桑田次郎
- 《甲賀一文字》，小山春夫
- 《甲賀忍法帖》，小山春夫
- 《亙理》（ワタリ），白土三平
- 《赤胴鈴之助》，武內綱義
- 《活在明日的人》（明日に生きる人に），小山春夫
- 《神威傳第二部》（カムイ伝‧第二部），白土三平
- 《某個青春的故事》（ある青春の物語），小山春夫
- 《疾風劍之助》（はやて剣之助），小山春夫
- 《無眼》（目無し），白土三平
- 《蜾蠃之死》（スガルの死），白土三平
- 《隱身忍者伊賀丸》（かくれ忍者伊賀丸），小山春夫
- 《翻轉傀儡》（傀儡返し），白土三平

文字

- 《靜靜的頓河》，蕭洛霍夫
- 《鋼鐵是怎樣煉成的》，奧斯特洛夫斯基
- 《辯證理性批判》，尚保羅‧沙特

文字
- 《O孃》，波琳・雷亞吉

影視
- 《飢餓海峽》，內田吐夢執導

多元錯亂的歡愉　宮西計三

漫畫
- 《天使心》，萩尾望都
- 〈午後的約會〉（午後のつどい），宮西計三
- 《不笑的花》（笑みぬ花），宮西計三
- 〈花火少年〉，宮西計三
- 《金色新娘》（金色の花嫁），宮西計三
- 〈前往雲的彼方 珀爾修斯〉（雲の彼方へ ペルセウス），宮西計三
- 《香脂與乙醚——無信仰》（バルザムとエーテル——無信仰），宮西計三
- 《穿越葉間灑落的日光》（木葉通しの日の輪を越えて），宮西計三
- 《嗶嗶》（ピッピュ），宮西計三

影視
- 《薔薇的小房間裡百合的床》（薔薇の小部屋に百合の寝台），宮西計三
- 《M就是兇手》，佛烈茲・朗執導
- 《安達魯之犬》，布紐爾、達利共同執導
- 《感官世界》，大島渚執導

極致幸福的幼年期之後　大島弓子

漫畫
- 《F式蘭丸》，大島弓子
- 《水中的衛生紙》（水の中のティッシュペーパー），大島弓子
- 《可怕的孩子》（恐るべき子どもたち），萩尾望都
- 《吃了銀果實》（銀の実を食べた），大島弓子
- 《金髮的草原》（金髪の草原），大島弓子
- 《真假鴛鴦譜》（とりかへばや物語），作者不詳
- 《野棘莊園》（野イバラ荘園），大島弓子
- 〈給巧可〉（ジョカヘ），大島弓子
- 《綿之國星》（綿の国星），大島弓子
- 《鳳仙花・麵包》（ほうせんか・ぱん），大島弓子

天狗之黑　黑田硫磺

漫畫

- 《大日本天狗黨繪詞》（大日本天狗党絵詞），黑田硫磺
- 《天才妙老爹》（天才バカボン），赤塚不二夫
- 《守財奴》（銭ゲバ），喬治秋山
- 《阿修羅》（アシュラ），喬治秋山
- 茄子，黑田硫磺
- 《冒險狂時代》，手塚治虫
- 蚊子　（蚊），黑田硫磺
- 〈象的散步〉（象の散歩），黑田硫磺
- 《罪與罰》，手塚治虫

時髦的廢棄物　岡崎京子

漫畫

- 《Boyfriend is better》
- （ボーイフレンド is ベター），岡崎京子
- 《End of the World》
- （エンド・オブ・ザ・ワールド），岡崎京子
- 《pink》，岡崎京子
- 〈水中的小太陽〉（水の中の小さな太陽），岡崎京子

- 《我很好》，岡崎京子
- 《我就是你的玩具》
- （私は貴兄のオモチャなの），岡崎京子
- 《來自口中的散彈槍》
- （くちびるから散弾銃），岡崎京子
- 《東京酷妹一族》，岡崎京子
- 《處女》（バージン），岡崎京子
- 《異性戀》（ヘテロセクシャル），岡崎京子
- 《惡女羅曼死》，岡崎京子

文字

- 《夕陽西下》（原文直譯為「水中的小太陽」），莎崗
- 《泡沫人生》，鮑希斯・維昂

影視

- 《女諜玉嬌龍》
- （日文直譯為「來自口中的小刀」），約瑟夫・羅西執導
- 《狂人皮埃洛》，尚盧・高達執導
- 《賴活》，尚盧・高達執導

漫畫與文學

漫畫

- 《三國志》，橫山光輝
- 《水滸傳》，沼田清
- 《白色的三頭馬車》（白いトロイカ），水野英子
- 《百老匯之星》（ブロードウェイの星），水野英子
- 《阿呆式》（アホ式），長谷邦夫
- 《怪奇死人帳》，水木茂
- 《波族傳奇》，萩尾望都
- 《便宜的房子》（安い家），水木茂
- 《洋茉莉之戀》（ヘリオトロープの恋），水野英子
- 《追憶似水年華》，史蒂芬‧黑雨
- 《浮士德》，手塚治虫
- 《笨蛋式》（バカ式），長谷邦夫
- 《童話漫畫唐吉訶德》
 （童話漫画ドン‧キホーテ），前谷惟光
- 《惡魔君》（悪魔くん），水木茂
- 《新‧浮士德》，手塚治虫
- 《傻瓜式》（マヌケ式），長谷邦夫

文字

- 〈Green Thoughts〉，約翰‧柯里爾
- 《白鯨記》，赫曼‧梅爾維爾
- 〈邪靈〉（Viy），尼古拉‧果戈里
- 〈初戀〉，屠格涅夫
- 《雨月物語》，上田秋成
- 《拉巴契尼的女兒》
 （Rappaccini's Daughter），納撒尼爾‧霍桑
- 《煙》，屠格涅夫
- 《異鄉人》，卡繆
- 《碧廬冤孽》，亨利‧詹姆斯

影視

- 《白痴》，黑澤明執導

緣社會 024

漫畫的厲害思想：
1960-80 年代
日本漫畫的嶄新想像

原文書名／漫画のすごい思想
作者／四方田犬彥 Yomota Inuhiko
翻譯／邱香凝
執行編輯／周愛華
特約編輯／王偉綱
排版與封面設計／Akira Chou

發行人暨總編輯／廖之韻
創意總監／劉定綱
法律顧問／林傳哲律師／昱昌律師事務所

出版／奇異果文創事業有限公司
地址／台北市大安區羅斯福路三段 193 號 7 樓
電話／（02）23684068
傳真／（02）23685303
網址／ www.facebook.com/kiwifruitstudio
電子信箱／ yun2305@ms61.hinet.net

總經銷／紅螞蟻圖書有限公司
地址／台北市內湖區舊宗路二段 121 巷 19 號
電話／（02）27953656
傳真／（02）27954100
網址／ http://www.e-redant.com

印刷／永光彩色印刷股份有限公司
地址／新北市中和區建三路 9 號
電話／（02）22237072

初版／2020 年 12 月 18 日
ISBN ／ 978-986-98561-8-8
定價／新台幣 400 元

版權所有・翻印必究　Printed in Taiwan

MANGA NO SUGOI SHISO
Copyright © Yomota Inuhiko 2017
All right reserved.
Originally published in Japan by USHIO.
Traditional Chinese publishing rights
arranged with Yomota Inuhiko.

國家圖書館
出版品預行編目 (CIP) 資料

漫畫的厲害思想：1960-80 年代日本漫畫的嶄新想像／
四方田犬彥作；邱香凝譯 .-- 初版 .-- 臺北市：奇異果
文創，2020.12
324 面；14.8×21 公分 .--（緣社會；24）
ISBN 978-986-98561-8-8(平裝)

940.9931　　　　　　　　　　　109000145